나는 샤넬백 대신 그림을 산다

나는
샤넬백
대신

똑똑한 여자의 우아한 재테크

그림을
산다

윤보형 지음

중앙books

샤넬백 대신 그림을 사는 이유

나는 미술 작품을 사고파는 일을 업으로 하는 사람은 아니다. 그저 스스로 감당할 수 있는 범위 내에서 한 점씩 작품을 컬렉팅하면서, 한편으론 작가와 작품에 대한 공부를 계속하고 시간이 나는 대로 부지런히 미술관이나 갤러리에 다녔다. 그 시간 동안 '미술'이 나에게 미친 영향은 매우 크고 다양하다. 미술 작품은 고단한 일상을 위로하고 용기를 주며 삶을 풍성하게 만들어준다. 그뿐만 아니라 생각지도 못한 수익을 안겨주기도 한다. 내가 사람들에게 예술 작품에 투자하는 재테크, 즉 '아트테크'를 적극적으로 권하는 이유는 그 때문이다.

나 역시 월급이 주요 수입원인 평범한 직장인인지라 수억 원이 넘는 그림을 사서 수십억 원의 수익을 챙겼다는 사례는 아주 먼 나라의 이야기처럼 들린다. 그러나 아트테크는 보통의 월급쟁이들도 할 수 있는 재테크로, 부자들만 할 수 있는 투자 방법이 아니다.

특히 직장인의 재테크로 아트테크를 적극적으로 권하는 이유는 주식 투자나 부동산 투자보다 수익률이나 세금 부담 등 여러 가지 면에서 확실한 장점을 갖고 있기 때문이다.

부동산보다 세금 부담 없이 소액으로 시작할 수 있는 재테크

먼저 부동산 투자와 비교해보자. 나는 2010년 즈음에 '내 집 마련'의 꿈을 갖고 많은 부동산 중개업자를 만났다. 하지만 미혼 여성인 내게 선뜻 투자를 권하는 중개업자는 없었다. 대부분 중개업자들은 "내 자식 같아서 하는 소리니 시집부터 가고 남편 직장과 자신의 직장 위치에 맞춰서 집을 구해도 늦지 않는다"라며 투자를 극구 말렸다. 부동산 경매 역시 마찬가지였다. 젊은 여자가 하기에는 너무 험하다는 것이 이유였다.

부동산 투자는 단순히 수요와 공급뿐만 아니라 가격, 입지, 정책, 구매자의 미래 계획 등등 고려해야 할 요소가 너무나 많다. 반면에 미술 투자는 따져야 할 조건들이 그리 많지 않은 편이다. 어떤 작품을 살 것인가를 결정할 때 내 직장의 위치, 가족 구성원의 생활 등은 고려하지 않아도 되는 조건이다. 또한 부동산 투자는 최소 몇천만 원이 있어야 가능하고, 더 높은 수익률을 목표로 한다면 상당한 목돈이 필요하다. 하지만 아트테크는 몇백만 원만 있어도 시작할 수 있다. 전문적인 미술 투자자들처럼 수백억대 수익을 올리는 것은 어렵지만, 수백만 원으로도 얼마든지 고수익을 올릴 수가 있다.

부동산 투자의 가장 큰 복병은 '세금'이다. 부동산을 살 때는 취득세를 내야 하고, 보유하는 동안에는 지방세와 종합부동산세, 처분할 때는 양도소득세를 내야 한다. 이러한 세금 부담 때문에 부동산 투자로 단기 수익을 올리는 것은 거의 불가능하다고 볼 수 있다. 하지만 미술 작품을 사고파는 컬렉터에게 부과되는 세금은 현재

거의 없다고 보면 된다. 물론 세금에서 완전히 자유로운 것은 아니지만 부동산보다는 확실히 세금이 적다.

주식보다 안전하고 수익률 높은 재테크

다음으로 아트테크의 수익률은 주식 투자보다 훨씬 높다. 전 세계적으로 가장 많이 참조하는 대표적인 주가 지수인 'S&P500'과 가장 많이 알려진 미술 지수인 '메이-모제스 인덱스(Mei-Moses Art Index)'를 비교해보자. S&P500 지수는 글로벌 신용평가기관인 미국의 스탠더드앤푸어스가 작성한 주가 지수로, 공업·서비스·금융업종 500개 기업의 주가를 기준으로 하여 산출한다. 메이-모제스 인덱스는 미술 시장 전문가인 마이클 모제스와 뉴욕대학교 경영학과 메이 젠핑 교수가 만들었는데, 크리스티와 소더비 경매에서 두 번 이상 거래된 미술품의 낙찰 가격과 거래 실적을 추적한 데이터를 바탕으로 한 미술품 국제 가격지수이다.

1953년부터 2003년까지 50년간 S&P500과 메이-모제스 인덱스의 평균 수익률을 비교하면 각각 11.7퍼센트와 12.6퍼센트이다. 최근의 수치는 어떨까. 2007년부터 2012년까지 메이-모제스 인덱스의 평균 연간 수익률은 13.83퍼센트인 반면에, 동일 기간 S&P500의 평균 연간 수익률은 4.68퍼센트에 그쳤다. 어떤가. 아트테크의 수익률이 놀랍지 않은가.

또한 주식은 극단적인 경우 종잇조각이 될 수도 있지만, 미술 작품은 훼손하거나 분실하지 않는 이상 영원히 내 작품으로 남는다.

갤러리에 따라서 컬렉터가 작품 판매를 원할 경우 중개했던 갤러리가 과거 지불한 작품 대금을 보장해주는 '원금보전약정'을 해주는 경우도 있기 때문에 원금 보전 측면에서 아트테크가 주식 투자보다 훨씬 더 유리하다. 물론 무조건 되는 것은 아니고, 오랜 거래를 바탕으로 신뢰가 쌓인 경우이거나 갤러리의 강력한 추천으로 작품을 구입하게 되었을 때 원금보전약정을 할 수 있다.

더 나아가서 미술 투자는 중장기 재테크로 접근해야 하기 때문에 시시때때로 시장을 확인하지 않아도 된다. 그런 점에서도 일하는 시간을 빼고 남는 시간에 재테크를 해야 하는 직장인들에게 매우 유리한 재테크라고 할 수 있다.

물론 투자자의 성향과 여건에 따라 부동산과 주식이 훨씬 더 좋은 투자 대상이 될 수도 있다. 다만 아트테크는 부동산과 주식 투자에 비해 ① 비교적 적은 돈으로 시작할 수 있다는 점 ② 다양한 요소에 대한 고려 없이 작품 선택만 잘하면 되는 단순한 투자라는 점 ③ 여러 가지 세제 혜택을 받을 수 있다는 점 ④ 원금 보전 측면에서 유리한 투자라는 점 등 여러 가지 장점이 있다. 더 나아가 감상의 즐거움, 독점적 소유에서 오는 짜릿함, 작품을 통해 자신의 취향을 드러낼 수 있는 점 등 '부수적인 수익'을 얻을 수 있는 투자는 오로지 미술 투자, 아트테크밖에 없다.

그렇기 때문에 나는 '명품백'을 사는 대신 월급의 대부분을 모아서 나에게 즐거움과 설렘을 주는 미술 작품을 산다. 미술 작품을 소유하는 즐거움은 그 어떤 소유보다 여운이 길다. 또 본격적인 컬렉

팅을 하며 자산이 오히려 불어났을 뿐만 아니라 내 삶 역시 더욱 풍부한 즐거움을 누리게 되었다. 이토록 혼자만 알기에는 너무 아까운 즐거움에 힘들지만 설레는 마음으로 이 책을 쓰게 되었다. 모쪼록 이 책을 통해 아트테크에 도전하는 용기를 얻고, 미술이라는 새로운 카테고리가 당신의 인생에 추가된다면 나에게는 더없는 기쁨이자 영광일 것이다.

2020년 봄,
윤보형

3·미술 쇼핑을 다양하게 즐기자

4·미술 작품 판매로 고수익을 잡자

5 · 성공률 100퍼센트 컬렉터가 되려면

일러두기

단행본과 잡지는 《 》, 미술 작품은 〈 〉로 묶어 표기했습니다.

국내 예술가는 생몰년만, 해외 예술가는 영문명과 생몰년을 같이 표기했습니다.

미술 작품의 가치를 말해주는 지표는 단 하나다.
작품이 판매되는 현장이다.

−피에르 오귀스트 르누아르

미술 시장도
그냥 시장이다

미술 시장은 '이상한 나라'가 아니다.
주식, 부동산처럼 경제 원리가 똑같이 적용되며,
작품을 구매하는 것도 부동산보다 쉽다.
작가, 아트딜러, 컬렉터만 안다면 미술 시장 대부분을 파악한 것이다.

왜 아트테크인가?

　미술 작품에 투자하는 아트테크는 정말 괜찮은 재테크일까? 결론부터 말하면, 그렇다. 아트테크는 확실히 돈을 벌 수 있는 재테크이다. 세계적으로 유명한 투자계의 큰손들이 미술 작품에 투자하는 것은 단지 미술을 즐기는 예술 애호가라서가 아니다. 미술 작품이 돈이 되기 때문에 투자하는 것이다.

　다만 아트테크는 로또 1등에 당첨되듯이 단기간에 일확천금을 거머쥘 수 있는 재테크는 아니다. 1, 2년 내에 작품 가격이 2~3배, 혹은 그 이상 상승하는 미술 작품은 극소수에 불과하다. 간혹 있다 해도 그런 작품의 가격은 수억 원에서 수십억 원, 때론 수백억 원을

호가한다. 이런 작품들은 아트테크가 활발하게 이루어지는 해외에서도 상위 1퍼센트의 슈퍼리치들이나 구입할 수 있고, 대부분의 평범한 투자자들에게는 해당사항이 없다고 할 수 있다.

아트테크는 고수익·저위험 재테크이다

미술 전공자나 미술계 내부 인사도 아닌 내가 이렇게 책을 쓸 만큼 아트테크에 애착을 가지는 이유 중 하나는 바로 나 자신이 아트테크를 통해 적잖은 수익을 올릴 수 있었기 때문이다. 돌이켜보면, 내 경우에는 성격이 신중한 편이기도 하거니와 뚝심도 있었던 것 같다. 많은 갤러리스트들이 추천을 하거나 옆에서 누군가 바람을 넣어도 쉽게 흔들리지 않았고, 항상 느긋한 자세로 공부하면서 컬렉팅을 했다. 아마도 이런 성격과 태도 덕분에 좋은 작품들을 만나는 행운을 얻을 수 있었던 것 같다.

나의 투자 경험을 몇 가지 소개하자면, 2016년에 외국에서 공부한 한국 작가 G가 한국에서 첫 개인전을 했을 당시 그의 작품을 130만 원에 구입했다. 그런데 동일한 시리즈, 동일한 사이즈의 그림이 2019년에 400만 원대에 판매된 적이 있다. 그의 작품은 2차 시장인 경매에도 나올 정도로 컬렉터 사이에서 인기가 높아졌고, 나는 덕분에 약 300퍼센트가 넘는 수익률을 올릴 수 있었다. 또 해외 아티스트 Y의 원화 가격이 급상승하기 전인 2010년 판화를 800

만 원에 구입했는데, 10년이 지난 지금 그녀의 판화 작품 가격은 3,000만 원대에 이르고 있다. 수익률이 400퍼센트가 넘는 것이다. 만약 당시 내가 그 판화 대신 5퍼센트 금리의 정기예금에 투자했다면 어떻게 되었을까? 15.4퍼센트 이자과세를 제외하면 최종적으로 약 1,138만 원을 손에 쥐는 데 그쳤을 것이다. 또 다른 사례로 한국적인 소재를 활용하는 작가 C의 연작 시리즈가 있는데, 2015년 외국 컬렉터들로부터 작가 C가 주목을 받기 시작할 때쯤 이 작품을 급매로 처분하려는 한 컬렉터로부터 400만 원에 구매했다. 현재 동일 호수 작품의 갤러리 판매 가격은 1,200만 원대에 이르고, 자주 경매에 출품이 되고 있는데 그 시작가가 900만 원이다.

이처럼 월급쟁이가 감당할 수 있는 수준의 투자로 몇 번의 작은 성공을 경험한 후 나는 본격적으로 아트테크에 집중하게 되었다. 단 한번의 실패도 경험하지 않으면서 점차 자신감이 높아져 구매하는 작품의 가격 단위 또한 처음보다 훨씬 더 높아진 것도 사실이다. 대부분 되팔지는 않았지만 지금까지 소장하고 있는 작품의 리스트와 잠재적인 수익률(현재 시세 및 경매 낙찰가 반영)을 정리해보니, 현재 총 30여 작품에 전체 수익률은 약 600퍼센트 정도며 앞으로 더 높아질 것으로 예상한다. 10년이 안 되는 기간 동안 전세도 얻기 힘든 종잣돈으로 '똘똘한 아파트 한 채'에 투자한 것 못지않은 수익률을 만든 셈이다. 그렇기에 아트테크야말로 직장인들이 본업에 지장을 받지 않으면서도 그 과정에서 재미를 느낄 수 있는 재테크라는 확신을 가질 수 있게 되었다.

세계적 대가들의 작품 투자 사례도 아트테크가 지닌 '고수익'의 속성을 극명하게 보여준다.

　2017년 11월 15일 뉴욕 크리스티(Christie's) 경매에서 인류 역사상 최고가의 그림이 탄생했다. 르네상스의 천재 화가 레오나르도 다 빈치(Leonardo da Vinci, 1452~1519) 작품으로 추정되는 〈살바토르 문디Salvator Mundi〉가 4억 5,030만 달러에 낙찰된 것이다. 사실 〈살바토르 문디〉는 1958년 크리스티 경매에서 단돈 60달러에 팔린 작가 미상의 볼품없는 그림이었는데, 2011년에 레오나르도 다 빈치가 그린 작품으로 '추정'되면서 상황이 반전되었다.

　러시아의 대부호인 드미트리 리볼로플레프(Dmitry Rybolovlev)가 2013년에 이 그림을 1억 2,750만 달러에 사들였고, 4년 후인 2017

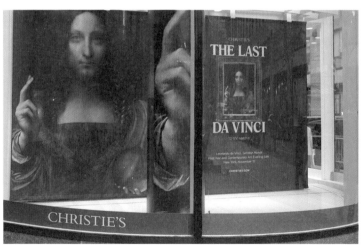

2017년 뉴욕 크리스티 경매에 나온 〈살바토르 문디〉는 최고 경매가를 경신했다.

년에 크리스티 경매에 내놓으면서 최고 경매가를 기록하게 된 것이다. 최초 낙찰자는 60달러에 산 그림을 1억 2,750만 달러에 팔았으니 수익률을 계산하면 무려 212만 5,000배가 오른 셈이다. 더 실감나게 부동산으로 비유하자면, 1억 원에 집을 샀는데 그 집이 212조 5,000억 원이 된 것이다! 이렇게 로또보다 더한 대박 사례가 아트테크에서는 종종 일어난다.

땡땡이 호박으로 유명한 쿠사마 야요이(Kusama Yayoi, 1929~)의 회화 및 조각 작품은 지난 10년간 평균 30배 이상 값이 오른 것으로 알려져 있다. 판화 가격도 덩달아 오르고 있다. 2010년에는 그녀의 시그니처(signature)인 〈호박Pumpkin〉 판화 작품 5호를 200만 원에 살 수 있었는데, 지금은 그 10배인 2,000만 원에 낙찰받으려고 해도 아주 운이 좋아야 가능한 수준이다. 이렇게 '뜨는 작가' 작품을 10년 전, 아니 5년 전에만 사두어도 수익률은 최소 5배, 혹은 그 이상이 되기도 한다.

다음으로는 한국 미술 시장을 깜짝 놀라게 한 김환기(1913~1974) 작가의 작품 사례를 알아보자. 2016년에 미술품에 관심을 가진 사람이라면 모두 알고 있을 놀라운 사건이 있었다. 김환기 작가의 전면 점화 〈12-V-70 #172〉가 2016년 11월 서울옥션 홍콩 경매에서 그 당시 최고가인 4,150만 홍콩달러, 한화로는 약 64억 원에 낙찰된 것이다. 그리고 그로부터 3년이 지난 2019년 11월 23일 김환기 작가의 다른 작품 〈우주Universe 5-IV-71 #200〉이 8,800만 홍콩달러, 한화로는 약 136억 원에 낙찰되면서 최고가를 경신했다.

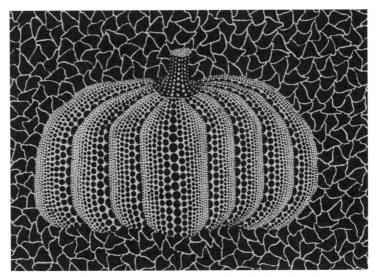

쿠사마 야요이, 〈호박〉, 1997 | 여성 작가의 위상을 높인 쿠사마 야요이의 원화 작품으로 크기 (15.8×22.7cm)는 작아도 완성도가 높고 정교하다. 2010년 구매 시점보다 현재 10배 이상의 수익률을 얻었다.

다른 작품이긴 하지만 완성도 및 사이즈, 제작 시기 측면에서 유사하다고 본다면 3년 만에 작품 가격이 2배 이상 뛴 것이다. 당시 "환기가 환기를 이겼다"라는 제목의 기사들이 쏟아지기도 했다.

2017년 5월에는 김환기 작가의 검푸른색 점화 〈4-Ⅵ-74 #334〉가 서울옥션에서 1,450만 홍콩달러, 한화로는 약 22억 원에 낙찰되었다. 이 작품은 작가가 세상을 떠나기 한 달여 전에 완성한 말년의 작품이다. 앞서 2013년 6월 서울옥션 경매에 출품돼 6억 2,000만 원에 낙찰된 것이 4년 만에 다시 나와 약 16억 원이나 오른 가격에 낙찰된 것이다.

한국 단색화의 시초를 알렸다고 평가받는 '전면 점화 시리즈'는 김환기 작가의 최고 전성기라고 할 수 있는 1970년대에 주로 시장에 소개되었다. 1972년 작품인 〈15-XII 72 #305 New York〉은 2007년 3월에 서울옥션 경매에서 1억 1,000만 원에 낙찰되었다. 작품 크기나 물가상승률 등을 고려해도 한 작가의 작품 가격이 13년 만에 무려 30배 이상 뛴 셈이다.

다른 한국 작가의 사례로는 현재도 한국 미술 시장에서 활발히 거래되고 있는 박서보(1931~) 작가의 작품이 있다. 박서보의 '묘법 시리즈' 중 〈연필〉 20호 작품은 2014년 평균 2,088만 원이던 것이 2019년 서울옥션 경매에서 6억 6,000만 원에 낙찰되었다. 약 5년 만에 31배가 뛴 것이다. 2014년에는 2,000만 원으로 국산 중고차 한 대를 살 수 있었다. 만일 그때 누군가 자동차를 사는 대신 그 그림을 샀더라면 지금은 집을 살 수도 있는 자산이 되는 셈이다. 또 박서보의 '묘법 시리즈' 중 〈빗살무늬〉 100호 작품 가격은 2014년에 5,200만 원이었는데, 2018년 10월 1일 서울경매에서 약 4억 원에 낙찰되었다. 4년 만에 약 8배가 뛴 것이다.

지금 당장 미술 시장에 뛰어들어라

2006년 홍콩 아시안 경매에서 김환기 작가의 작품이 추정가의 30배가 넘는 가격에 낙찰되었다. 한국에서 미술품이 본격적인 투

자 대상으로 떠오른 것은 이때부터라고 보는 경우가 많다. 이전만 하더라도 소수의 연륜 있는 컬렉터들이 동양화, 도자, 가구, 서적 등의 골동품 위주로 컬렉팅을 했고, 현대미술(contemporary art)에 대한 투자는 소극적인 것이 사실이었다.

한국의 현대미술 시장은 이후로 성장을 거듭하고 있으며, 많은 작가들이 세계 미술 시장에 활발하게 진출하고 있다. 이는 지난 7년간 개최된 홍콩 크리스티의 '아시아 현대미술' 경매에서 한국 작가 작품의 낙찰 총액이 기하급수적으로 늘어난 것을 보더라도 충분히 짐작할 수 있는 상황이다. 한국 현대미술의 성장을 알려주는 또 다른 수치를 살펴보면, 2015년부터 '홍콩옥션위크'의 아시아 현대미술 작품 중 한국 작품이 차지하는 비중이 출품 기준으로 65퍼센트나 되고, 낙찰 기준 금액으로는 36퍼센트를 차지한 것으로 조사되었다. 한국 단색화는 세계 미술 시장에서 '한국 모노크롬'이 아닌 'Dansaekhwa'라는 고유명사로 통용되고 있다.

한국 작품에 대한 수요는 더욱 늘어날 것이고 가격도 더 오를 것으로 예견하는 사람들이 많다. 2018년 전 세계 미술 시장 규모는 약 80조 원인 데 비해 한국 미술 시장의 규모는 5,000억 원 정도에 불과하다. 한국의 전체 경제 규모와 비교하더라도 여전히 성장할 여지가 많이 남아 있다고 볼 수 있다. 한국 미술 시장의 성장은 지속될 것이고, 어느 순간 폭발적인 성장을 할 것이다. 미술품을 좋아하고 재테크에 관심이 있는 직장인이라면 지금도 늦지 않았으니 당장 미술 시장에 뛰어들기를 권하고 싶다.

만일 미술 시장에 뛰어들고 싶지만 방법을 잘 모르겠다는 직장인 투자자가 있다면, 우선 '1년에 신진 작가 작품 1개 사기'를 목표로 시작해보는 것도 방법이다. 비교적 적은 예산으로 장기 투자를 해볼 수 있는 좋은 방법이다. 현재 한국 미술계를 이끄는 단색화 대가들도 한때는 신진 작가였다. 지금 우리 주변의 신진 작가들 중에는 미래의 한국 미술계를 이끌 대가가 숨어 있을 것이다. 반가운 것은 미술 애호가들과 적극적으로 소통하려고 하는 신진 작가들이 많다는 점이다. 그들은 각종 소셜네트워크를 통해 자신의 예술을 알리고 대중과 소통하고 있다.

내가 눈여겨보고 컬렉팅한 신진 작가가 한국을 대표하는 작가가 된다면 컬렉터로서는 더없는 영광일 테고, 금전적 보상도 당연히 뒤따라올 것이다. 신진 작가의 작품을 컬렉팅하여 '누이 좋고 매부 좋은 상황'을 만들어보면 어떨까.

미술 시장을 움직이는 세 사람

　미술 투자를 결심했다면 먼저 알아야 할 것이 있다. 부동산 시장이 매수인·매도인·중개업자라는 세 축을 중심으로 돌아가듯이, 미술 시장 역시 세 가지 축에 의해 돌아가는데 작가·컬렉터·아트딜러가 그들이다.

　먼저 미술 시장에서 거래의 대상은 '작품'이다. 따라서 미술 시장에는 이 작품을 공급하는 '작가'가 있어야 한다. 그리고 이 작품을 소장하려는 컬렉터가 있어야 한다. 이 작품을 소장하려는 컬렉터가 없다면 작가는 생계를 유지할 수 없을뿐더러 그 작품은 자기만족에 그치고 만다. 그리고 미술 시장에는 작가와 컬렉터를 연결

해주는 '아트딜러'가 있어야 한다. 미술 시장은 어떤 시장보다 '중개자'의 역할이 큰 시장이고, 따라서 아트딜러의 역할도 매우 중요하다.

그 밖에 미술 시장을 관망하며 심판자 역할을 하는 미술관, 미술 시장의 생생한 스토리를 전하는 비평가 역시 미술 시장의 구성원들이다. 미술 시장은 바로 작가, 컬렉터, 아트딜러, 미술관, 그리고 비평가들이 만드는 현재 진행형의 드라마가 펼쳐지는 곳이다.

아트딜러; 미술 시장의 쇼핑 호스트

최근 정말 많은 사람들이 홈쇼핑 채널에서 물건을 구입하고 있다. 홈쇼핑의 쇼핑 호스트들이 상품에 대해 설명하는 내용을 듣다 보면 어느새 그 상품을 꼭 사야 할 것 같은 마음이 든다. 그만큼 상품을 판매하는 공급자의 입장과 소비자의 입장 모두에서 그 상품을 매력적이고 실감 나게 소개한다. 이런 쇼핑 호스트들이 있기에 많은 사람들이 홈쇼핑 채널에서 물건을 구입하고 있을 것이다.

미술 시장에도 이런 쇼핑 호스트의 역할을 하는 사람이 있다. 바로 작가와 컬렉터를 연결해주는 중개자인 '아트딜러'이다. 아트딜러는 갤러리스트, 아트컨설턴트, 화상(畵商)이라고도 불리는데, 이들은 단순히 미술 작품의 유통에만 관여하지 않고 작가와의 긴밀한 파트너십을 통해 작가의 성장에도 직간접적으로 영향을 미치며

미술 시장에서 매우 중요한 역할을 하고 있다.

한국에서는 갤러리 전시를 기획하는 사람들을 '큐레이터'라고 부르기도 하지만, 엄밀히 말하면 큐레이터는 미술관의 전시 기획자이다. 나는 갤러리를 소유(운영)하고 있는 관장, 그리고 갤러리에서 일하는 갤러리스트를 통합해서 '갤러리스트'로 부르고자 한다. 또 갤러리를 소유하고 있지 않으면서 작품을 중개하는 사람은 '아트컨설턴트'라고 하겠다. 갤러리스트와 아트컨설턴트는 모두 아트딜러이다.

아트딜러와 작가의 관계는 연예기획사와 소속 연예인의 관계에 비유할 수 있다. 연예기획사의 역량에 따라 소속 연예인이 한류 스타가 되기도 하고 단역 배우에 머무르기도 하는 것처럼, 어떤 아트딜러를 만나느냐에 따라 작가의 운명이 결정된다고 해도 과언이 아니다. 미술계에서는 "최고의 딜러가 결국 최고의 작가를 만든다"라는 말이 회자될 정도이다. 아트딜러는 신진 작가를 발굴해 작품 활동을 적극적으로 지원하고, 소속 작가를 해외 전시나 아트페어에 보내 세계 컬렉터들에게 소개하는 역할을 한다. 아트딜러가 작가의 작품을 사는 가장 적극적인 컬렉터가 되는 일도 비일비재하다. 많은 아트딜러들이 작가가 작품 활동에만 전념할 수 있도록 작품 활동을 제외한 거의 모든 일을 도맡아 하고 있다.

또 아트딜러와 컬렉터는 컬렉션을 함께 만들어가는 동반자로서 어떤 딜러를 만나느냐에 따라서 컬렉터의 컬렉션이 달라지기도 한다. 아트딜러와 컬렉터 간에 끈끈한 동지애가 형성되면 그 동맹 관

계는 쉽게 깨어지지 않으며 많은 도움을 주고받는다. 아트딜러도 사람인지라 자신과 좋은 관계를 유지하는 컬렉터에게 더 많은 혜택을 주고 싶은 것이 인지상정이기 때문이다.

　나도 그런 사례를 직접 경험한 적이 있다. 어느 날 친한 아트컨설턴트로부터 연락을 받았는데, 그녀의 오래된 고객이자 컬렉터가 해외 이민을 가면서 소장하고 있는 작품 중 몇 점을 처분하고 싶어 한다는 내용이었다. 나는 작품 리스트를 보내달라고 해서 평소에 소장하고 싶었던 작품을 굉장히 저렴한 가격에 구매할 수 있었다. 현재는 경매에도 종종 나오는 작가의 작품인데 동일 크기 작품의 경매시작가가 그 당시 내가 샀던 가격의 2배 정도이니 뜨기 직전 급매로 굉장히 잘 구매한 경우라고 할 수 있다. 결국 아트컨설턴트 덕분에 나는 컬렉터로서 좋은 작품을 좋은 가격에 살 수 있었고, 해외 이민을 가는 그 컬렉터 역시 작품을 급히 처분해야 하는 문제를 해결한 셈이었다.

작가; 스스로 유명세를 만들어가는 사업가

　19세기만 하더라도 많은 예술가들이 교회나 왕족, 귀족의 후원을 받아 생계를 유지했다. 하지만 20세기 들어 자본주의가 예술의 영역에까지 침투하면서 작가는 일종의 자영업자, 즉 완전히 독립된 계층이 되었다. 현대의 작가들은 더 나아가 사업가적 기지를 발휘

하여 직접 회사를 설립하거나 투자를 받아 작품 활동을 하는 등 자신의 유명세와 작품의 가치를 스스로 만들어가고 있다. 말하자면, 미술 시장에서 한 축을 담당하고 있는 작가들이 더 이상 '상품'의 생산자에만 머무르지 않고 아트딜러가 주로 하던 공급자이자 중개자의 역할까지 맡아서 하고 있는 추세인 것이다.

이러한 사업가로서의 자질을 보여준 작가의 대표적인 예로 파블로 피카소(Pablo Picasso, 1881~1973)를 들 수 있다. 피카소는 큐비즘(cubism)의 창시자로서 현대미술사에 커다란 업적을 남긴 작가인데, 한편으론 사업가적 마인드가 그를 작가로서 더욱 돋보이게 해준 것도 사실이다. 그는 시장 분위기에 따라 자신의 작품을 더 공급하거나 거둬들임으로써 자신의 작품들이 언제나 '희소성'을 갖도록 했다. 이러한 피카소의 등장으로 "작가가 죽은 후에야 그림 값이 오른다"라는 말은 더 이상 유효하지 않은 옛말이 되었다. 살아 있을 때 뜨는 작가가 죽은 후에도 더 뜨는 것이 요즘 미술 시장의 트렌드이다.

또한 피카소는 폴 고갱(Paul Gauguin, 1848~1903)과 같은 이전 세대 작가의 그림이나 조각에 투자해서 상당한 돈을 번 것으로 알려져 있다. 영국의 미술평론가 존 버거(John Berger)가 지적했듯이 "피카소는 스물여덟 살 때부터 돈 걱정을 할 필요가 없었고 서른여덟 살엔 이미 부자였다. 예순다섯 살부터는 백만장자였다."

또 다른 작가로는 동시대 작가인 데미언 허스트(Damien Hirst, 1965~)를 들 수 있는데, 그는 가히 '20세기에 탄생한 미술계의 가

장 대담한 이단아'라 할 만한 행적을 보여주고 있다. 발표하는 작품
은 물론이고 새로운 비즈니스 기법으로도 많은 논란을 불러일으키
고 있다. 2008년에는 자신의 작업실에서 나온 따끈따끈한 신작으
로 소더비(Sotheby's) 단독 경매를 진행했는데, 이는 2회 이상 거래
된 작품들을 대상으로 하던 경매 시장의 관행을 깨고 직접 경매장
에 나와 자신의 신작을 판매한 것이었다. 이 경매에 나온 작품들의
총 낙찰금액은 2억 70만 달러로 데미언 허스트는 경제적으로도 엄
청난 성공을 거둔 셈이다.

또 다른 현대미술계의 악동으로 불리는 제프 쿤스(Jeff Koons,
1955~)는 작가가 되기 전에 월스트리트 주식판매상으로 일한 독특

'제프 쿤스 단독 전시회'에서 제프 쿤스가 자신의 작품인 〈튤립〉 앞에서 포즈를 잡고 있다.

한 이력을 지니고 있다. '키치[1]의 제왕'이라 불리기도 하는 그는 헝가리 출신의 유명 포르노 배우이자 이탈리아 급진당의 국회의원이었던 전 부인과의 성행위를 사진과 조각으로 표현해서 센세이션을 일으키기도 했다. 이러한 이력들 덕분에 그는 컬렉터들의 니즈를 잘 읽는 작가로도 평가를 받는다. 그는 "역사가 기억할 현대미술의 가장 큰 특징은 '사업가가 된 작가'이다"라고 공공연하게 선포하기도 했다.

쿠사마 야요이는 크리스티가 선정한 '최근 10년간 가장 작품 가격이 많이 오른 여성 작가'이다. 도쿄의 한 정신병원에서 생활하면서 병원 앞에 마련한 스튜디오에서 작품 활동을 하고 있다. 19세기였다면 그녀의 편집증적인 성격은 당연히 미술계에서 배척당했을 테지만, 현대미술계에서는 오히려 그것이 작가의 개성을 부각시키는 요소로 작용하고 있다. 그녀는 자신의 예술 세계를 사업적으로 잘 활용하는 것으로도 유명한데, 2017년에는 도쿄 신주쿠에 '쿠사마 야요이 미술관'을 직접 개관하기도 했다.

컬렉터; 시장을 움직이는 트렌드세터

오늘날 컬렉터들은 단순히 작품을 수집하는 사람이 아니라 '트

1 키치라는 말은 독일어 '싸게 만들다(verkichen)'에서 유래한 단어로 싼 것, 저속함, 진부함, 포르노 등을 예술로 승화시킨다는 의미를 갖는다.

렌드'를 만들어가는 역할을 하며 미술 시장의 중심축으로 활동하고 있다. 컬렉터들은 당대의 작가들을 발굴해 성장을 도움으로써 미술 시장에 상당한 영향력을 발휘하기도 한다. 세계적인 슈퍼컬렉티 중 한 사람인 찰스 사치(Charles Saatchi)는 데미언 허스트, 사라 루카스(Sarah Lucas, 1962~)와 같은 걸출한 작가들을 발굴한 것으로도 유명하다.

컬렉터들은 저마다 다른 동기를 갖고 아트테크의 영역에 진입하지만, 컬렉팅을 지속하는 이유는 대개 비슷하다. 미국의 문화예술 잡지인 〈에스콰이어*Esquire*〉에서도 언급되었듯이, 컬렉터들은 "미술에 대한 사랑, 투자 수익에 대한 기대, 상류사회 진입에 대한 기대" 때문에 컬렉팅을 계속한다고 한다. 컬렉팅을 하다 보면 미술에 대한 애정과 더불어 내가 구매한 작품의 가격이 오르기를 기대하게 되고, 더 나아가 사회적 지위까지 은근히 드러내고 싶어지는 것이다.

그 밖에도 컬렉팅을 하는 방식이나 목적에 따라 컬렉터를 세 부류로 나눌 수 있다. 첫 번째 유형은 정말 순수하게 미술이 좋아서 작품을 사는 '순수한 컬렉터'이고, 두 번째 유형은 투자 가치에 집중하는 '공격적인 컬렉터'이다. 마지막 유형은 사명의식을 가지고 컬렉팅을 하는 '사명자 컬렉터'이다. 물론 컬렉터를 하나의 유형으로 딱 잘라 구분할 수는 없겠지만, 성공적인 컬렉팅을 위해서는 자신이 어떠한 유형의 컬렉터 그룹에 가까운지 아는 것이 매우 중요하다.

첫 번째 유형인 '순수한 컬렉터' 그룹은 미술 투자의 핵심을 오

히려 더 잘 이해하고 있는 그룹이다. 미술 그 자체가 주는 즐거움이 미술 투자에서 얻을 수 있는 진정한 투자 수익이기 때문이다. 미국의 심리학자 워너 뮌스터버거(Werner Muensterberger)는 《컬렉팅, 그 못 말리는 열정Collecting, An Unruly Passion》이라는 책에서 사람들이 그림을 수집하는 이유에 대해 "미술품을 가지고 있음으로써 자신의 정신적 상태가 향상되는 기쁨을 얻기 때문"이라고 말하기도 했다. '순수한 컬렉터'들은 시세차익만을 목적으로 그림을 구매하지 않을뿐더러 작품을 수장고에 두고 가격이 오르기만을 기다리지도 않는다. 그들은 순수하게 미술을 좋아해 취향에 맞는 작품을 사는 컬렉터들이다.

두 번째 유형인 '공격적인 컬렉터' 그룹은 현대미술 시장에 새롭게 등장한 유형의 컬렉터들이다. 그들은 돈을 벌기 위해 그림을 구매한다. 감상의 기쁨을 누리기도 하겠지만 주목적이 시세차익이라는 점에서 첫 번째 유형의 컬렉터 그룹과는 차이가 있다. 미술 펀드의 펀드매니저 역시 이 유형에 속한다. 공격적인 컬렉터로 악명 높은 호세 무그라비(Jose Mugrabi)는 '앤디 워홀(Andy Warhol, 1928~1987) 컬렉터'라는 별명으로도 불린다. 그는 앤디 워홀의 작품이 경매에 나올 때마다 최고가로 낙찰받으면서 작품의 가격을 계속 올림으로써 '무그라비 효과'라는 신조어를 탄생시키기도 했다. '무그라비 효과'는 어떤 작가의 작품이 경매에 나올 때마다 최고가로 낙찰이 됨에 따라 해당 작가 작품 전체의 가격이 올라가게 되는 현상을 의미하는 단어가 되었다.

마지막 유형인 '사명자 컬렉터' 그룹은 미술품을 후손에게 물려주어야 할 공공재라고 생각한다. 그들은 자신들이 소장한 미술품을 잘 보존하여 결국에는 미술관에 기부하기도 하고, 직접 미술관을 설립하기도 한다. 우리가 기억하고 감사해야 할 '사명자 컬렉터'가 있는데, 바로 간송 전형필 선생이다. 그는 일제강점기와 6·25 한국전쟁을 거치는 동안 우리 문화재가 파괴되거나 해외로 반출되려고 할 때 사재를 털어 이를 지켜냈다. 현재 간송미술관에 보관된 혜원 신윤복의 〈미인도〉도 그중 하나이다. 전형필 선생은 친부와 양부가 일찍 세상을 떠나면서 물려준 재산 대부분을 한국의 문화재를 지키는 데 사용했다. 1938년에는 그동안 수집한 문화재들을 모아 '보화각'이라는 사립박물관을 세웠고, 이것이 현재 성북동에 있는 간송미술관의 전신이다. 만일 전형필 선생이라는 컬렉터가 없었다면 우리의 국보급 문화재들을 해외의 컬렉터에게 돈을 지불하면서 빌려와야 하는 서글픈 현실을 마주해야 했을 것이다.

전설적인 월급쟁이 컬렉터 '보겔 부부'

사실 미술품은 상당히 고가인 경우가 많기 때문에 직장인들이 한정된 예산만으로 원하는 컬렉션을 소장하기란 쉬운 일이 아니다. 이러한 월급쟁이 컬렉터들에게 희망을 주는 전설적인 컬렉터가 있어 소개하고자 한다. 바로 '보겔 부부'이다.

남편인 허버트 보겔(Herbert Vogel)은 고등학교를 중퇴하고 평생 우편물 분류하는 일을 했고, 부인인 도로시 보겔(Dorothy Vogel)은 평생을 사서로 일했다. 두 사람은 1960년 뉴욕에서 결혼했는데 신혼여행의 대부분을 워싱턴에 있는 내셔널

워싱턴내셔널갤러리는 갤러리라는 명칭과 상관없이 세계적으로 인정받는 미술관이자 보겔 부부가 신혼여행을 간 곳으로 미술 애호가라면 꼭 가야 하는 곳이다.

갤러리에서 보낸 일화로 유명하다. 이들 부부는 살인적인 물가를 자랑하는 뉴욕 시내의 방 한 칸짜리 임대아파트에 살면서 평생 컬렉팅을 했다고 한다.

그들은 "아내가 번 돈은 생활비로, 남편이 번 돈은 모두 컬렉팅하는 데 쓴다"라는 원칙을 갖고 그림을 사 모았다고 하는데, 허버트의 최고 연봉이 세전 2만 6,000달러였다고 하니 3,000만 원이 채 되지 않는 자금으로 컬렉팅을 한 것이다. 그런데 한정된 예산으로 그들이 이룩한 컬렉션은 가히 기적적이다.

보겔 부부의 첫 컬렉션은 1962년 구입한 존 체임벌린(John Chamberlain, 1927~2011)의 작은 조각품이었다. 존 체임벌린의 첫 고객 역시 보겔 부부였다는 점이 신기하다. 또 보겔 부부는 개념주의 미술이 '개념주의'로 불리기도 전에 개념주의 작가들의 작품을 수집했다. 로이 리히텐슈타인(Roy Lichtenstein, 1923~1997), 신디 셔먼(Cindy Sherman, 1954~), 로버트 맨골드(Robert Mangold, 1937~), 윌 바넷(Will Barnet, 1911~2012), 로버트 배리(Robert Barry, 1936~), 솔르위트(Sol LeWitt, 1928~2007), 리처드 터틀(Richard Tuttle, 1941~) 등 총 170여 작가들의 초기 작품 4,782점으로 구성된 그들의 컬렉션은 현재 개인의 소장품으로 보기에는 무리가 있어 보일 정도로 고가이고 매우 훌륭하다.

적은 월급으로 얼마나 아껴가며 컬렉팅을 했을지 짐작도 할 수 없는 보겔 부부 컬렉션의 바탕에는 예술에 대한 사랑이 있었다. 그들은 차를 사지도 집을 소유하지도 않았고, 작은 아파트에서 평생을 살며 외식이라고는 정말 특별한 날 근처 중식당에서 하는 것이 전부였다고 한다. 그들은 돈이 너무나 부족했기 때문에 다른 컬렉터들보다 더 철저하게 미술을 공부했고, 큰 그림보다는 작은 그림을, 유화보다는 스케치를 구매하는 방법을 택했다. 그들은 컬렉션을 시작한 지 30년이 지난 1991년 신혼여행지였던 내셔널갤러리에 모든 작품을 기증했는데, 이는 자

신들의 컬렉션을 해체하지 않고 잘 보존해줄 곳은 미술관밖에 없다고 생각했기 때문이다.

'프롤레타리아 컬렉터(proletarian collector)'라고도 불리는 보겔 부부는 돈이 부족해서 컬렉팅을 하지 못하는 사람에게 희망을 주고, 돈만을 바라보고 컬렉팅을 하는 사람들에게 부끄러움을 안겨주는 고마운 사람들이다.

한번 생각해보자. 만약 당신이 월급쟁이라면 '1년에 작품 1점' 사는 것은 사실 그렇게 어려운 일이 아니다. 보겔 부부를 보면 돈이 없어서 컬렉팅을 하지 못한다는 변명은 할 수 없을 것이다. 이제부터라도 정말 마음에 드는 작품이 있다면 과감하게 투자해보자. 그렇게 컬렉팅을 시작해보자.

미술 작품의 가격은 누가 결정할까

　미술 작품은 '부르는 게 값'이라는 인식이 있어서 작품에 매겨진 가격에 의문을 품는 사람들이 많을 것이다. 그런데 아트테크를 하려면 작품 가격이 어떤 메커니즘에 따라 매겨지는지 잘 알고 있을 필요가 있다.

　미술품 가격 역시 일반 상품과 마찬가지로 시장의 '보이지 않는 손'에 의해 공정하게 결정된다. 프랑스의 인상파 화가 중 한 명이었던 피에르 오귀스트 르누아르(Pierre-Auguste Renoir, 1841~1919)는 "미술 작품의 가치를 말해주는 지표는 단 하나이다. 작품이 판매되는 현장이다"라고 말하기도 했다. 이 말을 달리 표현하자면, 미술품

가격은 공급과 수요가 이루어지는 미술 시장의 현장에서 결정된다고 할 수 있다.

기본적으로는 공급과 수요의 원칙이 지배적인 요인이지만, 그 밖에도 미술품의 가격을 형성하는 데에는 작품의 완성도와 작가에 대한 평가, 작품의 소장 내력(provenance) 및 전시 이력도 중요한 영향을 미친다. 때로는 해당 국가의 경제 성장 전망과 같은 다양한 요소들이 가격 결정에 개입되기도 한다.

미술 시장의 공급 부족 현상

미술 시장의 수요와 공급은 미술품이 지닌 고유한 특성이 반영되어 독특한 형태로 이루어지기도 한다. 원작자가 직접 제작하는 사본인 레플리카(replica)가 있을 수 있지만, 그럼에도 모든 미술품 한 점 한 점은 세상에 단 하나뿐인 '유니크 피스(unique piece)'이다. 따라서 미술 시장에서는 늘 공급이 수요를 따라가지 못하는 경우가 반복될 수밖에 없다.

일반적인 상품의 경우 시장 수요가 증가하여 가격 상승 압력을 받게 되면 자연스럽게 공급자가 공급을 늘림으로써 가격 상승 폭이 조정되고 가격이 안정된다. 하지만 미술 시장의 공급자인 '작가'는 작품을 공장처럼 찍어낼 수가 없기 때문에 쉽게 공급을 늘릴 수가 없고, 이로 인해 시장 수요가 증가하게 되면 자주 가격 폭등

현상이 나타난다. 그렇기 때문에 컬렉터들이 많이 찾고 활발히 거래되는 작품일수록 늘 공급이 부족하고 눈 깜짝할 사이에 가격이 급등해버린다.

이러한 미술 시장의 '공급 부족 현상'은 인기 작가 작품을 구입하려고 할 때 더욱 도드라진다. 갤러리스트는 인기 작가의 신작 전시회 오프닝 전에 단골고객에게 먼저 연락을 돌려서 작품 구매의 기회를 준다. 그래서 정말 잘나가는 작가의 신작 전시회에는 살 수 있는 그림이 거의 없는 경우도 종종 있다. 또한 작가가 이미 작고했을 경우에는 '사후 판화'를 추가로 제작하는 방법 외에는 공급을 늘리는 것이 물리적으로 불가능하기 때문에 해당 작가의 작품은 영원히 '공급 부족' 상태에 머무르게 된다.

이렇듯 미술 시장의 가장 큰 특징 중 하나는 작품의 공급이 수요에 비해 극도로 희소하다는 점이다. 그래서 컬렉터들은 원하는 작품이 시장에 나왔을 때 어떠한 값을 치르고라도 구매하려 하고, 그러한 심리가 작용하여 작품 가격이 천정부지로 치솟는 것이다.

미술품은 값이 오를수록 수요가 증가한다

미술품의 수요자는 누구일까. 개인 컬렉터, 기업, 아트딜러, 갤러리, 미술관, 공공기관, 정부 등 매우 다양하다. 그렇다면 그들은 어떤 기준으로 미술품을 살까? 물론 미술품을 구입하는 목적에 따라

다르겠지만, 투자 가치가 비슷한 작품이 있다면 '자신의 안목과 취향'이라는 예측 불가능한 기준으로 최종 결정을 할 것이다. 매일 봐야 하는 그림이니 마음에 드는 그림을 사는 것은 당연지사이며, 이런 이유로 미술 작품의 수요 예측은 매우 어려운 것이 사실이다.

미술품의 또 다른 특징은 값이 오를수록 수요가 증가하는 '사치재'라는 점이다. 일반적으로 가격이 오르면 수요는 줄어든다. 비싸니까 사지 않는 것이다. 하지만 미술품은 자신의 사회적 지위를 예술품으로 드러내고자 하는 사람들의 심리가 더해져 가격이 오를수록 수요도 함께 증가한다. 이렇게 가격이 오를수록 특정 계층의 과시욕으로 인해 수요가 줄어들지 않고 오히려 증가하는 현상을 '베블런 효과(Veblen effect)'라고 한다.

투자계의 큰손 역할을 하는 슈퍼리치라고 해서 이러한 경쟁 심리에 영향을 받지 않는 것은 아니다. 이와 관련된 재미있는 일화가 있다. 2008년 5월 런던 소더비 경매에서 이브 클랭(Yves Klein, 1928~1962)의 두 작품을 놓고 루이비통의 베르나르 아르노(Bernard Arnault) 회장과 구찌의 오너이자 크리스티의 오너이기도 한 프랑수아 피노(Francois Pinault)가 경합을 벌였다.

아르노는 세계 200대 컬렉터 중 한 명이고, 피노는 세계 톱 10에 드는 컬렉터이다. 둘 다 대리인을 내세웠기 때문에 누가 이겼다고 명확히 할 수는 없지만, 피노가 두 작품 모두 낙찰받은 것으로 전해진다. 구매액은 약 4,100만 달러였는데, 이는 이브 클랭 작품의 기존 최고 경매 낙찰가인 670만 달러보다 6배 이상 비싼 가격이었다.

이는 슈퍼리치들의 경쟁심에 불이 붙으면서 만들어진 '웃지 못할 가격'으로 기록되었다고 한다.

미술품 가격 동향을 알려주는 '아트 인덱스'

미술품의 가치를 측정하기 위해서는 먼저 신뢰성 높은 아트 인덱스(Art index), 즉 '미술품 가격지수'를 토대로 수익률 산출이 가능해야 한다. 그러나 다양한 지표가 존재하는 금융 상품과 달리 미술품은 수익률을 수치화하는 데에 한계가 있다. 주식의 경우 특정 시기의 시가 총액을 기준으로 비교 시점의 시가 총액을 구해 일정 기간 동안의 수익률을 측정한다. 그러나 미술품의 경우 가격지수를 만들 만큼 거래량이 충분하지 않고 거래 빈도도 빈번하지 않은 편이다. 특정 표본을 산출한다고 해도 그 집단에 속한 미술품 가운데 단 한 번도 거래가 이루어지지 않은 작품이 있을 가능성이 높다.

그럼에도 미술품에 투자하려는 사람들이 많아지면서 다양한 아트 인덱스가 개발되었다. 아트 인덱스를 제공하는 대표적인 기관은 미술 시장 정보회사인 아트프라이스(Art Price)와 세계적인 권위의 미술 전문 매체인 아트넷(ArtNet), 그리고 미술 시장 조사업체인 아트마켓리서치(Art Market Research)이다.

'아트프라이스 인덱스'는 전 세계 40만 명 작가들의 경매가를 바탕으로 작가마다 작품 가격 추이를 볼 때 편리하다. '아트넷 인덱

스'는 1985년 이후 약 400만 건의 경매 기록을 보유하고 있는 것으로 알려졌는데, 작가의 이름을 쓰고 기간, 재료 등 조건을 선택하면 결과를 볼 수 있다. 다만 특정 작가의 가격 변동에 대한 정보는 정리되어 있지 않아 불편하다. '아트마켓리서치 인덱스'의 경우 시장에서 거래가 활발한 인기 있는 작품군의 가격만을 분석했다는 한계가 있다. 내 경우에 컬렉터로서 가장 유용한 지표는 '아트프라이스 인덱스'였다.

그 밖에 '메이-모제스 인덱스'는 소더비와 크리스티 경매에서 두 번 이상 거래된 작품을 대상으로 낙찰가를 분석해서 제공하는데, 경매가 아닌 아트페어나 갤러리에서 거래된 작품은 제외됐다는 점에서 한계가 있다.

미술 시장의 규모가 커짐에 따라 한국에도 2007년에 아트 인덱스가 만들어졌다. 한국미술품감정협회는 '한국 미술 시장의 가격 체계(Korea Art Market Price, KAMP)'를 구축하고, 'KAMP 100'이라는 아트 인덱스를 개발했다. 'KAMP 100' 인덱스는 미술품 경매 시장에서 거래가 활발하다고 평가받는 국내 서양화가 100명의 주요 작품을 10호당 평균 가격으로 표준화한 가격지수이다. 이를 통해 개별 작가 및 전체 미술 시장의 가격 변화를 쉽게 알 수 있다. 다만 'KAMP 100' 인덱스를 확인하기 위해서는 항목 검색을 하여 신청한 다음 수수료를 입금해야 하는 등 이용자 입장에서 다소 복잡한 측면이 있다. 한국 미술 시장의 발전을 위해서라도 일반 컬렉터들이 쉽게 이용할 수 있는 아트 인덱스가 개발되었으면 하는 바람이다.

작품의 크기와 작품 가격의 관계

　작품의 크기와 작품 가격은 어떤 관계가 있을까. 작품이 클수록 작품 가격이 올라갈 가능성이 높긴 하다. 하지만 작품 크기와 가격의 정비례 관계를 보여주는 '호당 가격제'는 이제 옛말이 되었다는 것이 다수의 의견이고, 최근 국제 미술 시장에서는 작품의 크기가 아닌 가치를 가격에 반영하는 '작품당 가격제'가 대세이다. 작품당 가격제는 작가의 명성과 전시 경력, 작품의 희소성과 보관 상태 등을 고려해 결정된다.

　아트딜러와 한 번이라도 이야기를 나눠본 사람들은 '호당 가격'이라는 용어를 들어봤을 것이다. 호당 가격제는 작품 크기를 기준으로 가격을 매긴 것을 말하는데, 작품 크기를 수치화한 호수에 호당 가격을 곱하면 그림 가격이 된다. 즉 작가의 호당 가격이 20만 원이라면 50호는 1,000만 원, 100호는 2,000만 원이 되는 것이다. 이 작품별 호당 가격은 한국미술협회에서 정기적으로 작가의 활동, 즉 작품의 판매량, 전시회, 작품의 소유자 등을 심사하여 산정한다. 작품의 호수별 크기는 인물화인지 풍경화인지에 따라 약간의 차이가 있는데, 1호의 크기는 대략 엽서의 2배 정도라고 보면 된다.

　하지만 미술 작품은 작품마다 고유의 독창성과 개성을 지니고 있기 때문에 같은 작가의 작품이라 할지라도 크기에 따라 일괄적으로 가격을 매기는 것은 그다지 적합하지 않은 것 같다. 그래서 요즘은 '작품당 가격'이라는 용어를 더 많이 쓰고 있다. 작품의 완성도

[호수별 그림 크기(cm)]

호수	F(Figure): 인물	P(Paysage): 풍경	M(Marine): 해경
0	18×14	-	-
1	22.7×15.8	22.7×14	22.7×12
2	25.8×17.9	25.8×16	25.8×14
3	27.3×22.0	27.3×19	27.3×16
4	33.4×24.2	33.4×21.2	33.4×19
5	34.8×27.3	34.8×24.2	34.8×21.2
6	40.9×31.8	40.9×27.3	40.9×24.2
8	45.5×37.9	45.5×33.4	45.5×27.3
10	53.0×45.5	53.0×40.9	53.0×33.4
12	60.6×50.0	60.6×45.5	60.6×40.9
15	65.1×53.0	65.1×50.0	65.1×45.5
20	72.7×60.6	72.7×53.0	72.7×50.0
25	80.3×65.1	80.3×60.6	80.3×53.0
30	90.9×72.7	90.9×65.1	90.9×60.6
40	100.0×80.3	100.0×72.7	100.0×65.1
50	116.8×91.0	116.8×80.3	116.8×72.7
60	130.3×97.0	130.3×89.4	130.3×80.3
80	145.5×112.1	145.5×97.0	145.5×89.4
100	162.2×130.3	162.2×112.1	162.2×97.0
120	193.9×130.3	193.9×112.1	193.9×97.0
150	227.3×181.8	227.3×162.1	227.3×145.5
200	259.1×193.9	259.1×181.8	259.1×162.1
300	290.9×218.2	290.9×197.0	290.9×181.8
500	333×248.5	333.3×218.2	333.3×197.0

출처 : 한국미술협회(www.kfaa.or.kr)

나 품질이 월등히 탁월하다면 작품 크기가 작더라도 더 높은 가격을 매길 수 있는 것이다.

다만 아직 시장이 형성되지 않은 신진 작가들의 경우에는 여전히 호당 가격제가 통용되고 있다. 일반적으로 신진 작가의 호당 가격은 5만~7만 원에 형성되어 있고, 중견 작가는 대부분 호당 20만 원에서 시작한다. 그리고 김환기, 이중섭(1916~1956), 박수근(1914~1965), 천경자(1924~2015) 등과 같은 대가들 작품의 경우에는 호당 2억까지도 가격이 형성된다.

당연한 말이지만 작가의 작품 활동 전성기에 창작된 작품인지 작품의 보존 상태 등도 작품 가격에 큰 영향을 미친다. 잘 관리해서 보유하고 있는 작품의 경우에는 그렇지 않은 경우보다 비싼 가격에 거래된다. 또 드로잉이나 판화보다는 수채화와 아크릴화, 유화가 비싸고, 그중에서도 유화가 상대적으로 가격이 높은 편이다.

가치 있는
미술 작품을
골라내자

투자 가치가 있는 미술 작품을 찾는 것은
수많은 회사 중 우량주를 찾는 것보다 쉽다.
미술 시장의 공급은 고정되어 있기 때문이다.
그렇기에 오직 한 가지, 수요 예측만 제대로 하면 된다.

돈이 되는 작품을 고르는
7가지 체크리스트

　미술품 역시 일반 상품과 마찬가지로 수요가 증가하면 가격이 오르는데, 그 변동폭이 상상을 초월하는 경우가 많다. 앞에서도 언급했듯이, 미술품의 공급은 항상 제한되어 있기 때문이다. 그렇다 보니 미술품의 가격과 수익률을 예측하는 것은 여간 어려운 일이 아니다.

　그럼에도 아트테크를 잘하기 위해선 미술 시장의 '수요'를 예측하는 것이 반드시 필요하다. 공급 측면은 고정변수로 생각하고 굳이 예측하지 않아도 된다. 공급은 어디까지나 작가의 영역이기도 하거니와, 시장에서 거래되는 작품의 공급은 이미 충분히 예견할

수 있어서 시장 가격에 이미 반영되어 있기 때문이다.

수요 예측에서 가장 중요한 것은 수요를 읽어내는 컬렉터 자신의 '안목'이다. 그리고 이른바 '뜨는 작품'을 추천해주거나 연결해줄 수 있는 미술 시장에서의 '인맥'이다. 컬렉터의 안목이 시장의 안목과 맞아떨어질 때 아트테크는 무조건 성공하게 될 것이다.

작품을 고르는 안목은 다소 주관적인 측면이 있지만, 아트테크의 관점에서 보자면 몇 가지 중요한 포인트를 알고 있는 것이 도움이 된다. 다음은 아트테크의 관점에서 작품을 구입하기 전에 반드시 살펴봐야 할 7가지 포인트들이다.

1. 시장에서 검증된 작가의 작품을 사라

당연한 말이지만 뛰어난 작가의 작품은 시간이 지날수록 가치가 높아지고 당연히 가격도 함께 오른다. 작품을 산다는 것은 곧 그 작가의 시간과 가치관을 사는 것이라고 말하는 이들도 있다. 신진 작가보다는 중견 작가가, 중견 작가보다는 원로 작가가 더 뛰어나다고 평가되는 것은 비단 나이의 많고 적음 때문만은 아니다. 오랜 시간 작품 활동을 꾸준히 해오고 미술 시장의 구성원으로서 자신의 목소리를 어떠한 방식으로 내었는가에 대한 시장의 냉정한 평가가 작가의 타이틀에 그대로 반영되어 있다. 신진 작가가 작품 활동을 포기하면 중견 작가가 될 수 없고, 중견 작가가 시장의 외면을 받으

면 결코 원로 작가가 될 수 없다.

　꽤 비싼 가격을 주고 산 작품이 있는데, 만일 이 작품의 작가가 몇 년 뒤에 작품 활동을 중단하고 미술 시장을 떠나버린다면 어떻게 될까? 나로선 생각만 해도 아찔하다. 그 작가의 작품은 더 이상 시장에서 거래되지 않을 것이고, 거래된다 해도 장식품 정도의 가격에 겨우 팔릴 것이기 때문이다. 어떤 작가가 생존해 있는 상태에서 작품 활동을 중단하면 그 작가의 작품들 전체가 시장을 잃어버리게 될 가능성이 높다. 그리고 신진 작가들일수록 이렇게 될 가능성이 높기 때문에 가치평가 측면에서 상대적으로 낮은 가격이 매겨지게 되는 것이다.

[경력에 따른 작가 수 분포도]

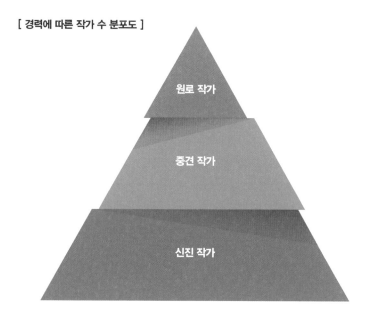

또 작가는 경력이 쌓일수록 작품의 출고 가격, 즉 갤러리에 납품하는 가격을 조금씩 올리는 경향이 있기 때문에 작품 활동 햇수가 늘어남에 따라 작품의 시장 가격도 상승하게 마련이다. 이런 이유로 원로 작가의 작품은 대체로 가격이 높아서 직장인 컬렉터가 구입하는 데에는 부담이 따른다.

그렇다면 아트테크를 하려는 직장인 입장에서는 어떤 작가의 작품을 사야 할까? 나는 신진 작가 혹은 중견 작가 중에서 어느 정도 검증된 작가의 작품을 사라고 권하고 싶다. 여기에서 말하는 '검증'은 여러 가지 기준이 있는데, 작가가 어느 갤러리 전속 작가인지, 그 갤러리의 위상은 어떤지, 해외 딜러들은 어떻게 평가하는지, 작가의 전시 이력 중 미술관 전시 이력은 있는지, 해외 유명 갤러리에서 전시 이력은 있는지 등을 파악하면 그 작가의 현재 위치를 잘 알 수 있을 것이다.

신진 작가나 중견 작가 중에는 이러한 이력 자체가 없는 경우도 꽤 많은데, 그런 경우에는 그 작가가 작품 활동을 꾸준히 했는지, 공모전 등에서 수상한 이력이 있는지, 레지던시 프로그램에 참여한 적이 있는지 등을 조사해보는 것이 도움이 된다. 레지던시는 문학 작가의 '등단'에 해당되는 제도라고 할 수 있다. 그 밖에 미술계의 올림픽이라 불리는 '비엔날레' 한국관에 초대되는 경우 역시 매우 긍정적인 신호로 볼 수 있다. 그들은 세계 무대에서 활동할 가능성이 높고, 한국 미술 시장 역시 그들에게 우호적이기 때문에 충분한 지원을 통해서 작가로서 한 단계 도약할 수 있을 것이기 때문이다.

비슷한 맥락에서 대학교 졸업 전시회에서 선발된 우수작들의 작가는 어떨까. 세계적 컬렉터인 찰스 사치의 경우에도 영국의 유명 미술대학 졸업전을 돌아다니며 작가를 발굴했다. 하지만 직장인 투자자들에게는 이러한 방법을 추천하고 싶지 않다. 찰스 사치와 같은 자본력과 미술계의 대단한 인맥이 없는 평범한 컬렉터들이 대학을 갓 졸업한 새내기 작가를 '돈이 되는 작가'로 성장시키는 것은 매우 어려운 일이기 때문이다.

그 밖에 작가를 직접 만나보는 것도 좋은 작가, 돈이 되는 작가를 발굴할 수 있는 좋은 방법이다. "작품을 보면 그 작가가 보인다"라는 말이 있다. 어떤 작품이든 작가의 시간과 노력 그리고 가치관이 응축되어 있기 마련이다. 실제로 작가를 만나 이야기를 나누다 보면 작가의 가치관이 작품에 그대로 담겨 있는 걸 발견하면서 깜짝 놀랄 때가 많다.

2. 비싸더라도 전성기 때의 좋은 작품을 사라

"싼 게 비지떡"이라는 말은 미술 작품에도 해당이 된다. 싸다는 이유로 구입한 작품은 되팔 때 골치가 아플 수 있다. 대부분 더 싸게 내놓아야 팔리기 때문이다. 현대미술계의 수완 좋은 갤러리스트로 알려진 래리 가고시안(Larry Gagosian)은 "싼 작품에 현혹되지 마라. 컬렉션 전부가 소각장으로 가게 될 수도 있다"라고 말하기도 했다.

미술 시장은 주식 시장이나 부동산 시장에 비해 경기에 훨씬 더 민감하게 반응하는 편이다. 불황일 때는 특히 완성도가 낮은 작품들은 거의 거래가 되지 않는다. 따라서 아트테크를 하는 관점에서도 가격을 일순위로 미술 작품을 선택해서는 안 된다. 가격이 좀 나가더라도 제대로 된 작품, 즉 시간이 지나도 좋은 평가를 받을 수 있는 완성도 높은 작품을 소장하는 것이 중요하다.

좋은 작품의 기준은 여러 가지가 있겠지만, 우선은 해당 작가의 전성기 작품을 눈여겨볼 것을 권하고 싶다. 한 작가의 전성기 작품은 비전성기 작품에 비해 적게는 2~3배, 많게는 10배 이상의 높은 가격에 거래가 된다. 미술 시장에서는 작가들마다 비싸게 팔리는 작품의 창작연도와 주제가 어느 정도 정해져 있다.

예를 들어 천경자 작가의 작품들 역시 후기에 해당하는 작품들이 가장 비싸다. 천경자 작가의 작품 활동 시기를 전기·중기·후기로 보통 나누는데, 일본 유학 시절 '조선미술전람회'에 입선하여 미술계에 데뷔했던 1942년부터 첫 개인전을 연 1959년까지를 전기로, 부산 소레유 다방에서의 개인전 및 옥인동 정착 후 세계 여행을 시작하는 1969년까지를 중기로, 이후 1970년 서교동 시절부터를 후기로 본다. '초월적이고 독특한 여인'이 본격적으로 등장하는 것은 후기인데, 이 시기의 작품들이 가장 비싸고 10배 이상의 가격 차이가 나기도 한다.

'점과 선의 화가'로 불리는 이우환(1936~) 작가의 경우에는 오히려 초기 작품이 후기 작품에 비해 더 높은 가격에 거래된다. 1970

년대의 〈점으로부터From Point〉, 〈선으로부터From a Line〉, 1980년
대의 〈바람으로부터From Wind〉, 〈바람과 함께With Winds〉 1990년
대의 〈조응Correspondence〉, 2000년대 〈대화Dialogue〉 시리즈 모
두 훌륭한 작품들이지만, 가장 비싼 가격에 거래되는 작품은 '점,
선, 바람' 시리즈들이다.

유명한 기성 작가들의 작품을 살 때는 특히 전성기와 비전성기에
해당되는 작품을 확실하게 구분하고 있어야 한다. 종종 비전성기
작품을 전성기 작품의 가격에 사는 경우가 있는데, 이런 경우 되팔
려고 할 때 엄청난 손해를 볼 수도 있다.

3. 환금성이 좋은 작품을 사라

아트테크의 관점에서 작품을 고르는 중요한 기준 중 하나는 '환
금성'이다. 환금성이 높은 작품이란 달리 말하면 시장에서 찾는 사
람이 많은 작품이라고 할 수 있다. 시장에서 많은 사람이 찾는 작품
의 요건 중 하나는 '소장하고 싶은 작품'인가에 있다. 앞에서도 강
조했듯이 미술 투자의 중요한 목적 중 하나가 그림을 보면서 즐기
고 싶은 심미적 목적에 있기 때문이다.

컬렉터는 그림을 수집해서 어디에 걸어둘까. 대부분 집이나 사무
실이다. 그렇다 보니 아트테크를 하는 컬렉터들도 이왕이면 자신의
집이나 사무실에 걸어두었을 때 잘 어울리는 그림을 선호하게 된

다. 한국 미술 시장에서 2000년대 들어 동양화의 거래 규모가 급감했는데, 그 이유는 현대의 대표적인 주거 형태로 자리 잡은 아파트 공간에 동양화가 잘 어울리지 않기 때문이라고 한다.

또 그림 크기가 100호를 넘으면 그림을 걸 수 있는 큰 벽이 있는 컬렉터가 아니면 소장을 하기가 어렵다. 또 100호가 넘는 큰 그림의 경우에는 작품 가격이 비쌀 뿐만 아니라 운송비도 높아지기 때문에 30~50호 크기의 작품에 비해 가격상승률이 낮은 편이다. 휴대가 용이한 10~50호 크기의 작품이 일반 가정집에 걸어두기에 비교적 적당해서 선호도가 높고 따라서 환금성도 가장 높은 편이다.

마지막으로 색감, 소재 및 주제 역시 작품 가격에 중요한 영향을 미친다. 너무 튀는 색감의 작품은 금세 질릴 수 있다는 측면이 있고, 소재 및 주제가 과도하게 선정적이고 폭력적인 경우에는 가정집에 걸어두기 적당하지 않을 수 있다. 이런 작품들은 아무리 작품성이 뛰어나다고 해도 소장하는 것이 선뜻 내키지 않을 것이다. 또한 내가 별로 소장하고 싶지 않은 작품은 다른 사람에게도 마찬가지일 가능성이 높기 때문에 되파는 것도 어렵다고 봐야 한다.

4. 해외 진출을 한 작가의 작품을 사라

한국 작가의 작품을 사려고 할 경우 해외 컬렉터들이 그 작가에게 관심을 보이는지 여부를 파악하는 것도 중요하다. 해외 컬렉터

들이 관심을 보인다는 것은 그 작가의 시장이 한국을 넘어서서 전 세계로 확장되어 형성될 수 있다는 의미이기 때문이다. 당연히 국내 시장에 머무르는 작품보다 해외 시장으로 진출한 작가의 작품 가격이 훨씬 더 빠른 속도로 상승하게 마련이다.

가령 세계적인 현대미술 전시회인 '비엔날레'의 한국관에 초대된 작가의 경우 해외 갤러리들의 주목을 받아 후속 전시가 해외에서 기획될 가능성이 높아지고 이에 따라 해외 진출도 더욱 활발해질 수 있다. 세계 미술 시장에서 한국 미술의 위상을 높이고 있고 작품 가격이 매우 비싼 편에 속하는 이불(1963~) 작가, 서도호(1962~) 작가, 양혜규(1971~) 작가의 경우에도 각각 1999년, 2001

베니스 비엔날레 전시장의 모습으로, 행사장 내에 국가관을 가지고 있는 아시아 국가는 한국과 일본 뿐이다.

2019년 10월 뉴욕현대미술관의 대대적인 리모델링 후 재개관전에 맞춰 양혜규 작가의 구조물 작품인 'Handles'가 2층에 특별 전시되었다. 양혜규 작가는 아시아 여성 최초로 볼프강 한 미술상을 수상했으며, 해외 유명 미술관, 갤러리에서 개인전을 여러 번 열었다.

년, 2009년 베니스 비엔날레 한국관 대표 작가로 참여하기 이전에는 작품 가격이 그다지 높지 않았다. 다만 비엔날레의 한국관에 초대를 받았던 작가들의 작품은 이미 가격이 너무 오르거나 구매 자체가 힘든 경우가 많다. 그렇다면 해외 진출에 적극적인 국내 갤러리가 해외 아트페어에 나갈 때 자주 소개하는 작가를 눈여겨보는 것도 방법이다. 해외에 노출되는 빈도가 높을수록 좋다.

해외 작가 중에도 한국에서 유독 좋은 평가를 받는 작가가 있는데, 이런 작가의 작품도 관심을 가져보면 좋겠다. 가령 세계적으로 폭넓은 사랑을 받는 작가인 줄리안 오피(Julian Opie, 1958~)는 한국의 컬렉터들에게 유독 인기가 높다. 뉴욕의 유명 갤러리스트는 내게 "한국인들은 왜 그렇게 줄리안 오피를 광적으로 좋아하나요?"라고 묻기도 했다. 그에 따르면, 한국인들이 줄리안 오피의 작품을 많이 찾으면서 그의 작품 가격이 좀 더 올랐다고 한다.

한국에서 '행복을 그리는 화가'로 많이 알려진 에바 알머슨(Eva Armisen, 1969~)도 이와 비슷한 경우이다. 이 작가는 가족의 단란한 모습을 서정적으로 그려낸 작품들로 유명한데, 이 작품들이 한국 주부들의 마음을 사로잡으면서 한국의 컬렉터들이 가장 좋아하는 작가 중 한 명이 되었다. 스페인 출신의 이 작가는 미국과 유럽을 오가며 작품 활동을 하고 있는데, 그 작품들은 한국 시장에서 더 큰 인기를 얻고 있다. 이러한 한국에서의 인기는 에바 알머슨이라는 작가의 가치를 한층 더 올려주는 데에 영향을 끼치고 있다.

5. 소장 이력이 좋은 작품을 사라

필립 브룸(Philip Bloom)이 쓴 《수집-기묘하고 아름다운 강박의 세계To Have and to Hold: An Intimate History of Collectors and Collecting》이라는 책에서는 미술품 수집에 대해 이렇게 설명한다. "작품을 소유함으로써 위대한 전 소유자들과 한 사슬에 얽히는 것이고 기원에 얽힌 갖은 비밀의 일부가 되는 것이다. 수집가들은 자기가 수집하는 물건에서 어떤 특별한 의미를 찾으며, 바로 이 의미가 그 물건에 가치를 부여한다. 이 초월의 순간, 초월을 소유하는 순간이 모든 수집물을 소중한 것으로 만든다."

말하자면, 컬렉팅은 단순히 작품을 수집하는 것을 넘어서서 그 작품에 얽힌 역사와 비밀에 동참하는 것이기에 더 가치가 있다는 것이다. 이러한 이유로 미술 시장에서도 '소장 이력'이 좋은 작품은 더 비싸게 거래되고 있다. 미술 작품의 소장 이력을 기록한 문서를 '프로비넌스(provenance)'라고 하는데, 이는 일종의 등기부등본 같은 것이다. 프로비넌스에는 작품의 탄생부터 현재까지의 소장자 변동 상황, 작품의 보수 현황, 작품의 크기, 재료와 같은 특성, 제작연도 등이 기록되어 있어 작품의 진위 여부를 판단할 때 중요한 자료로 활용된다. 한국 미술 시장에서는 프로비넌스 관리가 비교적 느슨한 편이지만, 경매에서는 대부분 작품들의 프로비넌스를 확인할 수 있다.

유명 컬렉터 집안에서 소장했던 이력이 있을 경우, 독특하거나

감동적인 소장 이력이 있을 경우에도 작품 가격이 더 올라간다. 유명 컬렉터가 소장했던 작품이라면 위조품이나 모조품일 가능성이 낮을 거라는 기대도 있지만, 한편으론 유명 컬렉터가 소장했던 작품을 자신이 이어받아 소장한다는 것에 '정신적 계승'의 의미를 부여함으로써 어떤 뿌듯함 같은 것을 느끼기도 한다.

2011년에 '빌게이츠재단'이 스콥마이애미 아트페어에서 최영욱(1964~) 작가의 〈Karma〉 시리즈 작품 세 점을 한꺼번에 구입하면서 화제가 된 적이 있었다. 〈Karma〉 시리즈는 '달항아리'를 그린 연작인데, 집안에 두면 복을 불러온다 해서 조선시대부터 사랑을 받아온 백자 달항아리를 그림으로 표현한 것이다. 나의 첫 소장품이기도 한 〈Karma〉는 빌게이츠재단이 구입한 유일한 한국 작품이란 점이 알려진 후로 계속해서 가격이 상승하고 있다. 이처럼 그 작품을 누가 소장했었는가 하는 소장 이력이 작품 구매 동기, 즉 투자 수요를 창출하기도 하는 것이다.

또 다른 예도 있다. 2017년에 유명 아이돌 그룹인 빅뱅의 멤버 '태양'이 지금도 인기가 높은 생활관찰 예능프로그램에 출연한 적이 있는데, 당시 그가 소장하고 있던 미술 작품들이 소개되면서 커다란 화제가 되기도 했다. 태양이 소장한 작품들 가운데 가장 눈길을 끈 것은 백남준(1932~2006) 작가의 〈수사슴 STAG〉이다. 〈수사슴〉은 2016년 5월 홍콩 그랜드하얏트호텔에서 열린 경매에서 590만 달러, 한화로는 약 7억 원에 낙찰되었다. 이는 백남준 작품의 기존 경매 최고가를 경신한 금액이어서 화제가 되었는데, 그에 더해 낙찰

받은 사람이 유명 연예인이라는 사실이 알려지면서 백남준 작가의 작품 구매 가능 여부에 대한 문의가 빗발쳤다고 한다.

이는 유명인의 소장 이력이 해당 작품의 투자 수요에 미치는 영향력이 실로 지대함을 보여준다. '이 사람이 소장할 정도면 소장 가치가 엄청나게 클 테니 가격이 내려가지 않을 거야'라고 하는 심리가 작용하는 것이다. 그래서 뛰어난 작가 뒤에는 언제나 뛰어난 컬렉터 그룹이 있다고 보아도 무방하다. 한국 최고의 컬렉터 집안은 사실 '삼성가(家)'이며, 실제로 한국의 컬렉터들에게 '삼성가가 소장했던 작품'이라는 이력은 굉장히 매력적인 구매 동기로 작용한다. 그래서 갤러리스트들도 삼성가가 소장했던 작가의 작품을 소개할 때는 "이 작가의 작품은 삼성가도 소장하고 있어요"라고 반드시 덧붙인다.

'모마(MOMA)'라는 애칭으로 불리는 뉴욕현대미술관, 뉴욕의 또 다른 미술관으로 '메트(MET)'라고도 불리는 메트로폴리탄뮤지엄, 그리고 런던의 화이트큐브갤러리와 테이트모던미술관 등 세계적으로 유명한 현대미술 미술관이 소장했다는 이력 역시 중요한 가격 상승 요인으로 작용한다. 어떤 작품이 이러한 유명 미술관에서 소장할 예정이란 걸 알게 되면 그 순간 컬렉터들의 심장은 두근거리기 시작한다. 그것은 그 작품의 작가가 세계적으로 인정받는다는 의미이며, 무엇보다 작품 가격이 곧 천정부지로 치솟을 것이란 점을 예고하는 것이나 마찬가지이기 때문이다. 이처럼 세계적으로 유명한 미술관에 작품이 소장된다는 것은 비엔날레에 초대된 것 이

세계적으로 유명한 뉴욕현대미술관이 소장했다는 이력은 매력적인 투자 포인트가 된다.

상으로 영광스러운 일이다.

미술관의 역할은 명확하다. 공공을 위한 예술을 선보이고 예술품을 소장하여 동시대의 예술을 보존하는 것이다. 미술관은 이를 위해 전시뿐만 아니라 다양한 교육 프로그램을 운영하고 정부 지원도 많이 받는다. 공적인 공간이라는 의미이다. 그런 점에서 미술관에 작품이 전시되고 소장된다는 것은 작가에 대한 '공적인 인정'으로 볼 수 있는 것이다. 한국에서는 국립현대미술관, 시립미술관 등의 국공립 박물관과 리움미술관, 금호미술관, OCI미술관 등의 사설 미술관이 이러한 '공적인 인정'을 해줄 수 있는 미술관에 속한다. 이러한 미술관에 작품이 소장될 경우 해당 작가의 작품들은 수집용이

아닌 투자용으로 공인받는 것이나 마찬가지이다. 이는 그 작가의 작품들 가격이 상승할 것이라는 예고이기도 하며, 컬렉터들에게는 해당 작가의 작품들을 시장에서 사들여야 한다는 신호이기도 하다.

6. 저평가된 작품을 사라

한국에서 작품 가격이 가장 높은 작가들에는 김환기, 천경자, 이우환, 장욱진(1917~1990) 등이 있다. 이 작가들의 작품은 계속해서 가격이 오르겠지만, 직장인 투자자 입장에서는 너무 비쌀 뿐만 아니라 수익률도 그다지 높지 않을 수 있다. 이미 가격이 매우 높게 형성되어 있기 때문에 작품을 샀다가 되팔아야 하는 직장인 투자자의 입장에서는 상대적으로 매력이 떨어지는 것이다.

직장에 다니면서 아트테크를 하려고 한다면 저평가된 작품을 고르는 것이 유리한데, 그런 점에서 고(古)미술에 관심을 기울여볼 필요가 있다. 나 같은 경우 현대미술 위주로 컬렉팅을 하다가 어떤 시점에 고미술에 관심이 가기 시작했는데, 이를 두고 수십 년간 컬렉팅을 해온 분들은 컬렉터로서 매우 자연스러운 과정이라고 말씀해주셨다.

고미술은 고서화, 서예, 근대 동양화(1890년 이후 작품들), 도자기, 목가구, 민화 등 작품 종류가 다양하다. 고미술 시장으로는 인사동이 대표적이나 질이 좋은 대신 값이 비싼 편이라서 가격이 상대적

으로 저렴하고 작은 소품이 많은 답십리 고미술 시장을 방문해도 좋겠다. 나는 동양화와 더불어 민화도 컬렉팅을 하는데, 민화는 조선시대 왕족이나 귀족, 전업 화가가 아닌 서민들이 그린 작품이다.

고미술의 경우 위작이 더 많을 것 같다는 편견도 있어 서울옥션과 케이옥션, 마이아트옥션에 나오는 작품만 구매했었다. 그런데 놀라운 사실은 20년 전인 1990년에도 작품 가격이 비슷했다는 점이다. 고미술 전문가들에 따르면, 실제로 고미술 작품의 가격은 몇십 년간 동결된 것이나 마찬가지라고 한다. 물가상승률을 고려한다면 현재 고미술 작품의 가격은 바닥권으로 보는 것이 정확할 것이다. 하지만 언젠가는 가격이 반등할 것이므로 장기 투자를 고려한다면 고미술 작품의 소장을 추천한다.

동양화에는 '3재, 3원, 6대가'라는 말이 있다. '3재'는 조선시대에도 인기가 있었던 겸재 정선(1676~1759), 현재 심사정(1707~1769), 관아재 조영석(1686~1761)을 일컫는 것이고, '3원'은 단원 김홍도(1745~?), 혜원 신윤복(1758~?), 오원 장승업(1843~1897)을 일컫는다. 이들의 작품은 수천만 원에서 수억 원에 이르기까지 높은 가격대를 형성하며 여전히 인기가 좋지만, 전문가들 중에는 이들의 작품 역시 아직 저평가되어 있어 향후 가격이 많이 오를 것이라고 말하는 이들이 많다. '6대가'는 1890년대생 근대 동양화 화가들로 1970~1980년대 그 인기가 절정에 달했던 청전 이상범(1897~1972), 소정 변관식(1899~1976), 심향 박승무(1893~1980), 의재 허백련(1891~1977), 심산 노수현(1899~1978), 이당 김은호

민화 〈화조도〉, 작가 미상, 조선시대 중후기 제작 추정 | 꽃가지에 앉은 정다운 암수 한 쌍은 행복한 부부 생활을 은유하며, 무엇을 그렸는지에 따라 각각 다른 의미를 나타내는 것도 민화의 매력이다.

(1892~1979)를 일컫는 말이다. 이들은 3재 및 3원의 작가들과 달리 현재 미술 시장에서 고전을 면치 못하고 있는데, 100만 원대에 구입할 수 있는 작품들도 많다.

현대미술에 비해 동양화에 대한 정보를 얻는 것은 쉽지 않고 컬렉팅에 도움이 되는 관련 지식을 습득하는 것도 만만치가 않을 것이다. 그렇다면 경매 사이트에서 '3재, 3원, 6대가'의 작가들 작품들 중 마음에 드는 작품을 100만 원대 정도에 한 점씩 낙찰받아 소장해보자. 그렇게 작품을 구입하면서 정보를 쌓고 공부를 해나가는 것도 좋은 방법이다.

고미술 전문 경매 사이트로는 마이아트옥션과 아이옥션이 있다. 그 외 한국 경매의 양대 산맥이라 할 수 있는 서울옥션과 케이옥션 모두 동양화 경매를 메인 경매, 온라인 경매, 위클리 경매 등에서도 진행하고 있으니 마음에 드는 민화나 동양화 작품이 있다면 낙찰받아 볼 것을 권하고 싶다.

7. 불황기에 Re-Sale로 나온 작품을 사라

부동산 투자와 주식 투자에서는 '타이밍'이 중요하다. 즉 언제 사고 언제 파느냐가 투자 수익률에 커다란 영향을 미친다. 미술품을 대상으로 하는 아트테크 역시 마찬가지이다. 투자의 정석대로 "오르기 전에 사고, 가장 올랐을 때 파는 것"이 가장 좋은 수익을 얻

을 수 있는 방법이다.

전설적인 컬렉터이자 아트딜러인 피에르 스텍스(Pierre Sterckx)는 "미술품을 사기에 가장 나쁜 시기는 불황기가 아니라 호황기이다. 최악은 비슷한 부류의 작품이 아주 비싸게 낙찰된 직후이다"라는 말을 했다. 즉 미술품 역시 부동산이나 주식과 마찬가지로 이미 가격이 오를 대로 오른 호황기에 구입을 하면 되팔 때 별 재미를 볼수가 없다는 의미이다. 그런 관점에서 가격이 확실히 오르는 작품은 '불황기에 Re-Sale(되팔기)로 미술 시장에 나온 작품'이라고 할수 있다. 이미 누군가가 소장했던 작품인데 불황기에 시장에 나왔다는 것은 원래의 가격보다 낮게 구입할 수 있는 기회라는 의미이고, 이는 또한 시장이 호황기에 들어섰을 때 비싸게 되팔 수 있다는 의미이기도 하다.

그렇다면 미술 시장이 호황기인지 불경기인지를 어떻게 알 수 있을까. 미술 경기와 관련하여 미술업계에 항상 떠도는 말이 있다. "미술 시장의 최저점은 지금이에요"라는 말이다. 지난 10여 년간 수많은 갤러리스트들이 하는 말은 '지금'이 미술 시장의 최저점이기 때문에 '지금'이 '투자 적기'라는 것이다. 마치 부동산 시장에서 "서울 강남 집값은 지금이 최저가이다"라고 말하는 것과 비슷하다. 하지만 미술 시장에도 분명히 '침체기 → 회복기 → 상승기 → 절정기 → 후퇴기'라는 경기 순환주기가 존재한다. 전 세계 미술 시장을 살펴보면 확실히 '호황기'라고 할 만한 기간이 있었다. 투자자라면 거시적인 감각을 갖고 경기 순환주기를 살필 수 있어야 한다.

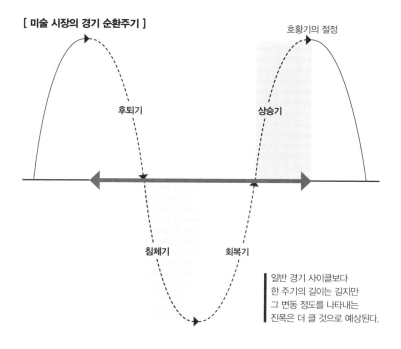

[미술 시장의 경기 순환주기]

호황기의 절정

후퇴기

상승기

침체기

회복기

일반 경기 사이클보다
한 주기의 길이는 길지만
그 변동 정도를 나타내는
진폭은 더 클 것으로 예상된다.

　골동품 시장은 예외이긴 하지만, 한국 미술 시장의 경우에는 1900년대 후반에서 2000년대 초반까지 벤처 붐이 불었을 때 벤처로 돈을 번 신세대 컬렉터들이 현대미술 작품을 구입하기 시작하면서 호황기에 들어섰다고 볼 수 있다. 2000년대 중반부터 갤러리들이 많아졌으며, 서울옥션 역시 그 분위기를 타면서 2008년 코스닥에 상장이 되었다. 또한 미술 잡지가 우후죽순 생겨나는가 하면, 일간지에도 미술 시장에 대한 소개 및 분석 기사가 자주 올라왔다. 당시에는 어떤 그림의 가격이 1년 만에 10배가 뛰었다더라 하는 식의 '카더라 소문'이 난무했고, 소위 중산층이라면 그림 하나 정도

는 집에 있어야지 하는 분위기가 형성되기도 했다.

이렇게 2000년대 초중반에 미술 시장이 호황기를 누릴 수 있었던 요인 중 하나는 전 세계적인 경제 호황으로 시중에 돈이 많이 돌면서 부동산과 주식을 대체할 수 있는 투자 대상으로 미술품이 대두되었던 것을 들 수 있다. 그러나 2008년 세계 경제의 뇌관이 터졌다고 할 만큼 역대급 파산으로 기록된 '리만 브러더스 사태'로 인해 세계 미술 시장은 침체기에 들어섰다. 한국 미술 시장 역시 그 여파로 2008년을 기점으로 싸늘하게 식어버렸다. 그때도 아트테크의 초고수들은 정말 비싼 그림을 반값에 사거나 여러 그림을 묶어서 사는 등의 방식으로 수익을 내며 투자를 이어갔지만, 일반적인 투자자들의 경우에는 그림 가격이 우수수 떨어지는 상황에서 투자를 계속하는 것이 쉽지 않았을 것이다.

세계 경제가 서서히 회복되면서 2010년 이후부터는 미술 시장도 안정되었지만, 한국 미술 시장은 아직 세계 미술 시장만큼 완전한 회복세를 보이지 않고 있다는 것이 업계의 중론이다. 그렇다면 바로 지금이 최저점은 아닐지라도 투자하기 좋은 시기인 것은 맞다.

뛰어난 작가를 발굴하는 방법

어떤 작가가 향후 작품 가격이 상승할 가능성이 높은 뛰어난 작가인지 알려면 '이력'을 잘 살펴보아야 한다. 다만 신진 작가나 중견 작가의 경우 그 이력을 파악하기 어려운 경우가 있는데, 어느 레지던시 출신인지, 공모전 수상 경력은 어떠한지 등을 살펴보는 것이 도움이 될 수 있다.

레지던시

레지던시는 스타트업의 인큐베이팅 시스템(Incubating system)처럼 작가들이 작품 활동으로 경제적 자립을 할 때까지 무료나 실비 정도의 비용을 받고 지원해주는 제도인데, 작품 활동을 할 수 있는 공간을 제공하는 것 외에도 다양한 교육 및 전시 등을 통해 작가를 돕는다. 이는 정부와 지방자치단체에서 주도적으로 운영하지만 민간 운영도 늘어나는 추세라고 한다. 유명한 레지던시로는 국립현대미술관의 '창동레지던시', 서울시립미술관의 '난지미술창작스튜디오', 그리고 경기도에서 운영하는 '경기창작센터' 등이 있고, 전국적으로 140여 개의 레지던시가 운영되고 있다. 인지도가 있는 레지던시일수록 선발 기회를 얻는 것이 매우 어렵다. 작가 이력에 어느 레지던시 출신이라고 밝히는 이유는 좋은 레지던시에 입주할 기회를 얻었다는 것이 작가의 성공을 보장하는 신호탄인 셈이기 때문이다. 대부분의 레지던시는 다음 기수가 들어올 때쯤 졸업 전시처럼 일반인에게도 오픈을 하는데, 이때 방문하여 작품을 감상하고 마음에 드는 작품이 있으면 구입을 할 수 있고, 그 작가의 후원자가 될 수도 있다.

공모전

우리나라의 대표적인 미술 공모전이었던 '국전(대한민국미술전람회)'은 폐지되었고, 현재는 '민전(대한민국미술대전)'이 그 자리를 대신하고 있다. 그 밖에도 중요한 영향력을 지닌 공모전들이 다수 있으니 관심을 가져보면 좋겠다.

1981년부터 시작된 국립현대미술관의 '젊은 모색전(展)'은 2014년에 중단되었다가 2019년에 격년제로 부활했는데, 그 이름에서 짐작할 수 있듯이 신진 작가를 대상으로 한다. 고영훈, 구본창, 서도호, 이재효 등 세계 미술 시장에서 한국의 위상을 떨치고 있는 차기 대가들 역시 '젊은 모색전' 출신들이다. 격년으로 개최되며 매회 약 20명의 신진 작가를 선정한다.

국립현대미술관의 '올해의 작가전(展)'은 신진 작가보다는 주로 중견 작가를 대상으로 하는데, 이 공모전 역시 파급력이 매우 크다고 할 수 있다. 매년 4명의 후보를 선정하여 전시회를 열고 이 가운데 최종 1명을 '올해의 작가'로 선정하여 시상한다.

서울시립미술관에서는 매년 '신진 미술인 전시지원' 프로그램을 운영한다. 매년 신진 작가들 10~20명을 선정하여 전시장 대관료와 홍보비 등을 지원한다. 또 금호미술관은 2004년 첫 공모를 시작으로 '금호영아티스트' 프로그램을 통해 지속적으로 젊은 작가를 발굴하고 지원해오고 있다.

비엔날레

작가들에게 유명 미술관에서의 전시가 올림픽에서 메달을 따는 것과 같다면, 또 다른 의미의 올림픽 우승이 있다. 바로 베니스 비엔날레 국가관에 초청되는 것이다. 비영리 전시 축제 중 최고의 명성을 지니고 있는 이 행사는 1895년 시작되었고, 전 세계 아트딜러와 큐레이터, 그리고 같은 시기에 열리는 '아트바젤' 측과의 긴밀한 협업을 통해 세계 미술 시장의 동향과 흐름을 개괄할 수 있는 매우 중요

한 행사이다. 행사장 내에 국가관을 가지고 있는 아시아 국가는 한국과 일본뿐이다. 베니스 비엔날레와 더불어 휘트니 비엔날레와 상파울루 비엔날레가 세계 3대 비엔날레이다.

휘트니 비엔날레는 1932년 엘리트주의에 젖어 있던 권위주의적인 미술 박람회를 탈피하고 신진 작가를 적극적으로 발굴하여 지원하기 위해 시작된 비엔날레이다. 시상 제도나 상금 등 출품작을 평가하는 시스템이 전혀 없는 것이 특징이고, 실험적이고 색다른 아이디어의 작품을 감상할 수 있다.

상파울루 비엔날레는 남아메리카 미술을 대표하는 예술 축제이다. 이탈리아 이민자 출신의 사업가이자 컬렉터인 프란치스코 마타라초 소브리뉴(Francisco Matarazzo Sobrinho)가 1951년 창설했다.

월급쟁이에게 딱 맞는 작품을 고르는 법

투자 예산에 거의 제한이 없는 슈퍼컬렉터들의 컬렉션은 쉽게 예상할 수 있는데, 대부분 '최고로 인정받는 작가들의 전성기 걸작'일 가능성이 크다. 그러다 보니 이른바 '큰손들의 컬렉션'에는 매력적인 스토리가 없는 것 또한 사실이다. 정작 그림 살 돈이 부족한 직장인 컬렉터의 컬렉션은 10년, 20년이 지난 후에 미술계를 놀라게 할 때가 많다. 한정된 예산 덕분에 더 치열하게 공부하고 고민하여 결정했기 때문에 시대를 앞서나가는 경우가 많기 때문이다.

이미 최고점에 오른 작가의 작품을 사도 수익을 낼 수는 있겠지만, 그런 작품은 투자금의 한계와 더불어 수익률도 좋은 편이 아니

라 직장인 컬렉터에게는 그다지 추천하지 않는다. 자금이 부족한데도 무리해서 구입한 작품은 오히려 가정 경제에 큰 지장을 줄 수 있다. 미술품은 상대적으로 장기 투자가 필요하기 때문에 환금성이 낮은 편이라서 무리하게 투자를 했다간 가계의 현금 유동성에 심각한 문제를 일으킬 수 있다. 따라서 자신의 경제 상황에 맞는 예산을 미리 정하고, 그 예산 안에서 투자 가치가 높은 작품을 선별하는 것이 중요하다.

직장인 컬렉터가 어떤 작품을 사야 하느냐고 묻는다면 "현재 블루칩으로 떠오르고 있는 작가의 좋은 작품을 합리적인 가격일 때 사야 한다"라고 대답할 수 있겠다. 즉 지금 현재보다는 10~20년 뒤에 가장 비싸게 팔릴 잠재력이 있는 작가의 작품을 사야 하는 것이다. 한국 미술의 세계화에 한몫하고 있는 '단색화'의 경우에도 20여 년 전에는 최근 가격의 10분의 1 수준이었다. 만일 20년 전에 좋은 작가의 단색화 작품을 사둔 컬렉터라면 꽤 높은 수익을 얻을 수 있을 것이다.

나는 매년 '미술품 1점 구매하기'를 신년 목표로 삼고 미술품 구매를 위한 예산을 정한다. 물론 매년 1점 이상 작품을 구입하고 있으니 유명무실한 목표일 수 있는데, 구체적인 투자 예산을 정해두면 다른 불필요한 소비를 줄일 수 있다는 장점도 있다. 나는 옷이나 가방을 구입하는 데에는 정말 최소한의 지출만 한다. 열심히 돈을 벌고 살뜰하게 모아서 그림을 사야 하기 때문이다.

흔히 말하는 '명품백'을 구입하려면 수백만 원이 필요한데, 나는

그 돈을 신중하게 고르고 고른 미술품에 투자한다. 그 미술품을 소장하는 동안 감상의 즐거움을 누릴 수 있을 뿐만 아니라 되팔 때는 수십 배의 시세차익을 얻는 기쁨도 누릴 수 있기 때문이다. 매년 신형 자동차 모델이 나올 때마다 차를 바꾸는 사람들이 있는데, 나는 그들에게도 미술품 투자를 권하고 싶다. 미술품은 자동차처럼 소장의 기쁨을 안겨줄 뿐만 아니라 자동차와 달리 감가(減價)가 전혀 되지 않기 때문에 되팔 때는 중고가 아니라 훨씬 더 높은 가치를 붙여서 팔 수 있기 때문이다.

예산대에 따라 구매할 수 있는 미술품 유형

그렇다면 어느 정도의 예산으로 어떤 작품을 구매할 수 있을까. 투자 가치가 있는 미술품은 최소 500만 원 이상이라는 말이 있는데, 어느 정도 동의는 하지만 반드시 그렇지만도 않다. 내 경험을 통해 보더라도 100만 원대에서도 효자 작품이 나올 수 있다. 아트테크를 시작할 때는 우선 100만~500만 원대 작품들을 소장하면서 미술 시장에 대한 전반적인 이해를 넓히고 인맥을 쌓아갈 필요가 있다. 그리고 어느 정도 안목이 생겼다는 판단이 들었을 때 1,000만 원대 이상의 작품들을 고르는 것을 추천한다. 이때도 유의할 것은 어떤 작가의 작품이 컬렉터들에게 인기가 높다 해서 무조건 따라하기 식의 투자를 해서는 안 된다는 점이다. 미술품 투자는 특히 조

급해서는 안 된다. '내 인생의 컬렉션'이 될 작품들을 찾아낸다는 마음으로 신중하게 접근하는 것이 바람직하다.

　다음 표는 초보 컬렉터의 이해를 돕기 위해 예산대별 구입할 수 있는 작품 종류를 보여주기 위한 자료이다. 다만 이는 대략적인 가이드라인을 제공하는 정보로서 미술 시장의 변화에 따라 틀린 정보가 될 수도 있지만, 초보 컬렉터들이 현재 시점에서 감을 잡는 데에는 도움이 될 것이다.

　예산대별 작품에 따라서 추천 소장 기간도 각기 다르다. 100

[예산대별 구입 가능한 작품 분류]

예산	원화	드로잉/과슈화	판화
100만 원대	근대 동양화 (인터넷 경매) 신진 작가 (아트 장터)	신진 작가의 드로잉, 수채화, 과슈화	상업 판화 (라지 에디션) 한정판 고급 프린트물
200~300만 원대	신진 작가의 20~30호 작품 중견 작가의 소품	중견 작가의 드로잉 원로 작가의 드로잉이나 낙서장	유명 작가의 석판화 (라지 에디션)
500만 원대	신진 작가의 50~100호 작품 중견 작가의 10~20호 작품 원로 작가의 소품	원로 작가의 과슈화	유명 작가의 석판화 (라지 에디션)
1,000만 원대 이상	중견 작가 30~50호 작품 원로 작가 10호 이하 작품, 소품	원로 작가의 과슈화	글로벌 아티스트의 스몰 에디션

만 원대 작품들은 최소 20년, 200만~300만 원대 작품들은 최소 10~20년, 500만 원대 작품들은 최소 5~10년이다. 그리고 1,000만 원대 작품들의 추천 소장 기간은 최소 3~5년이다. 구입 가격이 낮은 작품일수록 추천 소장 기간이 긴 이유는 시장에서 그 작품이 알려지고 수요가 늘어나는 데에는 시간이 걸릴 뿐만 아니라 리세일 주기를 최소 2~3번은 거쳐야 수익률 측면에서 만족할 수 있기 때문이다. 그런데 이러한 내용 역시 도식적인 이론에 머무르는 경우가 많고, 유행으로 반짝 뜨고 지는 장식용 미술품을 제외한다면 "좋은 미술 작품은 묵히면 묵힐수록 돈이 된다"라는 것이 미술 투자의 정석이라 할 수 있다.

'신진 작가'는 최소 3번 이상의 개인전을 했고 지속적인 작품 활동에 어느 정도 확신이 생긴 작가를 말한다. 신진 작가 작품은 아트 딜러가 중개하는 경우도 많지만, 레지던시에 입주한 작가라면 해당 레지던시의 초대일에 가서 작품을 구매하는 것도 방법이다. 또는 ART369와 같은 아트 장터에서 구매할 수도 있는데, 이때 작가와 이야기를 나눠볼 수도 있으니 작가의 가치관이나 생각이 어떻게 작품에 반영되었는지를 보고 구매를 결정하자.

'중견 작가'는 2차 시장(경매 등)이 형성되어 있고 미술 시장에서 인지도도 확보하고 있는 작가이다. 한국국제아트페어(Korea International Art Fair), 마니프(MANIF), 스푼아트쇼(Spoon Art Show)와 같은 아트페어에 작품을 출품하기도 하고, 유서 있는 갤러리에서 개인전 및 단체전을 열기도 하며, 미술평론가의 평론도 있는 작

김미영, 〈The painter's Summer〉, 2019 | 신진 작가의 작품을 구매할 때는 작가와의 교류를
가지는 것도 작품을 선택하는 데 도움이 된다.

가군이다. 서울이 아닌 지방에서도 개인전을 여는 작가라면 자신의 작품을 적극적으로 홍보하고 있다는 방증으로 볼 수 있다. 모든 작가의 작품에 호당 가격제가 통용되는 것은 아니지만, 일반적으로 중견 작가의 작품 가격은 호당 30만~50만 원에 형성되어 있다.

'원로 작가'는 이미 호당 가격이 최소 1,000만 원은 훌쩍 넘는 작가군으로, 한국에서는 김환기, 이중섭, 천경자, 이우환, 정욱진, 박서보, 유영국(1916~2002), 윤형근(1928~2007), 이대원(1921~2005), 정상화(1932~) 등의 작가들이 여기에 해당된다. 자금 여유가 된다면 소장해서 손해볼 일은 없지만 직장인 컬렉터에게는 그다지 추천하지 않는다. 다만 이 원로 작가들의 소품, 스몰 에디션 판화는 환금성 측면에서도 훌륭하고 수익률도 좋다는 점에서 좋은 작품을 만난다면 구매할 것을 추천한다.

참고로 한국미술품감정협회에서 개발한 'KAMP 50' 인덱스에 따르면 천경자 작가의 AAA등급 작품의 경우 10호당 평균가격이 4억 5,000만 원이라고 한다. 대략 호당 4,500만 원인 것이다. 2020년 현재 작품 가격은 더 상승했다고 한다. 참고로 'KAMP 50' 인덱스는 1998년부터 2011년까지 국내 경매 시장에서 거래된 미술품의 낙찰 순위와 낙찰액 등을 바탕으로 선정한 주요 작가 50명의 10호당 평균가격을 표준화한 가격지수로, 2011년 이후 발표된 적은 없다.

'글로벌 아티스트'는 세계 미술 시장에서 열렬한 환호를 받는 작가, 미술을 잘 모른다고 하더라도 한 번쯤은 들어봤을 법한 현대미술 아티스트를 가리킨다. 근대미술의 경우 세계적인 거장의 작품

[**2019 국내 미술가 호당 가격**]

순위	작가	호당 가격(원)	낙찰 총액(원)
1	박수근	238,516,667	6,029,840,000
2	김환기	34,904,381	24,958,069,300
3	이우환	14,742,864	13,402,270,900
4	박서보	3,723,974	4,577,654,980
5	김창열	2,916,803	2,826,617,850

출처 : 한국미술시가감정협회

이나 판화를 국내 미술 시장에서 구하기는 어려우므로 현대미술에 한정했다. 이들 작가의 라지 에디션 판화나 스몰 에디션 판화, 한정판 아트 토이 등은 투자가치가 높다.

아트 토이는 기존 토이에 아티스트의 그림을 입히거나, 아티스트가 직접 디자인부터 제작에 참여한 예술적 가치가 높은 '오브제'를 일컫는 말이다. 대부분 한정판으로 제작되는 아트 토이는 글로벌 아티스트라면 누구나 대중적 인지도를 높이는 데 꼭 필요한 아이템이 되었다.

아트 토이의 예산대별 구입 가능한 작품을 살펴보면, 글로벌 아티스트의 에디션 넘버가 없는 오픈 에디션은 100만 원대에, 에디션 넘버가 있는 한정판은 200만~300만 원대에, 그리고 글로벌 아티스트의 한정판이면서 2차 시장이 형성된 것들은 그 이상의 금액으로 구입이 가능하다고 볼 수 있다.

소액으로 시작하는 안정적인 컬렉팅

아주 적은 소액으로 아트테크를 시작하려는 직장인 컬렉터들에게 추천하고 싶은 컬렉팅 중 하나는 '전시회 포스터'이다. 인상 깊었던 전시회가 있다면 해당 전시회의 포스터를 무료로 얻거나 단돈 1~2만원에 구매해 액자를 해보는 것이다. 생각보다 훨씬 멋져서 만족스러울 것이다.

또 아트페어에 참석해 갤러리스트와 대화를 나눠보길 바란다. 어떤 목적으로, 어디에 둘 작품을 찾고 있는지, 그리고 작품 구입 자금이 어느 정도 규모인지 알리고 작품 추천을 부탁하는 것이다. 그렇게 갤러리스트에게 충분한 조언을 들으면서 컬렉팅을 시작하면 여러 가지 면에서 도움을 받을 수 있다. 갤러리에 구매 의사를 밝히는 게 부담스럽다면 방명록에 연락처를 남겨두는 것도 방법이다. 그러면 문자나 이메일로 개인전이나 작가와의 대담 등과 같은 다양한 행사 소식을 알려줄 것이다. 또 갤러리 부스에서 마음에 드는 작가의 소개 브로슈어를 가지고 와서 액자에 넣어보자. 생각보다 매우 훌륭한 소장품이 되어줄 것이다.

온라인 경매를 통해 작품을 소장하는 것도 꽤 재미있는 컬렉팅이 될 수 있다. 온라인 경매에서는 상당히 저평가되어 있는 동양화 작품들을 눈여겨볼 것을 추천한다. 나 역시 온라인 경매를 통해 민화, 동양화를 구입한 적이 있는데 집에 걸어두고 감상하면 고즈넉한 분위기를 느낄 수 있어 좋다. 온라인 경매 전에 작품들을 실물로

볼 수 있는 '프리뷰 전시회'를 하므로 이때 가서 마음에 울림이 오는 작품이 있다면 과감하게 온라인 경매에 도전하는 것도 추천한다. 이렇게 구입한 작품은 다시 온라인 경매에 내보낼 수 있기 때문에 원금이 어느 정도 보전되는 안정적인 투자라고 할 수 있다.

이렇게 아주 적은 소액으로 혹은 공짜로 나만의 컬렉팅을 시작해도 된다. 그런 다음 미술품이 안전한 투자 자산이라는 확신이 생기면 그때 100만 원대의 작품들부터 도전해보는 것이다. 원화를 직접 감상하는 즐거움을 알고 나면 그때부턴 컬렉팅의 매력에서 헤어나오기 어려울 것이다.

소액으로 천천히 신중하게 컬렉팅을 해나가다 보면 미술 시장이 어떻게 돌아가는지, 그림은 어디서 사야 하는지, 미술계에서 누구와 친해져야 하는지를 알게 될 것이다. 그렇게 미술 시장에 익숙해지고 미술 투자로 시세차익을 얻게 되면 다른 소비를 줄여 정말 투자가 될 만한 1,000만 원 이상의 작품을 자연스럽게 사게 된다. 컬렉팅이든 아트테크이든 결코 거창한 것이 아니다. 삶에서 미술에 곁을 조금씩 내어주기만 하면 된다.

장식용 미술품 vs 투자용 미술품

컬렉터라면 말하지 않아도 느낌으로 알고 있는 것이 있다. 미술품은 '장식용'과 '투자용'으로 나뉜다는 사실이다. 장식용 미술품

은 '심미적 즐거움'이 가장 큰 구매 목적이고, 투자용 미술품은 그야말로 '최대의 이윤'을 남기는 것을 목적으로 구매하는 작품들이다. 물론 투자용 작품이라고 심미적 만족을 주지 않는 것은 아니며, 장식용 작품 역시 절대 이윤을 남길 수 없는 것은 아니다.

그렇다면 장식용 미술품과 투자용 미술품은 어떻게 구분할 수 있을까. 언젠가 모 미술관 관장님과 담소를 나눌 기회가 있었는데 그분이 "장식용 미술품은 사지 말고 투자용 미술품만 사라"는 조언을 해주셨다. 그분은 최소 1,000만 원은 넘는 작품이라야 투자용이 될 수 있다고 말씀하셨다. 물론 작품 가격이 1,000만 원 이하라고 해서 투자 가치가 없다고 단정할 순 없지만, 적어도 미술 시장에서 '우량주'는 아니라고 볼 수 있다. 미술 시장의 '우량주'라고 할 수 있는 작품은 '이미 시장에서 활발히 거래되는 블루칩 중견 작가의 최소 1,000만 원 이상인 작품'이라는 점 또한 어쩔 수 없는 사실이다.

세계적인 아트딜러인 론 데이비스(Ron Davies)는 《미술투자 노하우*Art Dealer's Field's Guide*》라는 책에서 미술품을 '장식용 미술품', '수집용 미술품', '투자용 미술품'의 세 종류로 나눈다. 장식용 미술품은 2,500달러, 한화로 약 300만원 이하로 '공간을 꾸미는 작품들'인데 개인의 취향에 따라 아무거나 골라도 된다. 어차피 매매가 안 될 것이고 매매가 되더라도 수익을 기대하기 어렵기 때문이다.

수집용 미술품은 다른 사람들도 '수집'하고 싶어 하는 작품으로 규모가 작을지라도 시장이 이미 존재하고 있는 작품들을 말한다.

데이비스는 그 가격을 1,000~5,000달러, 한화로 약 120만~600만 원으로 잡았는데, 작가에 대한 시장의 선호가 커질수록 작품 가격이 오른다고 한다. 수집용 미술품이 경매를 통해 가격이 더 올라간다면 결국 투자용 미술품이 된다. 투자용 미술품은 국제적인 수요가 있는 명성 있는 작가군의 작품을 말한다. 데이비스는 투자용 미술품을 '현금과 같은 무기명 채권'이라고 표현했는데, 수요가 항상 있기 때문에 언제든 현금화가 가능하고 가격도 가장 가파르게 상승하기 때문이다.

대부분의 컬렉터는 '장식용 미술품'으로 컬렉팅을 시작하지만 어느 정도 기간이 지나면 '투자용 미술품'으로 컬렉션의 변화를 줘야 한다. 론 데이비스는 연습용 작품, 즉 장식용 미술품은 10점 이내로 소장할 것을 추천한다. 재정적 여력이 충분하지 않은 직장인들이라면 장식용 미술품으로 시작하는 것보다 장차 투자용 작품이 될 수 있는 '수집용 미술품' 위주로 컬렉팅하는 것이 바람직하다. 아트테크를 통해서 어느 정도 목돈을 마련한 연후에 본격적으로 투자용 미술품을 구매해도 결코 늦지 않을 것이다.

작품 구매가 부담스럽다면 렌털부터 시작하자

컬렉팅 과정을 살펴보면 그 컬렉터의 성격을 어느 정도 짐작해볼 수 있다. 도전과 모험을 즐기는 사람들은 충분히 알지 못해도 마음

김미라, 〈어딘지 모를 어느 먼 곳〉, 2009 | 오픈갤러리에서 렌털한 작품으로, 사무실에 걸어두었다. 렌털은 관심 있고 좋아하는 작가의 작품을 주기적으로 교체하며 감상할 수 있다는 장점이 있다.

에 들기만 하면 비싼 가격을 지불하고서라도 작품을 구입한다. 반면에 돌다리도 두들겨 보고 건너는 신중한 사람들은 이미 미술 투자의 전문가라 해도 좋을 만큼 많은 지식과 경험을 쌓았어도 작품한 점 구입하는 데에 수년이 걸리기도 한다. 후자에 해당하는 컬렉터들에게 추천하고 싶은 투자 방법이 있는데, 바로 작품을 바로 구입하는 것이 아니라 우선 렌털을 해서 소장하는 것이다.

예를 들어 최근 주목받고 있는 예술 관련 스타트업으로 대중에게도 많이 알려진 '오픈갤러리'를 이용할 수도 있다. 훌륭한 신진 작가들이 작품 판로 개척에 힘들어 한다는 걸 알고 안타까움을 느낀

창업가가 만든 미술 렌털 플랫폼이다. 오픈갤러리는 인기 작가의 원화를 개인이나 법인에 빌려주고 3개월마다 그림을 교체해주는 그림 렌털 서비스를 제공한다. 그림을 설치하는 작업, 만일에 대비한 보험 가입 등을 모두 대신해주기 때문에 고객은 그림의 렌털 비용만 지불하면 된다. 3개월 정도 작품을 렌털해서 감상하다가 마음에 들면 그 작품을 구입할 수도 있다.

나는 이러한 서비스가 당장은 그림 소장이 부담스러운 사람들에게 그림을 사지 않고도 소장한 것 같은 기분을 줌과 동시에 그림 소장을 익숙하게 함으로써 미술 시장의 진입 장벽을 낮춰주는 역할을 하고 있다고 생각한다. 컬렉터들에겐 작품을 보는 안목을 키우는 것이 중요한데, 이렇게 렌털한 작품을 소장하면서 미술에 대한 관심과 이해를 높이면서 안목을 키워나갈 수가 있다.

오픈갤러리의 경우 웬만한 아트페어를 능가할 만큼 작품이 많고 다양하니 그림 사는 것이 아직 부담스럽다면 그림 렌털부터 시작하는 방법으로 컬렉터의 길을 걸어보는 것은 어떨까.

세상은 넓고 투자할 미술 작품도 많다

　미술은 그림, 조각, 설치 등 다양한 영역으로 나뉜다. 내가 잘 알고 좋아하는 것은 그림이고, 조각 몇 점을 제외하면 지금까지 컬렉팅한 것도 모두 그림이다. 이 책이 미술 투자 중에서도 주로 '그림' 투자를 중심으로 쓰여진 것은 그 때문이다. 하지만 그림 외에 다른 미술 관련 작품들도 소장할 수 있다면 그것 역시 아트테크가 될 수 있다.

　한국의 컬렉터들은 그림 작품 중에서도 유화나 수채화를 선호하는 경향이 뚜렷하지만 좋은 안목을 갖고 고르면 드로잉, 아크릴, 파스텔, 판화 등도 좋은 투자 대상이 될 수 있다. 심지어 전시회 포스

터나 화집도 매우 흥미로운 컬렉션이 될 수 있다. 그림 외의 다양한
미술 작품에 대해 더 알아보자.

복수생산 가능한 원작 예술품 '판화'

한국의 컬렉터들은 유독 유화를 좋아한다. 한국 전위예술의 선구
자로 알려진 김구림(1936~) 작가는 "판화는 복수생산 작품이라는
점에서 미적인 문제와 아무런 상관이 없이 일반 대중으로부터 경
시되어 온 예술 장르이다"라며 유화에 비해 판화가 저평가된 점을
아쉬워했다. 그만큼 많은 컬렉터들이 가장 컬렉팅하고 싶은 작품으
로 유화를 꼽는다. 그다음은 수채화, 아크릴, 파스텔, 드로잉이 차지
하고 있고, 마지막에 판화가 자리 잡고 있다.

나는 판화에 대한 인식이 이렇게 형성된 것은 판화의 예술성과
원작성에 대한 깊은 오해가 있기 때문이 아닌가 하는 생각을 해본
다. 사실은 나도 그런 사람 중 하나였다. 하지만 판화 원판의 제작
과정에 작가의 표현이 들어갈 뿐만 아니라 작가가 선택하는 판화
기법에 따라 천차만별로 표현된다는 사실을 알고 난 후에는 "판화
는 복수생산이 가능한 '원작 예술품'이다"라는 점을 확실히 깨닫
게 되었다.

판화 종류는 매우 다양하다. 목판화, 우드 인그레이빙, 메탈컷,
에칭, 에쿼틴트, 드라이포인트, 석판화(리토그래피), 모노타이프, 실

크스크린, 공판화, 수채판화 등이 있다. 하나의 원판에 색조를 달리하여 자유롭게 표현하기도 하는데, 앤디 워홀의 〈마릴린 먼로 Marilyn Monroe〉는 10가지 색으로 총 2,500점을 찍고, 각 색마다 에디션 넘버를 부여한 것으로 알려져 있다. 판화의 가장 큰 매력은 비싼 원화를 갖기 어려운 컬렉터에게 원화를 구매한 것과 같은 기쁨을 준다는 것이고, 에디션 넘버를 철저히 제한하기 때문에 투자 가치도 충분하다는 점이다.

미술사적 가치가 있고 많이 거래되는 작가의 한정 에디션 판화는 원화 못지않게 가격이 비싸다. 데미언 허스트의 〈신의 사랑을 위하여 For the love of God〉는 총 250점이 제작되었는데, 평균 가격은 1,500만 원 정도이다. 이 작품은 18세기에 실제로 살았던 30대 중반 사람의 해골에 8,601개의 다이아몬드를 박은 오브제로도 유명하다.

어린 시절 간 유럽 여행에서 선명하게 기억에 남는 순간이 있다. 파리 루브르미술관에서 직접 본 레오나르도 다 빈치의 〈모나리자 Mona Lisa〉도 심드렁했고, 클로드 모네(Claude Monet, 1840~1926)의 〈수련 Water-Lilies〉도 별반 다르지 않았지만, 유독 마리 로랑생 (Marie Laurencin, 1883~1956)의 〈자화상 Self Portrait〉은 충격적이었다. 나에게 '마리 로랑생'은 첫사랑과 같은 화가였기 때문에 반드시 그녀의 작품을 소장하겠다고 다짐했지만 가격을 알고 나서 좌절했던 기억이 난다. 그녀의 원화는 개인이 소장하기에는 너무나도 비싼 작품이었던 것이다. 2017년 11월 케이옥션 '위클리 경매'에 마리 로랑생 '판화'가 나왔는데, 다행히 가격도 적당하고 경쟁자도

마리 로랑생, 〈Damsel with Her Dog〉, edition 107/250 | 어린 시절 가장 좋아했던 작가인 마리 로랑생의 원화는 매우 비싸서 소장하기 어렵지만, 판화는 합리적인 가격으로 소장할 수 있고 소장하는 기쁨도 원화 못지않게 크다.

없어 시작가에 낙찰받을 수 있었다. 어릴 때의 꿈을 판화로라도 이룬 것 같아 기분이 좋았다.

집에 와서 자세히 보니 다른 판화에서는 보지 못한 올록볼록한 마크가 있었다. 알고 보니 판화에 종종 새겨져 있는 '투명상표(워터마크)'였다. '투명상표'는 제지업자들이 생산자의 이름과 휘장, 제지공장이 있는 지역의 독특한 의장이나 약자 등을 새긴 것이다. 과거에는 종이가 비싸 특권층만 소량 사용했고, 남는 종이로 판화를 제작하여 그 워터마크가 판화에 들어가게 된 것으로 추측된다. 투명상표로 인해서 올드마스터의 판화가 더 예스럽게 보인다.

각자 판화에 매력을 느끼는 이유는 다를 수 있겠지만, 투자를 할 때 고려해야 할 원칙은 별반 다르지 않을 것이다. 판화를 대상으로 아트테크를 하기 전에 반드시 다음 4가지를 체크해보기 바란다.

첫째, 제대로 된 판화를 수집하기 위해서 판화에 대한 지식은 필수이다. 요즘은 판화 제작에 필수적인 원판 제작을 아예 하지 않고 단순히 이미지를 인쇄한 인쇄물(프린트)도 많기 때문이다.

둘째, 작가 생전 제작된 판화로서 '서명'이 있는 작품인 경우 더 높은 투자 가치를 지니고 있다. 간혹 사후 판화는 서명이 없기 때문에 오리지널이 아닌 리프로덕션이라고 보는 사람도 있는데, 이는 잘못 알고 있는 것이다. 사후 판화 역시 오리지널리티를 인정받으며 소장 가치가 있는 작품이다. 다만 사후 판화의 경우 작가가 직접 혹은 개입하여 제작한 판화보다 시장 가치가 떨어지는 것은 부인할 수 없다.

셋째, 판화를 전문적으로 공부했던 작가의 판화 작품을 구매하는 것이 좋다. 판화 작업을 하지 않았던 작가들의 판화를 두고 미술 전문가들은 '오리지널 판화'가 아닌 '상업용 판화'로 분류하면서 고급 인쇄물(print)일 뿐이어서 투자 가치가 낮다고 평가하기도 한다.

넷째, 정말 좋아하는 작가의 작품인데 너무 비싸거나 구할 수 없다면 '상업 판화'라도 구매하자. 상업 판화는 판화 제작 과정을 거쳐 에디션 넘버는 있지만 작가의 서명은 없는 판화를 말한다. 상업 판화를 구매할 때도 원화를 구매할 때와 마찬가지로 시장조사를 하고 주변의 조언을 들으며 구매를 진행해야 한다.

대가들의 작품 세계를 보여주는 '드로잉'

작가들은 본격적인 작업에 들어가기 전 드로잉으로 샘플을 만든다. 드로잉 도구는 연필, 색연필, 크레파스, 매직 등 다양하다. 때로는 과슈화를 남기기도 한다. 드로잉이나 과슈화는 작가의 생각이 더 집약적으로 드러나 있기 때문에 작가의 작품 세계를 더욱 노골적으로 보여주기도 한다. 그래서 대가들의 드로잉이나 과슈화는 수억 원을 호가한다. 드로잉은 수십만 원 혹은 수백만 원으로 상대적으로 가격이 저렴하고, 과슈화의 경우 드로잉보다는 비싼 편이지만 원화보다는 훨씬 싸다. 작품 가격이 올라갈수록 드로잉, 과슈화의 가격도 함께 올라간다.

박수근, 김환기, 천경자의 드로잉, 과슈화 작품은 경매에도 자주 출품이 되는 편이다. 드로잉을 집중적으로 컬렉팅하는 컬렉터도 있다. 그러니 정말 소장하고 싶은 작가의 드로잉이고, 작가의 생각이 잘 드러나 있다면 용기 내어 '드로잉 컬렉팅'에 도전해보자. 초보 컬렉터에게는 한정된 자금으로 작가의 손길을 느낄 수 있는 좋은 선택이 될 수 있을 것이다.

전시 포스터가 미술 컬렉션이 되는 이유

어떻게 포스터가 돈이 되나 의아해하는 사람들이 있을 텐데, 분명 '전시 포스터' 중에도 상품 가치를 지니는 포스터가 있다. 인쇄술이 발달하기 전 화가들은 전시 포스터를 직접 그리기도 했다. 19세기 후반 프랑스에서는 에두아르 뷔야르(Édouard Vuillard, 1868~1940), 에드가 드가(Edgadr De Gas, 1834~1917), 마르크 샤갈(Marc Chagall, 1887~1985) 등 당대 최고의 화가들이 전시 포스터를 직접 그렸는데, 이렇게 제작된 포스터는 그 가격이 상당하다.

한국을 대표하는 김환기 작가도 직접 포스터를 제작했다. 〈두 얼굴〉이라는 작품이 그것인데, 2014년 케이옥션 경매에 나와 추정가의 11배에 달하는 3,870만 원(수수료 포함 가격)에 판매되었다. 이 포스터는 벨기에 브뤼셀의 한 갤러리에서 열린 1957년 전시회 때 김환기 작가가 직접 제작한 것으로, 작가 자신과 부인인 김향안 여사

<table>
<tr><td></td><td>7 K옥션 2014년 11월 온라인 미술품 경매</td><td>낙찰가</td><td>KRW 34,200,000 원</td></tr>
<tr><td></td><td>김환기 (1913 · 1974)
두얼굴</td><td>시작가</td><td>KRW 3,000,000</td></tr>
<tr><td></td><td></td><td>추정가</td><td>KRW 3,000,000 ~ 9,000,000</td></tr>
<tr><td></td><td>포스터에 연필, 과슈
56×39cm</td><td>마감시간</td><td>2014-11-17 16:10:30</td></tr>
<tr><td></td><td></td><td>응찰수</td><td>125</td></tr>
</table>

김환기가 1957년 유럽 개인전을 위해 직접 제작한 것으로 알려진 전시회 포스터로 2014년 11월 케이옥션에서 3,420만 원에 낙찰되었다.

로 추측되는 인물을 직접 그리고 채색한 보기 드문 작품이다. 이 사례는 포스터 역시 컬렉팅의 대상이 될 수 있다는 점을 잘 보여주고 있다.

20세기에 들어서면서 인쇄술의 발달로 다양한 포스터가 제작되는데, 회화 작업보다는 사진, 콜라주, 몽타주 등의 기법을 이용하는 경우가 많다. 아직까지 국내에서는 포스터가 수집의 대상이 된다는 인식이 일반적이지 않은 반면에 프랑스와 미국 등에서는 매우 적극적이다. 프랑스의 경우에는 1977년에 '포스터미술관(Musee l'Affiche)'을 개관하기도 했다. 현재는 '광고박물관'으로 이름을 바꿨으며 루브르박물관 내에 위치해 있다. 미국은 '미국의회도서관'에서 10만 장이 넘는 포스터를 소장하고 있는 것으로 알려져 있다. 포스터는 예술적일 뿐만 아니라 그 시대의 생생한 기록이라는 점에서 수집의 대상이자 투자의 대상이 된다.

2017년 10월 요시토모 나라(Yoshitomo Nara, 1959~)의 개인전을 보기 위해 일본 나고야에 위치한 도요타시미술관에 간 적이 있다.

사재기를 방지하기 위해 관람객 1명이 1장의 포스터만 구매할 수 있도록 한 것을 보고 포스터의 시장성을 미술관에서도 인지하고 있음을 알 수 있었다.

나는 어떠한 전시회를 가든지 그 전시회의 포스터를 꼭 가지고 오는 편이다. 요즘은 포스터를 유료 판매하는 경우가 대부분이다. 그 전시회의 전체적인 기억을 되살려주는 것은 포스터만 한 것이 없다. 사람들은 컬렉팅을 하려면 큰돈이 있어야 한다고 생각하며 쉽게 포기하지만, 전시회에서 포스터를 사는 것도 엄연히 돈이 되는 '미술 컬렉팅'이다.

작가가 직접 참여한 한정판 아트 상품을 찾아라

2017년 12월 진행된 서울옥션 피규어 경매에서 카우스(Kaws)라는 별명으로 활동하는 팝아티스트 브라이언 도널리(Brian Donnelly, 1974~)의 〈Final Days〉라는 피규어가 무려 4억 8,000만 원에 낙찰됐다. 아트 토이 중의 하나인 피규어가 5억 원 가까운 금액에 낙찰된 것이다.

한국인들에게 요시토모 나라는 귀엽고 독특한 캐릭터의 소녀를 그리는 작가 정도로만 알려져 있지만, 사실 그는 '네오팝(neo pop)'을 대표하는 세계적인 작가이다. 네오팝은 오늘날의 시각에 맞게 재해석된 팝아트를 지칭하며 '포스트팝(post pop)'이라

불리기도 한다. 전문가들은 그가 일본의 다른 스타 작가인 쿠사마 야요이보다 높은 작품 가격대를 형성할 것으로 예측하기도 한다. 가장 최근의 경매 기록을 보면 2019년 10월 6일 〈Knife Behind Back〉(2000)이라는 꽤 큰 사이즈의 작품(234×208cm)이 홍콩 소더비에서 1억 9,569만 6,000홍콩달러, 한화 약 304억 원에 낙찰되었다. 2019년 11월 23일 홍콩 크리스티에서는 〈Can't Wait 'til the Night Comes〉(2012)라는 조금 더 작은 사이즈의 작품(193.2×183.2cm)이 9,287만 5,000홍콩달러, 한화 약 144억 원에 낙찰되었다. 2016년 낙찰가와 비교해보면 불과 3여 년 만에 10배 가까이 가격이 뛰었다고 볼 수 있는데, 이제 월급쟁이들의 컬렉팅 리스트에서 빠질 수 밖에 없는 그림이 되었다.

요시토모 나라는 대중과 소통하는 것을 중요하게 여기는 작가답게 슈퍼컬렉터가 아닌 일반 컬렉터들이 자신의 그림을 소장하는 것이 현실적으로 불가능에 가깝다는 사실에 아쉬움을 느꼈다고 한다. 그는 어느 인터뷰에서 "나의 작품을 소장하고 싶어 하는 사람들에게 아트 상품으로라도 그 꿈을 실현해주고 싶다"라고 말하기도 했다. 실제로 그는 적극적으로 '한정판' 아트 상품을 만들었다. 작가가 제작 과정에 참여하고, 한정된 기간에 한정된 수량만 생산하는 아트 상품은 그 투자 가치가 충분하다. 에디션 넘버는 없지만 한정된 수량만 생산한다고 해서 '오픈 에디션(open edition)'이라고 부르기도 한다.

또한 그는 2010년에 미국의 한 재단과 '와우프로젝트(Wow Pro-

ject)'를 진행하면서 대형 비치타월(147.5×167.5cm)을 한정판으로 만들어 95달러에 팔기도 했다. 약 12만 원 정도 하는 상품이었으나 10년이 지나기도 전인 2016년 5월 크리스티 온라인 경매에서 액자도 하지 않은 이 아트 상품이 4만 홍콩달러, 한화 약 600만 원에 낙찰이 되었다. 2017년 11월 케이옥션 '큰 그림 경매'에도 액자를 한 동일 상품이 등장했는데 750만 원에 낙찰이 되었고, 그 후 진행된 경매에서는 1,300만 원에 낙찰되었다. 가장 최근의 경매 결과로는 2019년 10월 홍콩 소더비 온라인 경매에서 13만 7,500홍콩달러, 한화 약 2,100만 원에 낙찰된 것을 확인할 수 있었다. 불과 10년도 안 되는 시간에 오픈 에디션 아트 상품의 가격이 12만 원에서 2,100만 원으로 175배 이상 뛴 것이다. 아마도 '한정판'이라는 희소성과 더불어 요시토모 나라의 인기 상승이 더해져 값이 급등한 것이리라.

또 다른 아트 상품의 예로 쿠사마 야요이의 〈호박〉 오브제를 들 수 있다. 〈호박〉 오브제는 한정판은 아니지만 한정판과 비슷하다. 그녀는 〈호박〉 오브제 아트 상품을 세계 유수의 미술관에서 판매할 수 있도록 하고 있는데, 몇 년에 한 번씩 그 모양과 색상에 미묘한 변화를 주어 이미 생산된 오브제를 결국 한정판이 되게 만든다. 그러다 보니 예전 것일수록 구하기 힘들어져 가격이 몇 배로 더 오르는 것이다. 앤디 워홀의 〈브릴로 박스Brillo Box〉도 5만 원 미만이었지만 지금은 70만 원에 육박한다. 이렇게 한정판 아트 상품에 관심을 기울이면 몇만 원으로도 미술 투자를 시작할 수 있다.

요시토모 나라, 〈WOW Project Beach Towel: Well〉, 2010 | 출시 때는 95달러, 약 12만 원
에 판매됐던 비치타월 아트 상품이 2019년 경매에서는 약 2,100만 원에 낙찰되었다.

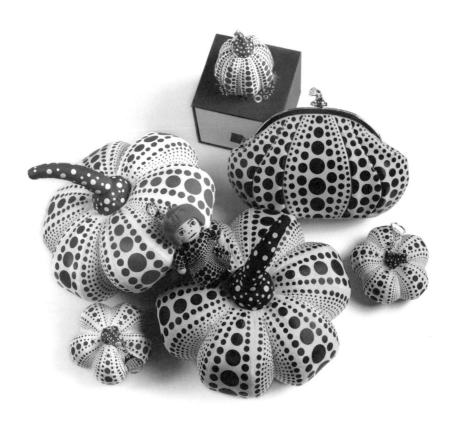

쿠사마 야요이, 아트 상품 모음 | 쿠사마 야요이의 '호박' 오브제는 시기에 따라 모양을 달리 제작하기 때문에 자연스럽게 한정판이 된다. 큰 오브제의 경우 약 15만원에 구매했는데 현재 경매에서는 약 40~50만 원에 낙찰된다.

다만 주의할 점은, 한정된 기간에 생산되는 '한정판'이어야 한다는 점이다. 여기에 작가의 참여나 공인은 필수이다. 그리고 보관할 때는 태그를 제거해서는 안 된다. 그것으로 '오리지널리티'가 인정되기 때문이다. 이제 전시만 관람하고 그냥 돌아오는 것이 아니라 아트숍도 방문을 해보자. 마음에 드는 아트 상품을 구매해 전시의 감동도 연장하고 시세차익도 노려보자. 비록 원작만큼은 아닐지라도 아트 상품 역시 작가가 직접 참여하여 제작한 상품이라는 점에서 소장하는 기쁨도 굉장히 클 것이다.

미술 자료도 훌륭한 컬렉션이 된다

모든 수집이 돈이 되는 것은 아니지만, 희소성이 생기면 그때부터 돈이 되기 마련이다. 그런 점에서 도록이나 화집 등의 미술 자료도 좋은 수집 대상이 되며, 이미 절판이 되었거나 희소성이 생긴 도록이나 화집이라면 더더욱 훌륭한 투자 대상이 될 수 있다.

컬렉팅을 하다 보면 미술 시장의 정보 비대칭성에 놀랄 때가 많다. 거래 당사자 중 일방만 우월한 정보를 가지고 있고 다른 일방은 왜곡되거나 아주 적은 양의 정보만을 가지고 있는 것이다. 미술 시장에서 좋은 인맥이 중요한 이유 역시 바로 정보 비대칭성 때문이다. 또한 미술 시장의 정보는 아직까지 '디지털화' 정도가 매우 낮다. 그런 의미에서 도록이나 화집과 같은 미술 자료는 정보 비대칭

성 및 정보 부재를 해소해주는 중요한 매체가 된다. 특히 작가의 작품들이 담겨 있는 화집은 훌륭한 교재가 될 뿐만 아니라 투자 가치 역시 상당하다. 특히 절판된 단독 화집은 정보 측면에서뿐만 아니라 금전적인 측면에서도 많은 이득을 가져다준다.

내가 좋아하는 작가의 단독 화집이 있다면 비싸더라도 지금 당장 구매하는 것이 좋다. 초기 작품부터 후기 작품까지 총망라한 화집일수록 좋다. 김기창(1913~2001), 김환기, 천경자, 허백련, 이우환 작가 등 한국을 대표하는 화가의 화집은 그 수준이 상당하다.

1970~1980년대에 나온 화집들도 많은데, 오래전 화집이라 구하기 어려운 경우에는 미술 자료를 전문적으로 다루는 서점을 이용할 수도 있다. 희귀 화집의 경우 비싸게 거래가 되고 컬렉팅의 대상이 되는 것은 물론이다. 내가 제일 좋아하는 작가의 단독 화집은 천경자 작가의 전 작품이 수록되었다고 알려진 세종문고사의 화집인데, 2006년에 18만 원을 주고 샀지만 2020년에는 어떤 중고사이트에서 100만 원에 팔고 있었다. 10년 이상 소장한 것을 감안하면 수익률이 아주 높은 것은 아니지만, 화집도 시세차익이 발생할 수 있다는 점에 흥미를 느꼈다. 내가 소장한 또 다른 화집은 김기창 작가의 판화집인데, 예수의 생애를 다룬 화폭 전편이 그대로 실린 판화집으로, 현재는 구하기 힘든 희소성 있는 화집이 되었다.

판화 투자 전 알아야 할 것

판화의 서명과 일련번호

판화의 '서명'은 동양화의 낙관과 유사한 기능을 한다. 작가의 손을 거친 오리지널 작품임을 증명하고 가짜를 방지한다. 판화 서명은 주로 검은색 연필로 되어 있어 신기했는데, 잉크로 서명하면 연필보다 쉽게 퇴색되거나 번지게 되는 경우가 많아서 그런 것이라고 한다.

'일련번호'는 하나의 원판을 가지고 몇 개의 판화 작품을 만들었는지를 나타내주는 표시로 '에디션 넘버'라고도 부른다. 가령 30/150으로 표기되어 있다면 총 150점의 판화를 찍었는데 그중 30번째 장이라는 의미이다. 에디션 넘버를 정착시킨 것은 프랑스의 화상 앙부르아즈 볼라르(Ambroise Vollard)였다. 19세기 중반까지만 하더라도 인쇄공이 화가 몰래 판화를 찍어 시장에 유통시켰는데, 이를 방지하고 수량을 관리하기 위하여 에디션 넘버를 기입하기 시작했다고 한다.

일반적으로 판화 제작은 100점을 초과하지 않고 200점 정도 하는 것이 일반적인데, 500점을 초과하여 제작할 경우 '라지 에디션'이라 부른다.

판화의 작품 기호

판화의 작품 기호는 서명, 일련번호와 함께 작품 하단에 기재되어 있는데, 각각 다음의 의미를 지니고 있다.

- A.P는 Artist Proof의 약자로, 불어로는 E.A 혹은 e.d(Epreuve d'Artiste)라고 쓰인다. '화가 보존용'이라는 의미로 사용되고, A.P 에디션은 전체 에디션의 5~20퍼센트 발매한다. A.P 에디션은 아라비아 숫자가 아닌 로마자로 기입하

는 경우가 많다.

– H.C는 '비매품'이라는 의미로 미술상에게 보여주고 주문을 받는 작품 견본이다. 소량 생산하고, 차별적인 요소를 가지고 있어 비싼 경우가 많다. 스페인의 거장 호안 미로(Joan Miró, 1893~1983)의 판화 작품은 H.C 에디션을 고급 양피지로 제작하여 인기가 많다.

– B.A.T(Bon a Tire)는 '교정이 완료된 인쇄'라는 뜻으로 최종적으로 완성된 원판과 함께 판화 전문 인쇄공에게 넘겨주어 똑같이 찍게 하는 용도로 만들어졌다.

– P.P(Present Proof)는 '선물용'이라는 뜻이다.

미술 시장의 복병, 위작 피해가기

　성공적인 아트테크를 위해서는 좋은 작품을 고르는 것도 중요하지만, 그에 못지않게 위작을 피해가는 것도 중요하다. 미술이 투자의 대상이 되면서 위작이 생산되기 시작했다. 진품인 것처럼 유통시킬 목적으로 생산된 모든 예술 작품을 '위작(僞作)'이라 할 수 있다. 위작의 방식에는 '완전 모작'과 '부분 모작', 그리고 여러 작품을 한 곳에 적당히 배치하고 각 부분을 모사하는 '모자이크법'이 있다.

　전 세계적으로 미술품 거래의 10퍼센트 정도는 위작으로 추정된다고 한다. 또 한국미술품감정평가원의 2016년 자료에 따르면, 2003년 이후 10년간 작가 562명의 작품으로 알려진 5,130점 가운

데 26퍼센트에 해당하는 1,330점이 위작으로 판명되었다고 한다. 아트테크를 시작하려는 초보 컬렉터로선 걱정이 앞설 수밖에 없는 높은 수치이다.

위작 논란이 있게 되면 작품 거래와 가격 상승이 주춤해지는 것은 당연하다. 2016년 한국국제아트페어(KIAF)에서 한국을 대표하는 원로 작가인 이우환 작가의 작품을 넋을 잃고 감상하고 있었는데, 한 갤러리스트가 다가와서는 "위작 논란 때문에 작품 가격이 살짝 주춤하기도 했는데 이제 다 해결되어서 이우환 선생님 작품은 지금 사두는 게 시기적으로 가장 좋아요"라고 조언해주었다. 이 말을 듣고 위작의 존재와 그 위험성에 대해 다시 생각해보았던 기억이 난다.

미술 투자의 가장 큰 리스크는 '위작'이다

위작 스캔들의 직접적인 피해자는 그 위작 작품을 구매한 컬렉터이지만, 작품 매매를 중개했던 갤러리스트(혹은 경매회사), 감정인 등 미술 시장의 대다수에게도 피해가 돌아간다. 애지중지했던 나의 작품이 작가의 가치관이 깊게 배어든 진작(眞作)이 아니라 돈만을 목적으로 한 범죄의 결과물이라는 사실을 알게 되었을 때 받게 될 충격은 상상을 초월할 것이다. 나는 미술 시장이 주식 시장에 비해 원금보전의 측면에서 훨씬 더 안정적이라고 믿고 있지만, 위작 문

제에 있어서만큼은 리스크가 있다고 생각한다.

위작 문제가 근본적으로 해결되어야만 컬렉터는 안심하고 그림을 구매할 수 있고 작가는 작품 활동에 온전히 매진할 수 있다. 위작 논란이 지속될수록 작가뿐 아니라 작가의 후손들도 고통받게 되고, 감정기관 역시 그 신뢰를 잃게 되어 미술 시장 전반에 대한 불신이 확산된다. 국제 미술 시장에서 한국 작가의 작품 거래가 주춤해짐으로써 발생되는 피해도 무시할 수 없다. 위작 논란의 해결은 한국 미술 시장이 안정적으로 성장하는 데에 가장 중요한 요소이자 기본 전제인 것이다.

에르메스, 델보, 샤넬 등의 명품에 짝퉁이 존재하듯이 명품으로 인정되는 원로 작가들의 작품에 특히 위작이 많다. 미술 시장에서 일정 수준 이상의 가격대를 형성하고 있을 뿐만 아니라 희소성 때문에 그 수요자가 넘쳐나기 때문이다. 또한 작가의 작품을 그대로 베끼는 것이 아니라 여러 작품에서 추출한 요소들을 교묘하게 재배열하고 재조합하여 새로운 작품으로 만든 뒤 세상에 한 번도 공개된 적이 없는 그림이라는 말로 딜러와 컬렉터들의 마음을 흔드는 수법도 유행하고 있다고 한다. 이는 대표작의 경우에 원작의 행방을 추적하기가 쉽고 원작과 대조하게 되면 위작임이 쉽게 들통날 수밖에 없기 때문에 꼼수로 만들어낸 수법이 아닐까 한다.

보통 위작 논란은 위작이 돌고 있다는 '소문'에서 시작되는 경우가 많은데, 컬렉터나 작가가 경찰에 수사를 의뢰하거나 소송을 제기하는 경우, 혹은 감정기관과 원작자 사이에 논쟁이 벌어질 경우

에는 엄청난 '위작 스캔들'로 번지게 된다.

천경자 작가와 관련된 위작 논란은 작가와 감정기관의 격한 줄다리기를 보여주는 매우 가슴 아픈 사례이다. 1991년에 국립현대미술관에서 〈미인도〉를 전시하고 있었는데, 천경자 작가가 그 작품은 자신의 작품이 아니라고 주장하며 전시 중단을 요청했다. 국립현대미술관과 한국화랑협회 감정위원회는 현미경 분석, 화학적 안료 실험, 소장 기록 등을 근거로 들어 진품이라고 못을 박았지만, 천경자 작가는 "제 자식을 못 알아보는 부모도 있느냐. 나는 내 그림에 결코 흰 꽃을 쓰지 않는다"라는 말을 남긴 채 모든 작품 활동을 중단하고 미국으로 떠났다. 그렇게 사건이 마무리되나 싶다가 1998년에 위조범이 나타나 '부분 모작' 방식으로 〈미인도〉를 위조했음을 자백하면서 논란은 재점화되었다. 2016년 유족들의 요구로 문제의 〈미인도〉는 프랑스에서 감정을 받게 되었는데, 프랑스 감정단은 그 〈미인도〉가 진품일 확률은 0.0002퍼센트라는 분석 결과를 내놓았다. 유족은 감정 결과를 검찰에 제출했지만 작품의 소장자인 국립현대미술관은 여전히 진품이라고 주장해 일반인들에게 황당함을 선사했다.

미술품 감정은 어떻게 이루어지나

2007년 6월에 미술 시장의 위작 논란에 대해 취재한 KBS-TV의

'추적 60분'이 방영되었는데, 여기에 천경자 작가가 자신이 그린 작품이 아니라고 하는데도 한국의 대표적 감정기관인 한국미술품 감정연구소에서 진품이라는 자신들의 판정을 바꾸지 않는 장면이 나온다. 한 관계자가 "작가는 창작을 하는 전문가이고, 우리는 감정을 하는 전문가"라고 말했는데, 이는 생존 작가가 자신의 작품이 아니라고 하는 경우에도 그 작가의 작품으로 인정될 수 있다는 취지의 발언이었다.

나는 과연 법원의 판단이 감정평가의 우위에 있을 수 있을까 하는 의문이 들어서 판례를 찾아본 적이 있다. 그중 하나를 소개하자면 박수근 작가의 〈빨래터〉 사건이다. 〈빨래터〉는 2007년 5월 서울옥션에서 45억 2,000만 원에 낙찰되었고 당시 최고 낙찰가를 기록했다. 그런데 2008년 1월 《아트레이드》라는 잡지가 서울옥션 도록의 설명이 어색한 것과 박수근 작가의 화풍과 사뭇 다른 점 등을 이유로 위작 의혹을 제기했고, 이에 서울옥션이 해당 잡지를 상대로 손해배상 소송을 제기한 사건이 있었다.

법원은 이 사건에서 "이 사건 기사가 정당한 언론 활동의 범위를 벗어났는지 여부"에 대하여 "감정협회를 통한 진위 감정의 필요성을 주장한 데에는 상당한 이유가 있다는 점에서 이 사건 기사는 정당한 언론 활동의 범위를 벗어난 것으로 볼 수 없다"고 판시하며 원고인 서울옥션의 청구를 기각했다. 기각 판결은 하였으나 작품의 진위 여부에 대한 판단은 유보하였던 것이다. 작품의 진위 여부가 논란이 되었을 경우 법원 역시 감정평가에 의존할 수밖에 없기 때

문에 법원이 위작 논란의 궁극적인 해결책이 되지 못하는 경우가 많다. 결국 '감정(鑑定)'에 의해 문제를 해결할 수밖에 없다는 점에서 위작 논란의 중심에는 '감정'이 있을 수 밖에 없다는 것을 알 수 있다.

프랑스의 경우 500여 년의 감정 역사를 자랑하고, 세계적으로 인정받는 감정기관이 30여 개에 이른다. 또한 30여 개의 감정기관에 소속된 전문 감정가만 3,000여 명에 이른다고 하니 하나의 감정기관에 평균 100여 명의 전문 감정가가 있는 셈이다. 또한 감정을 의뢰할 경우 해당 감정을 누가 담당했는지 감정위원을 공개할 뿐만 아니라 진품이라고 감정한 예술품이 위조품으로 밝혀질 경우 해당 감정위원이 그 책임을 진다고 한다. 감정가가 얼마나 신중하고 공정하게 감정을 할지 짐작이 되고도 남는다.

[한국의 미술 감정기관]

한국미술품감정평가원	2002년 설립된 대표적인 미술품 감정 전문기관이다.
(사)한국미술품감정협회	한국미술품감정평가원과 협력하여 감정 업무를 진행하고 있다.
(사)한국미술시가감정협회 (www.artprice.kr)	전국을 대상으로 하는 사단법인 형태의 감정기관이다.
한국미술감정원 (www.koreanart.org)	2001년 미술 포털인 아츠넷(www.artsnet.co.kr)을 시작으로 발전한 감정기관, 2007년 서울미술품 감정협회와 2008년 한국미술저작권협회를 설립하여 운영하고 있다.

세계 양대 경매회사인 소더비와 크리스티 역시 위탁 물품에 대해 상상을 초월하는 검증을 거친다. 내부에 전문 감정가를 두고 있을 뿐만 아니라 어떤 감정가가 감정했는지도 공개하는 것이 원칙이다.

반면 한국의 경우 감정위원의 명단을 확인하는 것이 여간 어려운 일이 아닐뿐더러 감정을 담당한 감정가도 익명에 부쳐진다. 또한 진위 여부만을 통보할 뿐, 위작이라 하더라도 어떠한 사유로 해당 작품이 위작인지 명시하지 않는 것으로 알려져 있다.

한국의 양대 경매회사인 서울옥션과 케이옥션 역시 자체 전문 감정가를 두고 있다고는 하지만 그 감정 절차나 방식에 대해서는 구체적으로 공개하지 않고 있는 실정이다. 다만 위작임이 밝혀진 작품에 대해서는 낙찰자에게 낙찰대금의 환불을 약속하고 있는데, 그것만으로 낙찰자가 입은 손해가 보상이 될지는 의문이다. 낙찰자가 진위 여부를 알기 위해 사설 감정을 맡기고 그 후 여러 논의를 거치는 시간과 노력, 그리고 허탈감을 과연 낙찰대금만으로 보상할 수 있을까. 그 외 골동품을 취급하는 곳에서 사설 감정을 진행해준다고 광고하는 경우가 많으나 보증서 발행은 불가능하니 참고만 하는 것이 좋겠다.

미술품 위작 시비를 피하는 방법

미술품 위작 시비를 막는 방법 중 하나는 '카탈로그 레조네(cata-

logue raisonne)'를 만드는 것이다. 카탈로그 레조네는 작가의 전작을 실은 도록이라고 생각하기 쉽지만, 재료나 기법, 제작 시기 등 기본 정보에 더하여 소장 기록, 전시 이력, 제작 당시의 개인사 등을 집대성한 '분석적 작품 총서'로 봐야 한다. 카탈로그 레조네는 작가가 살아있을 때 작품을 정리해두는 목적으로 제작되지만 사후에 제작되기도 한다. 물론 카탈로그 레조네까지 위조하는 대담한 위조범들이 있기도 하지만, 카탈로그 레조네가 있다면 훨씬 더 위조가 어려워질 것이다.

또한 컬렉터로서 위조품을 피하는 가장 현명한 방법은 대가의 작

박수근 카탈로그 레조네
작품·자료 수집 공고

(사)한국미술용품감정협회·박수근미술관에서 조사, 연구 중에 있는 박수근 카탈로그 레조네(Catalogue Raisonne)에 수록될 작품을 신청 받습니다. 카탈로그 레조네는 작가와 작품에 대한 자료를 총합하여 집대성하는 작업으로, 향후 깊이 있는 연구의 바탕이 되며, 미술품 감정을 위한 기초자료로 활용됩니다. 본 카탈로그 레조네는 영문판으로도 출간하여 한국 현대미술을 국제무대에 널리 소개하는 역할을 하게 될 것입니다.

문의 및 신청 메일
sookeun1914@naver.com
박수근 카탈로그 레조네 연구팀((사)한국미술용품감정협회 | 박수근미술관)

신청 방법
메일제목 : 박수근 카탈로그 레조네 작품(자료) 정보(연락처)
메일내용 : 성명(소장자) 혹은 소장기관 담당자(연락처, 이메일)
*메일로 신청하시면 연락드리겠습니다.

※해당 카탈로그 레조네 발간 사업은 문화체육관광부와 (재)예술경영지원센터가 지원합니다.

박수근 작가의 아카이브 관리를 위해 (재)예술경영지원센터가 나서서 카탈로그 레조네를 만들며 작품 및 자료 수집 공고를 내기도 했다.

품을 너무 싸게 사려는 욕심을 버리는 것이다. 시장은 정확하다. 가격도 정확하다. 정말 좋은 작품이라면 절대 너무 싸게 시장에 나오지 않는다. 오히려 프리미엄이 붙어서 나오는 것이 정상이다.

고가의 그림이라면 유서 깊은 화랑이나 경매를 통해서만 구매하는 것도 방법이다. 이들은 위작으로 밝혀졌을 경우 환불 규정을 두고 있고, 매매계약서를 작성할 때 위작에 대한 보상이 그 내용에 포함되어 있다. 물론 위작으로 판명이 나면 원금을 넘어서는 금전적·심리적 타격을 피할 수 없겠지만, 적어도 원금은 회수할 수 있으니 불행 중 다행인 것이다.

개인적으로 알음알음 작품을 구한다든지 한 번도 거래한 적 없는 중소형 갤러리를 통해 구매할 때는 보증서를 좀 더 철저하게 받아두어야 한다. 전시는 되었던 작품인지, 그렇다면 전시 도록에도 실려 있는지, 전시 도록을 구해줄 수는 없는지, 전 소장자는 누구인지, 어떠한 경로로 그 작품을 소장하게 되었는지 등 꼼꼼히 물어보고 그것을 토대로 믿을 만한 감정기관에 감정을 의뢰하여 감정서를 받고 작품을 구입하는 것이 가장 확실하다. 물론 이는 해당 갤러리의 협조를 받아야 가능하다.

3

미술 쇼핑을
다양하게 즐기자

미술 작품 구매는 절대 어렵지 않다.
갤러리는 로드샵과 비슷하고,
아트페어는 백화점과 비슷하다.
온라인 경매도 마우스 클릭만으로 가능하다.

갤러리에서 미술품 사기

미술품은 어디서 사야 할까? 아이스크림을 사려면 슈퍼마켓에 가야 하는 것처럼 미술품을 사는 곳도 정해져 있을까? 미술품은 갤러리에서 살 수도 있고, 경매를 통해 살 수도 있다. 또는 아트페어에서 살 수도 있고, 작가나 아트딜러에게 직접 살 수도 있다. 우선 갤러리에서 미술품 구입하는 방법부터 살펴보도록 하자.

구체적인 방법을 살펴보기 전에 갤러리의 종류부터 살펴보면, 갤러리는 크게 '상업 갤러리'와 '대관 갤러리'로 나뉘는데 대부분이 작품을 파는 상업 갤러리이다. 공적 기관이라 평가되는 미술관에는 입장료가 있는 반면에 상업 갤러리에서는 대개 입장료를 받지 않

는다. 그 이유는 백화점에 입장료를 내고 들어가지 않는 것과 같은 이치이다. 즉 작품을 파는 공간이기 때문에 작품 감상을 할 수 있음에도 입장료를 받지 않는 것이다. 상업 갤러리 대부분은 작품 판매 중개수수료로 운영된다. 인사동이나 홍대, 합정 등에서 볼 수 있는 대관 갤러리는 작가나 갤러리스트에게 전시할 공간을 빌려주고 작품 판매에는 관여하지 않는 갤러리이다. 주로 신진 작가들이 개인전을 열 때 대관 갤러리를 많이 이용한다.

갤러리에 직접 방문하기

갤러리는 미술관보다 전시하고 있는 작품 수도 적고 협소한 편이지만 갤러리스트와 친밀하게 소통할 수 있고, 특정 작가의 작품을 집중적으로 감상할 수 있다는 장점이 있다.

또한 규모가 크고 오래된 갤러리는 '전속 작가 제도'를 통해 전속 작가와 긴밀한 파트너십을 유지하며 전속 작가의 작품을 독점적으로 시장에 공급하는 역할을 한다. 계약 내용에 따라 다르겠지만, 전속 작가라고 해서 무조건 다른 아트딜러를 통해 작품을 팔 수 없는 것은 아니다. 하지만 암묵적으로는 전속 계약을 한 갤러리를 통해 전속 작가의 신작을 유통한다고 봐야 한다. 따라서 구매하고 싶은 작품이 있다면 그 작가가 어느 갤러리 전속 작가인지 먼저 파악해볼 필요가 있다.

만약 전속 갤러리가 없다면 어느 갤러리와 주로 거래하는지 알아 봐야 하는데, 한 가지 요령은 가장 최근에 전시했던 갤러리에 연락 해보는 방법이다. 그 갤러리가 판매되지 않은 'Price List(작품 목록 및 가격표)'를 여전히 가지고 있을 수도 있다. 운 좋게 관심 있는 작가의 전시가 현재 진행형이라면 망설이지 말고 해당 갤러리에 연락해서 방문해보길 바란다. 시장 수요가 확실하고 뜨고 있는 작가라면 전시회 오픈일에 가장 먼저 가서 작품을 보고 오는 것이 좋다. 그래야 작품 선택의 폭이 넓어지기 때문이다.

혹자는 작품 가격이 얼마인지도 모르고 사지 않을 가능성도 큰데 어떻게 연락을 하느냐고 반문할 수도 있다. 하지만 작품에 관심을 가진 잠재적 고객이 구입을 결정하기 전에 여러 가지 정보들을 물어본다고 해서 이를 싫어할 갤러리스트는 없다. 모든 갤러리스트는 작품을 구매하지 않더라도 자신이 기획한 전시에 관심을 가지고 미리 연락하고 찾아오는 예비 컬렉터들을 좋아한다. 그러니 편한 마음으로 갤러리스트와 미리 약속을 잡고 갤러리에 방문하여 차분히 작품을 감상하자.

다만 미리 연락하는 것이 중요한 이유는 갤러리스트 역시 준비가 필요하기 때문이다. 전화나 이메일을 통해 미리 방문 의사를 밝히면, 작가에 대한 자료나 아직 팔리지 않은 작품을 수장고에서 미리 챙겨와 컬렉터들이 직접 감상할 수 있도록 준비할 수 있다. 또 어디에 걸 작품인지, 예산은 어느 정도인지, 작품 크기는 어느 정도를 생각하는지 등을 미리 알아두면 더 적합한 작품을 추천하는 데에

도 도움이 된다. 갤러리스트로선 일하기가 수월해지고 컬렉터 입장에선 두 번 방문하는 수고를 덜 수 있어서 좋다.

갤러리는 전시를 한 작가나 전속 작가의 작품들에 대한 'Price List'를 가지고 있다. 그 리스트에 '빨간색 스티커'가 붙여져 있으면 그 작품은 이미 다른 컬렉터가 구매한 것이다. 또는 '파란색 혹은 초록색 스티커'가 붙여져 있다면 다른 컬렉터가 '고려 중(hold)'이라는 의미이니 구매하고 싶다면 의사를 밝혀두는 것도 나쁘지 않다. 그 컬렉터가 구매를 포기하면 자신에게 기회가 올 수 있기 때문이다. 아무런 스티커도 붙여져 있지 않은 그림들 중에 관심이 있는데 생각할 시간이 좀 더 필요하다면 파란색 스티커, 즉 홀드를 요청하면 된다.

일본의 유명 컬렉터인 미야쓰 다이스케(Myatsu Daisuke)는 갤러리에서 작품을 구매할 때 피할 수 없는 물리적 요인인 '가격'을 제외하고는 자신의 '안목'을 절대적인 기준으로 삼는다고 말한다. 그의 유일한 컬렉팅 원칙은 "자신의 안목을 믿고, 스스로 거짓말하지 않는 것"이라고 한다. 심지어 그는 작품 구매를 결정하는 순간을 "언젠가 맞닥뜨릴 인생의 갈림길에서 혼자만의 힘으로 결단하기 위한 예행 연습"이라고 말하기도 했는데, 나도 그 말에 전적으로 동의한다. 갤러리에 방문하여 자신의 안목에 의지한 채 인생의 예행 연습을 해보는 것을 적극 추천하는 이유이다.

갤러리와 작품 가격의 상관관계

　마음에 드는 작품을 골랐다면 이제 갤러리와 작품 가격, 지불 방법, 배송 등의 제반 사항에 관해 협의를 해야 한다. 물론 제일 중요한 것은 '가격'이다. 혹자는 "미술품에는 정해진 가격이 없다"라고 하지만 그 생각은 '완벽하게' 틀렸다. 작가의 작업실(아틀리에)에서 나와 작가로부터 소유권을 넘겨받는 그림, 즉 '1차 시장'의 작품 가격은 어느 갤러리를 통하든 대동소이하다.

　작품 가격은 작가와 갤러리가 상의해 결정하는데, 작가는 1차 시장에서 작품 가격에 혼선이 생기는 것을 가장 꺼리기 때문에 어느 갤러리에 작품을 주든 가격을 통일시키려고 한다. 또 작가는 갤러리에 "어떤 작품은 얼마 이하로는 팔지 말 것"을 주문하기도 한다. 자칫 시장에서 가격 혼선이 생기면 신뢰를 잃는 것은 시간문제이기 때문이다. 컬렉터가 발품을 팔며 여러 갤러리를 돌아다녀도 1차 시장에서의 가격 차이가 그리 크지 않은 것은 이런 이유 때문이다.

　작가는 작품 가격을 정할 때 작품에 공들인 시간과 노력, 재료비, 작업실 비용뿐만 아니라 자신이 그 작품을 얼마나 아끼는지를 생각한다. 하지만 작가들도 최종 시장 가격을 결정할 때는 갤러리와 긴밀히 상의한다. 갤러리스트들은 작품 가격을 너무 높게 책정하면 시장에서 외면당한다는 사실을 너무나도 잘 알고 있다. 따라서 그 작가와 비슷한 경력의 작가와 비교하고 시장 동향을 파악하여 가격을 정한다.

작가에게 직접 작품을 사면 갤러리 수수료가 빠지기 때문에 작품 가격이 상대적으로 저렴할 것이라고 생각하는 사람들이 많은데, 결론부터 말하자면 절대 그렇지 않다. 물론 어떤 작가는 친분이나 다른 이유로 작품 가격을 좀 할인해줄 수도 있을 것이다. 작가와 컬렉터가 직접 거래를 하는 경우에 작품 가격은 어디까지나 작가 개인의 마음에 달려 있기 때문이다. 다만 가격을 좀 낮춰준다 하더라도 "이 가격에 샀다고 절대 말하지 마세요"라는 단서가 붙을 것이다. 작가는 직접 그림을 팔아도 1차 시장의 가격인 '갤러리 가격'을 지키려고 하는 경우가 대부분이다. 만약 갤러리 가격보다 낮은 가격에 작품이 시장에 나오거나, 혹은 그렇게 나왔다는 소문만 나도 그 작가의 1차 시장 가격이 하향 평준화될 위험이 있기 때문이다.

한 번 정한 가격에서 내려가는 경우는 드물고 작가의 나이가 많아질수록 작품의 가격은 올라가는 편이다. 처음에 높은 가격을 책정한 후 시장 반응을 보고 작품이 잘 안 팔리면 가격을 내리면 되지 않을까 생각할 수도 있는데, 그렇게 되면 시장에서 더욱 외면받을 수도 있다. 미술 시장의 현실은 생각보다 혹독하다. 사정이 그렇다 보니 갤러리는 신중하게 작품 가격을 정하고, 작가는 갤러리의 작품 가격 제안 혹은 결정을 존중한다. 작가에게 직접 연락하여 갤러리를 배제하고 작품을 구매하더라도 결국 작가가 갤러리 가격에 그림을 팔 수밖에 없는 이유이다. 지속적으로 컬렉팅을 하며 훌륭한 컬렉션을 구성하고 싶다면 결국 자신과 잘 맞는 갤러리를 통해 작품을 구매하는 것이 가장 현명한 방법이라 할 수 있다.

물론 학교를 갓 졸업한 신진 작가의 작품은 갤러리를 통하지 않고 구매하는 게 더 좋다. 그 작가와 일하는 갤러리가 없는 상태일 경우도 많을 것이기 때문이다. 현대미술이 발달한 미국이나 영국 등에는 졸업 전시에 찾아가 좋은 작품을 사려는 컬렉터들도 많다. 물론 이는 갤러리스트의 도움이 필요하지 않을 정도로 훌륭한 안목을 가진 컬렉터이거나, 돈이 정말 많아서 컬렉션의 실패를 감당할 수 있는 경우에만 추천하고 싶은 방법이다.

갤러리 수수료의 진실

컬렉터가 최종적으로 갤러리에 지불하는 금액을 '갤러리 가격'이라고 한다. 이 '갤러리 가격'은 갤러리가 그림을 팔고 작가에게 지급하는 '작가 가격'(인기 작가의 경우 갤러리가 미리 작가 가격을 지불하는 때도 있다)과 갤러리가 가져가는 '갤러리 수수료'의 합이다. 정리하자면 아래와 같다.

갤러리 가격 = 작가 가격 + 갤러리 수수료

컬렉터가 지불하는 가격에는 갤러리 수수료가 반드시 포함되어 있는데, 갤러리가 자신들의 몫인 수수료의 정확한 액수를 밝히는 일은 거의 없다고 보면 된다. 이는 미술 시장에서 몇 안 되는 불문

율로 미국, 영국, 프랑스 등 미술 시장의 선진국에서도 마찬가지다. 이를 알 리가 없는 나는 첫 작품을 사면서 "얼마나 받으세요?"라고 당당하게 물어본 적이 있는데, 당시 질문을 받은 갤러리스트가 몹시 당황하며 말하기 곤란하다고 했던 기억이 난다. 갤러리스트와 친해진 후 노골적으로 수수료를 물어보는 건 실례라는 것을 알게 되었다. 엄청나게 큰 실수는 아니지만 물어본다고 해서 명확하게 말해주는 경우는 거의 없을 테니 갤러리 수수료는 아예 묻지 않는 편이 좋다.

투명하게 공개되지 않는 갤러리 수수료에 불만인 컬렉터들은 가격이 투명한 경매로만 작품을 사기도 한다. 하지만 '2차 시장'인 경매의 경우에는 시장이 형성되지 않은 신진 작가의 작품이나 중견 작가의 신작은 거의 없기 때문에 컬렉팅을 하다 보면 결국에는 갤러리와 거래를 하게 된다.

갤러리가 수수료를 받는 대가로 하는 역할은 사실 그리 단순하지가 않다. 갤러리스트들이 미술 시장에서 하는 역할은 매우 중요하고 다양하다. 우선 작가를 발굴하여 시장에 소개하고, 작가의 작품 활동을 지원하거나 작업 방향을 제시하기도 한다. 전시의 기획과 홍보, 작품의 판매뿐만 아니라 작가의 해외 진출을 도맡아 진행하기도 한다.

갤러리 수수료가 다른 투자 시장의 중개수수료보다 비싼 것은 그들의 역할이 중요하기 때문이기도 하다. 작가들 역시 대체로 갤러리 수수료에 대해 수긍하는 편인데, 갤러리가 없다면 가격을 유지

했다가 시의적절한 때에 가격을 올리는 '경력 관리' 등 자신이 해야 하는 귀찮은 일들이 무한정 늘어날 것이라고 말한 작가도 있었다.

한국미술시장정보시스템인 'K-ARTMARKET'의 조사에 따르면, 갤러리 수수료는 해외 아트페어 판매의 경우 41퍼센트로 가장 높았고, 기획전을 통한 판매는 33.6퍼센트, 국내 아트페어는 32.5퍼센트인 것으로 조사되었다. 하지만 신진 작가의 경우 갤러리 수수료는 '갤러리 가격'의 약 50퍼센트로 작가와 갤러리가 가져가는 돈의 액수가 거의 비슷하고, 원로 작가의 경우 조금 낮을 수는 있지만 30~40퍼센트 이하로 책정되는 경우는 거의 없다. 즉 신진 작가 그림을 500만 원에 갤러리를 통해서 산다면, 보통 작가가 250만 원을 가져가고 갤러리도 250만 원을 가져간다고 보면 된다.

수수료가 비싼 만큼 갤러리는 컬렉터와의 신뢰 관계를 최우선으로 생각한다. 갤러리는 고객이 원하는 작품을 구해주기도 하고, 구매한 작품에 대한 관리 및 재판매를 해주는 경우도 많다. 형성된 신뢰 관계가 더욱 두터워지면(소위 말하는 단골이 되면), 좋은 작품이 나올 때 제일 먼저 연락해 소장자가 될 기회를 주기도 한다. 갤러리는 훌륭한 컬렉션을 위해서 반드시 함께해야 할 동반자인 것이다.

갤러리가 카드 할부를 해주기도 한다고 설명하는 책도 있는데, 실제로 카드 할부를 해주는 갤러리는 많지 않다. 다만 현금으로 분할 납부를 하도록 해주는 경우는 많다. 분할 납부의 경우 당연히 전체 대금을 완납했을 때 작품을 가져올 수 있다.

갤러리에서 작품 구매 후 확인해야 할 것들

작품을 구매하고 대금을 완납하면 갤러리는 컬렉터가 지정한 장소로 작품을 배송해주고 원하는 장소에 설치까지 해준다. 액자가 되어 있지 않은 작품의 경우 배송 전 액자의 재질, 색상, 모양을 갤러리스트와 상의하기도 한다. 설치팀만 오는 때도 있지만, 관장이나 실장이 직접 컬렉터의 집을 방문해 작품 거는 곳을 컨설팅해주면서 친분을 쌓기도 한다.

갤러리와 컬렉터 사이에 신뢰가 쌓이면 대금을 완납한 작품을 갤러리에 계속 보관했다가 적절한 때에 재판매를 해주는 경우도 있다. 더 나아가 재판매할 때 원금을 보전해주는 '원금보전약정'을 하기도 하고, 판매를 중개했던 갤러리가 그 그림을 되사가는 식의 거래가 이루어지기도 한다. 다만 이는 순전히 갤러리와 컬렉터 사이의 신뢰관계를 바탕으로 이루어진다고 보면 된다.

그리고 갤러리는 제작연도, 작품 크기, 주요 재료 등이 기재된 작품 정보와 소장 이력, 그리고 작가의 친필 사인이나 갤러리의 보증 내용 등이 포함된 '보증서'를 컬렉터에게 제공하도록 되어 있다. 물론 해외 갤러리의 경우 보증서를 제공하지 않는 경우도 있는데, 이는 원화 자체로 보증이 되는데 보증서가 왜 필요하냐는 인식이 반영된 것이기도 하다. 하지만 한국 미술 시장에서 보증서는 여전히 중요하다. 그림 구매가 처음인 사람들은 설레기도 하고 잘 모르다 보니 작품 구매 후에 챙겨야 할 것들을 쉽게 놓치는 경우가 많

다. 작품 진위 여부 및 프로비넌스가 기록된 보증서나 그 작가 작품이 실린 도록이 있다면 잘 보관하고 있어야 한다.

더 나아가 구입한 작품이 외국 작가의 작품이거나 소장 이력 등의 정보가 부족하다고 판단이 되면 갤러리와 '작품매매계약서'를 작성하는 것도 고려해볼 수 있다. 계약서에서 가장 중요한 부분 중 하나는 '진품 보증'에 대한 조항으로, 예를 들면 "갤러리는 이 작품이 진품임을 보장하고, 진품이 아닌 것으로 감정기관 혹은 감정인의 감정에 의하여 밝혀질 경우 과실 여부와 상관없이 구매자에게 매매대금 전액을 배상해야 한다"와 같은 내용으로 작성된다.

컬렉터로서 가장 피해야 할 갤러리는 안목 없이 돈만 밝히는 갤러리이다. 한국의 갤러리는 2019년 기준 약 500개라고 한다. 이 많은 갤러리 모두가 훌륭한 작품을 추천하는 것은 아니다. 그저 그림 파는 것이 목적인 갤러리도 많다. 또한 갤러리와 거래를 할 때는 자신의 컬렉션보다 컬렉터의 컬렉션에 더욱 정성과 관심을 기울이는지 확인하는 것이 필요하다. 전속 작가의 작품들 중 가치가 높은 작품들은 자신이 소장하고 나머지 작품들만 컬렉터에게 판매하려고 하는 갤러리도 있기 때문이다.

한국을 대표하는 갤러리들

갤러리 현대

1970년 인사동 사거리에 '현대화랑'으로 문을 연 후 당대 가장 현대적이고 트렌디한 작품을 소개하며 한국 미술계의 흐름을 이끈 갤러리이다. 1987년 국내 화랑 최초로 국제아트페어에 참가하며 '갤러리 현대'로 명칭을 변경했다. 천경자, 박수근, 이중섭, 김환기, 유영국 등 현대미술의 거장들을 발굴했으며, 국내 화랑으로는 유일하게 백남준 개인전을 세 차례에 걸쳐 열기도 했다.

국제갤러리

1982년 개관 이후 세계적인 스타 작가와 동시대 미술을 선도적으로 소개하고 있다. 이탈리아의 유명한 편집숍 '10코르소코모'의 창립자인 카를라 소차니(Carla Sozzani)는 국제갤러리를 한국의 모던 플레이스로 소개하기도 했다. 이현숙 대표는 영국의 아트 전문지 《아트리뷰ArtReview》가 매년 선정하는 '전 세계 미술계 파워 피플 100'에 한국인으로는 유일하게 2년 연속 이름을 올렸다.

학고재

학고재(學古齋)는 '옛것을 배우는 집'이라는 뜻으로 "옛것을 배우고 익혀 새로운 것을 만들어낸다"라는 의미의 '학고창신(學古創新)'에서 따온 명칭이라고 한다. 1988년 서울에서 문을 연 후 30여 년 동안 200여 회가 넘는 전시회를 기획했고, 그 이름에 걸맞게 한국의 서예와 문인화 등과 같은 고미술을 국내와 해외에 알리는 데에 독보적인 역할을 해왔다. 또한 백남준, 이우환, 정상화, 윤석남(1939~) 등

한국의 아티스트를 세계에 알리기 위해 많은 노력을 기울였고, 오윤(1946~1986), 강요배(1952~) 등 상업 화랑으로서는 '민중문화'를 후원하고 전시를 열어 그 차별성을 획득했다. 아트바젤 홍콩에도 2008년 이후 매년 참가하는 등 해외시장에도 활발하게 진출하는 화랑이다.

아라리오갤러리

아라리오갤러리는 (주)아라리오 창업주이자 슈퍼컬렉터, 예술가인 김창일 회장에 의해 1989년 창립되었다. 현재 서울에 2개, 천안에 1개, 중국 상하이에 1개 등 총 4개의 갤러리를 운영하고 있다. 아라리오갤러리는 그동안 다른 갤러리가 시도하지 않았던 해외 미술과의 적극적인 연계로 한국 미술계에 다양성을 이끌어냈고, 지속적이고 체계적인 전속 작가 시스템을 도입했다. 현재는 인도 및 동남아시아 작가들의 다양한 작품 세계를 한국 미술계에 소개하고 있고, 신진 작가를 적극적으로 발굴, 후원하고 있다.

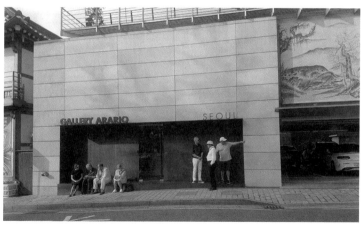

서울 종로구에 위치한 아라리오갤러리 서울점은 해외의 미술 애호가들도 자주 방문하는 곳이다.

선화랑

1977년 인사동 골목에 자리 잡은 이층짜리 붉은 벽돌집에 문을 열었다. 2011년 작고한 선대 김창실 회장이 약국을 운영하며 모은 돈으로 1965년 도상봉(1902~1977)의 10호 그림 〈라일락〉을 구입한 이후 차곡차곡 모은 300여 점의 컬렉션을 선보이는 화랑이다. 김창실 회장은 젊고 가난한 화가를 육성하는 것을 화랑의 사명으로 삼았고, 젊은 시절부터 교류한 화가에 대한 애착이 남다른 매우 모범적인 갤러리스트이다.

PKM갤러리

국제갤러리에서 경력을 쌓은 박경미 대표가 2003년 자기 이름의 이니셜을 따서 설립한 갤러리로 삼청동에 위치해 있다. 2006년에는 'PKM 베이징', 2008년에는 'PKM TRINITY'를 오픈했다. 올라퍼 엘리아손(Olafur Eliasson, 1967~), 전광영(1944~), 코디최(1961~) 등 다수의 스타 작가와 협력 관계를 맺고 있을 뿐만 아니라 윤형근 작가의 유작 관리도 하고 있다.

조현화랑

부산을 대표하는 현대미술 갤러리로, 1990년 광안리에 처음 오픈한 후 2005년 부산 앞바다 전경이 보이는 달맞이 고개로 이전하여 부산 미술 시장의 선도자 역할을 해왔다. 이우환, 윤형근 등 단색화 거장의 전시로 주목받았고, 김춘자(1957~), 허황(1946~) 등 지역 작가를 발굴하고 지원하는 전시를 매년 개최한다.

갤러리 분도

2005년 개관한 대구의 대표 화랑이다. 패션 디자이너인 박동준이 지역 예술을 살리기 위해 문을 열었다. 지나친 상업주의를 지양하고, 동시대의 흐름을 보여주는

전시를 기획하여 선보인다.

리안갤러리

2007년 '앤디 워홀전'을 시작으로 개관한 리안갤러리는 대구 본점과 서울 지점이 있다. 안혜령 관장은 컬렉터로 미술 시장에 발을 들여 지금은 한국의 작가를 해외 컬렉터에게 소개하고 해외 유명 작가를 한국 컬렉터에게 소개하는 주목받는 갤러리스트이다. 리안갤러리는 알렉스 카츠(Alex Katz, 1927~)의 첫 국내 개인전 이외에 데미언 허스트, 짐 다인(Jim Dine, 1935~), 데이비드 살리(David Salle, 1952~), 프랭크 스텔라(Frank Stella, 1936~)의 개인전을 국내에 선보였다.

경매에서 미술품 낙찰받기

경매는 "경쟁자를 제치고 내가 그 그림을 낙찰받았다"라는 사실만으로도 만족감을 넘어 짜릿한 성취감마저 안겨준다. 프랑스 미술 시장 전문가인 주디스 벤하무-위에(Judith Benhamou-Huet)는 《예술의 가치*The Worth of Art: Pricing the Priceless*》라는 책에서 "경매는 카지노에서 룰렛 게임을 하는 것과 비슷한 중독성을 가지고 있다"라고 말했다. 미술 경매의 매력에 빠져들면 심한 경우 "도박에 중독되는 게 이런 느낌일까?" 하는 생각마저 들 때가 있다. 다만 미술 경매는 아름다운 미술품이 내 소유로 남는다는 점에서 확연한 차이가 있다.

미술 시장이 불황일 때 경매에 주목하라

경매는 미술 시장의 현재 지표를 가장 적나라하게 보여준다. 갤러리의 경우 작품 목록과 작품 가격을 비롯해서 대부분의 정보를 공개하지 않는다. 하지만 경매는 정반대로 모든 정보가 공개되어 있다. 물론 경매 역시 낙찰자의 신분은 철저히 비밀에 부쳐진다. 한마디로 작품 정보와 관련해서는 갤러리에 비해 경매가 더 투명한 것이다. 이러한 점 때문에 많은 컬렉터들이 경매를 통해 작품 거래를 하고 있다.

경매가 갤러리와 다른 점은 작가의 신작을 만나는 시장이 아니라는 점이다. 경매는 한 명 이상의 컬렉터를 거친 '중고' 작품이 유통되는 '2차 시장'이다. 경매에서의 미술품 재판매(re-sale) 주기는 외국의 경우 7~8년이고, 우리나라는 2~3년이라고 한다. 작품을 소장했다가 되판다는 것은 손해를 보더라도 불가피하게 되파는 경우를 제외하고는 그만큼 그 작품의 인지도가 높다는 사실을 말해준다. 시세차익이 충분히 발생했다고 판단하니까 내놓는 것이다. 따라서 경매에서 거래되는 작품들은 인지도가 있는 작가들의 작품인 경우가 대부분이다.

사실 경매는 미술 시장이 불경기일 때 더욱 주목해야 한다. 미술 불황기에는 응찰자가 상대적으로 적고 시작가가 경기를 반영하여 낮게 책정되는 경우가 많아 좋은 작품을 싸게 낙찰받을 수 있는 가능성이 높기 때문이다. 반대로 호황기에는 경매를 신중하게 해야

한다. 낙찰 경쟁도 치열할 뿐 아니라 호황기에는 좋은 작품이 경매에 나오는 경우가 드물기 때문이다.

물론 경매는 원로 작가의 작품을 시세보다 싸게 매입할 기회가 될 수도 있고, 아트딜러가 잘 구하지 못하는 작품을 만나는 기회가 될 수도 있다. 또한 경매로 구매한 작품은 다시 경매로 되팔기 쉽다는 장점이 있으며, 모든 정보가 오픈되어 있기 때문에 세금을 낼 때도 편리하다.

경매회사가 매출을 올리는 데에만 급급해서 작가들의 경력 관리를 하지 않고 작품 설명도 제대로 하지 않는다는 비판의 목소리가 있다. 하지만 경매회사가 하는 일들이 시장에 활기를 불어 넣어준다는 점도 부인할 수는 없다. 경매회사가 주로 하는 일은 경매에 출품된 작품을 지속해서 언론에 노출시키고(주요 신문의 문화면 중 일부는 항상 미술 경매에 관한 기사이다), 경매 도록을 화려하게 꾸며 컬렉터의 마음을 흔들고, 꾸준한 고객 관리를 통해 경쟁회사보다 더 높은 시장점유율을 유지하는 것이다.

세계 경매 시장의 호황과 불황

국내의 경우 1998년에 가나아트센터가 '서울옥션'을 창립하면서 경매 시장이 시작되었고, 2005년 갤러리 현대와 학고재, 하나은행 등이 대주주로 참여한 '케이옥션'이 창립되면서 더욱 활성화되

었다. 2020년에는 10개의 경매회사가 운영되고 있다.

한국 경매 시장은 국내 작가의 작품을 중심으로 하면서도 홍콩 경매를 통해 국내 작가를 해외 컬렉터에게 소개하고 있다는 점이 특징이다. 한국의 대표적인 경매회사인 서울옥션과 케이옥션 모두 홍콩 경매를 진행했으나 현재는 서울옥션만 홍콩 경매를 진행하고 있다. 서울옥션과 케이옥션은 1년에 4회 메이저 경매를 여는데, 한국 근현대 작품(회화, 판화, 사진, 드로잉), 해외 미술품, 고미술품을 중심으로 경매가 열린다. 그 밖에 큰 그림 경매, 컬렉션 경매, 자선 경매 등 다양한 테마를 가지고 1년에 1~2회 기획 경매를 진행한다.

전 세계적으로 미술품 경매가 현재와 같은 모습을 갖추게 된 것은 100년이 채 안 된다. 세계 미술품 경매 시장의 양대 산맥이라 할

영국의 소더비 본사 모습으로, 1744년 런던에서 설립되어 현재 전 세계에 걸쳐 약 100개의 지점과 약 10개의 상설 경매장을 갖고 있다.

수 있는 소더비와 크리스티는 1700년대 영국에서 설립되었는데, 오늘날과 같은 모습을 갖춘 것은 1950년대 말 뉴욕에 지사를 설립하면서부터이다. 제2차 세계대전 이후 미술 시장의 중심이 프랑스 파리에서 미국 뉴욕으로 이동하면서 자연스럽게 소더비와 크리스티도 뉴욕에 지사를 설립했다.

1960년대까지 뉴욕을 중심으로 전성기를 맞이했던 미술 시장은 1970년대 미국이 베트남 전쟁에서 패배하면서 침체기로 접어들었다. 미국에 대공황이 도래하면서 미술 시장도 함께 불황의 늪으로 빠져든 것이다. 1980년대 들어서 레이건 정부의 '뉴딜 정책'으로 미국 경제가 다시 살아나자 미술 시장도 차츰 활기를 되찾기 시작했다.

이때부터 사람들의 이목을 끄는 초고가 낙찰 기록이 쏟아져 나오기 시작하는데, 1987년 5월 런던 크리스티에서 빈센트 반 고흐(Vincent van Gogh, 1853~1890)의 〈해바라기Sunflowers〉가 3,990만 달러에 낙찰되어 당시 최고가를 기록했다. 이때를 기점으로 해서 1990년까지의 3년을 '미술 시장의 광란기'라 부르기도 한다. 미술 투자 붐이 일어나면서 미술품 가격이 폭등했던 것이다.

특히 일본인들의 미술 시장 참여가 공격적이고 적극적으로 이루어졌다. 일본 사업가 사이토 료에이(Saito Ryoei)가 반 고흐의 〈가세 박사의 초상Portrait du docteur Gachet〉과 오귀스트 르누아르의 〈물랭 드 라 갈레트의 무도회Bal du Moulin de la Galette〉를 같은 해에 각각 8,250만 달러와 7,800만 달러에 낙찰받았던 시기이기도 하다.

빈센트 반 고흐, 〈해바라기〉, 1888 | 고흐의 작품은 일본인들의 고흐 사랑으로 특히 일본의 1980년대 경제 버블 시기에 경매 낙찰가가 폭등했다.

사람들의 이목이 초고가 낙찰가에 주목할수록 미술 시장에는 새로운 컬렉터들이 진입했고, 미술 경매는 그림을 사는 중요한 창구가 되었을 뿐만 아니라 미술품 경매회사 역시 제네바, 홍콩 등으로 활동 지역을 넓혀나갔다.

끝이 나지 않을 것 같았던 미술 시장의 호황은 일본 경제 버블 붕괴로 급격히 냉각되기 시작했다. 주요 컬렉터였던 일본 자본이 사라지면서 미술 시장이 위기에 처하게 된 것이다. 일본의 미술품 수입 규모는 1990년 6,000억 엔에서 1992년 200억 엔으로 2년 만에 30배가 줄어들었다. 이러한 미술 시장의 위기는 10년 이상 지속되다가 2000년대 중반 들어서 차츰 회복되기 시작했다. 회복의 신호탄은 2004년 5월 피카소의 〈파이프를 든 소년Boy with a Pipe〉이 뉴욕 소더비 경매에서 1억 410만 달러에 낙찰된 것인데, 이 기록은 14년 전 〈가셰 박사의 초상〉이 세운 기록을 깬 것이었다.

2000년을 전후해서 소더비와 크리스티는 점차 경쟁적으로 현대미술에 집중하기 시작했다. 두 회사 모두 미술품을 시대 및 지역별로 분류해 경매에 내놓는데, 가령 올드 마스터(Old Master), 인상주의와 근대미술(Impressionist and Modern Art), 현대미술(Contemporary Art), 아시아 미술(Asian Art) 등으로 나뉜다. 두 회사가 현대미술 경매를 시작한 것은 1998년인데, 크리스티의 경우에는 '전후 및 현대미술(Post-War and Contemporary Art)' 경매로 이름을 바꿔 미국 현대미술 작품을 중심으로 경매를 시작했다. 이때를 기점으로 경매의 최고가는 지속적으로 경신되고 미술 시장에

또 한 번의 부흥기가 찾아왔다.

오프라인 경매에 참여하기

그렇다면 경매에는 어떻게 참여해야 할까. 오프라인 경매에 참여하려면 우선 연회비를 내고 정회원 등록을 해야 한다. 정회원이 되면 1년에 4회 열리는 메이저 경매의 도록도 받아볼 수 있다. 자신이 원하는 작품이 경매에 나왔다면 경매회사에 전화를 걸어 응찰의사를 밝힌다. 그러면 현장 응찰을 할 건지, 아니면 전화 응찰이나 서면 응찰을 할 건지 물어본다. 현장 응찰을 할 경우에는 미리 자리를 예약할 수 있다. 경매 당일 사정이 있어 현장에 직접 나오지 못하는 사람들이나 신분이 노출되는 것을 꺼리는 사람들이 전화 응찰이나 서면 응찰을 많이 한다. 서면 응찰은 경매회사 직원에게 미리 작품 상한가를 서면으로 제시하면 된다. 전화 응찰을 하고자 하면 낙찰받고자 하는 작품 경매가 진행될 때 경매회사 직원과 직접 통화하면서 실시간으로 경매에 참여하게 된다.

경매에 응찰하기 전에는 '프리뷰 전시'에 반드시 가서 작품을 직접 확인하는 것이 필요하다. 낙찰된 경우 위작이 아닌 이상 취소가 어렵기 때문에 작품들을 꼼꼼히 살펴보는 것이 좋다. 경매회사에 미리 응찰 의사를 밝힌 경우에는 통화를 했던 직원이 담당자로 나와서 프리뷰를 잘할 수 있도록 도와준다. 프리뷰는 경매 직전까지

오픈되어 있다.

만일 위탁자가 "이 가격 이하로는 팔지 않겠다"라고 정한 하한선, 즉 '내정가'가 있는 경우에는 응찰자가 있어도 유찰될 수 있다. 가령 내정가가 6,000만 원인 경우에는 5,000만 원에 응찰한 사람이 있어도 유찰이 되는 것이다. 또 경매 시작가가 내정가보다 낮은 경우가 있는데, 이런 경우에는 상황에 따라 경매사가 일부러 가격을 올리면서 진행하기도 한다.

낙찰이 되면 직원이 '서약서'를 가져와 사인을 요청한다. 서약서에는 어떤 작품을 얼마에 낙찰받았는지 확인하고 작품 대금을 정해진 약속에 따라 지불하겠다는 내용이 담겨 있다. 작품 대금의 납부는 3억 원 이하인 경우에는 15일 이내에, 그 이상은 25일 이내에 지불하는 것이 원칙이다. 수수료 및 부가가치세는 카드 납부가 가능하지만, 낙찰받은 작품의 대금은 오로지 현금으로만 납부가 가능하다. 작품 대금을 전액 납부하면 배송 일정이 잡히고, 경매회사의 담당자가 배송팀과 함께 와서 작품을 안전하게 설치해준다. 때로는 어디에 작품을 걸어두는 것이 좋은지 조언해주기도 한다. 또 낙찰일, 낙찰가, 소장 이력, 작품 정보를 담은 '경매결과지'를 주는데 이런 자료들은 잘 챙겨두어야 한다.

서울옥션과 케이옥션은 오프라인 경매를 하루 차이를 두고 개최하기도 했는데, 이는 소더비와 크리스티 경매도 마찬가지이다. 두 경쟁사가 번갈아 가며 상대 회사의 경매 다음 날 진행을 하는 것이다. 이는 컬렉터가 낙찰에 실패했을 때 상실감이 커져 '그냥 지를

걸!'하고 생각하는 심리를 이용한 것이다. 즉 재도전해서 그다음 날 다른 회사에서 열리는 경매에 공격적으로 응찰할 것이라고 기대하는 것이다. 이는 단순히 기대에 그치지 않고 실제로 종종 일어나는 일이다. 2007년 5월 소더비 경매에서 앤디 워홀 작품 낙찰에 아쉽게 실패한 중국 컬렉터가 다음 날 크리스티 경매에서 앤디 워홀 작품 최고가의 4배나 되는 가격인 7,170만 달러에 〈그린 카 크래시Green Car Crash〉를 구입해버린 것이다.

온라인 경매에 도전하기

미술품의 온라인 경매 역시 활발해지고 있다. 오프라인 경매를 운영하는 경매회사에서도 온라인 경매에 많은 투자를 하고 있을 뿐만 아니라 미술품 매매 사이트에서 이벤트성 미술품 경매를 진행하기도 한다. 후자의 경우 누구나 그림을 올릴 수 있고 자유롭게 거래할 수 있다는 점에서 갤러리 중심의 미술 제작 및 유통 관행에 변화의 조짐까지 보인다. 나아가 작가들 역시 갤러리에 전적으로 작품 판매를 맡겼던 예전의 관행에서 벗어나 온라인 매체를 활용해 작품을 판매하고 있다. 온라인 시장의 확대로 작가는 좀 더 자유롭게 활동할 수 있고, 컬렉터는 작가와 직접 소통하며 작품을 구매할 수 있게 되었다.

서울옥션과 케이옥션 모두 온라인 경매를 운영하고 있다. 다만

서울옥션의 경우 옥션블루라는 자회사를 통해 온라인 경매가 진행된다. 온라인 경매는 별도의 가입비 없이 간단한 회원 가입과 경매 전 본인 인증만으로 참여할 수 있고, 프리뷰 기간 동안 홈페이지를 통해 응찰할 수 있으며, 마감 시간 전에 최고가를 응찰한 사람이 낙찰자가 된다. 작품마다 마감 시간이 따로 정해져 있고 5분 단위로 진행되는 경우가 많다.

케이옥션의 경우 온라인 경매도 '프리미엄 온라인 경매'와 '위클리 경매'로 나누어 진행하는데, 위클리 경매의 경우 매주 화요일 새로운 경매가 진행되는 것이 특징이다. 낙찰은 경매 마감 직전까지의 최고가 응찰자가 받게 된다. 홈페이지에서 각 작품 하단에 있는 '응찰하러 가기' 버튼을 누르면 '자동 응찰'과 '실시간 응찰'을 선택하는 단계로 이동한다. 자동 응찰은 경매회사에서 미리 설정한 금액만큼만 자동으로 응찰하는 것이고, 실시간 응찰은 직접 응찰 가격을 입력하는 것이다. 온라인 경매 낙찰 우선순위는 자동 응찰이 실시간 응찰보다 우선한다. 또 마감 시간 30초 전에 새로운 응찰자가 있으면 자동으로 30초 연장된다. 이를 잘 활용하여 마감 몇 초 전에 재응찰을 하면 방심한 경쟁자를 제치고 원하는 그림을 낙찰받을 수도 있을 것이다.

오프라인 경매와 마찬가지로 온라인 경매에서도 응찰 및 낙찰 후 취소가 안 되는 것이 원칙이다. 프리뷰 기간에 작품의 상태를 확인했다는 것을 전제로 하기 때문에 작품에 흠이 있다고 해도 그것을 이유로 낙찰을 취소하는 것은 원칙적으로 불가능하다. 서울옥션은

부득이 철회를 하는 경우에 낙찰일로부터 7일 이내에 서면으로 철회 의사를 통보하고 낙찰가의 30퍼센트에 해당하는 금액을 위약금으로 납부하도록 하고 있다.

낙찰수수료는 대략 낙찰가의 18~20퍼센트이며, 낙찰수수료의 10퍼센트가 부가가치세로 부과된다. 온라인 경매에서 낙찰받은 작품은 '직접 픽업'을 원칙으로 하지만 직접 가지 못하는 경우 배송 신청을 할 수 있는데, 배송비가 있는 경우도 있고 무료인 경우도 있다.

중요한 경매 용어 미리 알기

위탁자(Consigner)

작품을 팔려고 내놓는 사람이다. 응찰자와 달리 회원 가입이 필요 없다. 경매회사에 따라서 출품료를 내기도 하고 판매 후 판매수수료만 내기도 한다.

응찰자(Bidder)

경매에서 패들을 받아 작품을 사기 위해 손을 드는 사람, 혹은 서면이나 전화로 작품 구입 의사를 밝히는 사람이다. 서울옥션, 케이옥션의 경우 반드시 유료회원 가입을 해야 하는데 가입비는 연 20만 원(2020년 기준)이다. 가입하면 메이저 경매 도록을 보내준다.

추정가(Estimated Price)

추정가는 경매회사와 위탁자가 합의하여 정하는데 말 그대로 낙찰 예상 가격의 범위이다. 도록에 '추정가 별도 문의'라고 표시가 되어 있다면 도록 인쇄 전까지 위탁자와 합의를 하지 못한 경우이거나 추정이 불가한 초고가 낙찰이 예상되는 경우이다.

내정가(Reserved Price)

위탁자가 "이 가격 이하로는 응찰이 있어도 안 팔겠다"라고 하는 최저 가격인데, 공개는 하지 않는다. 경매회사와 위탁자가 합의해서 결정하며 합의가 안 되면 출품이 취소되기도 한다. 어떤 경매사는 내정가의 80퍼센트 선에서 경매를 진행하

기도 하는데, 그렇더라도 내정가보다 낮은 금액으로는 낙찰이 되지 않는다. 만일 내정가보다 높은 응찰이 없으면 유찰이 된다. 요즘은 혼란을 방지하기 위해 내정가에서 경매를 시작하는 경우가 많다.

보장가(Guarantee)

경매회사가 위탁자에게 일정 금액 이상의 낙찰가를 보장해주는 것이다. 경매 현장에서 보장가보다 낮게 낙찰되거나 유찰되어도 경매회사는 위탁자에게 보장가를 지급한다. 대가들의 좋은 작품을 경매에 출품시켜야 사람들의 주목을 끌기 때문에 경매의 흥행을 위해 경매회사가 사용하는 방법이다.

프리뷰(Preview)

경매일 전 7~10일간 경매에 나올 작품들의 프리뷰 전시를 한다. 이때 전시장에서 작품의 실물을 보고 그 상태를 확인해야 한다.

낙찰가(Hammer Price)

낙찰가의 또 다른 표현인 '해머 프라이스'를 쓰기도 한다. 낙찰되는 순간에 경매사가 오른쪽의 망치를 두드리기 때문에 붙여진 별명이다. 주의할 점은 실제로 낙찰자가 지불해야 하는 돈은 낙찰가에 수수료 및 수수료에 대한 부가가치세가 합쳐진 금액이다.

수수료(Premium)

외국의 경우 낙찰가가 높을수록 수수료가 낮아지는 등 낙찰가에 따라 그 수수료가 달라지기도 하지만 한국의 서울옥션과 케이옥션은 18퍼센트의 정률제를 채택하고 있다. 하지만 수수료도 할인이 가능하니 알아두기 바란다.

구매가(Purchase Price)

구매가는 낙찰가, 낙찰수수료, 부가가치세가 합산된 금액이다. 낙찰가가 1,000만 원, 낙찰수수료가 18퍼센트라고 한다면 '1,000만 원×18%=180만 원'이고, 부가가치세는 낙찰수수료의 10퍼센트이므로 '180만 원×10%=18만 원'이다. 1,000만 원에 낙찰을 받았더라도 최종 지불해야 할 작품의 구매가는 1,198만 원이 되는 셈이다.

미술 작품들의 축제, 아트페어

미술품 경매 시장이 급격히 성장하자 이에 대응하기 위해 갤러리들이 연합하여 미술 장터, 즉 아트페어를 열기 시작했다. 아트페어 참여 갤러리들은 배정받은 부스에서 작품을 판매하는데, 아트페어는 대중을 상대로 한 미술 장터이기 때문에 비엔날레와는 사뭇 다르다. 전속 작가의 작품을 독점적으로 들고 나오는 갤러리도 있지만, 어떤 갤러리는 다수 작가의 작품들을 들고 나오기도 한다. 아트페어에 참가하는 갤러리들은 작품을 파는 것이 목적이므로 '팔릴 만한 그림'을 들고 나오게 마련이다. 따라서 아트페어에서 많이 보이는 작품은 현재뿐만 아니라 앞으로도 잘 팔릴 작품이라고 예상할

수 있다. 그래서 혹자는 "경매는 '미술 시장의 현재'를 보여주지만 아트페어는 '미술 시장의 미래'를 보여준다"라고 말하기도 한다.

국내 아트페어에서 꼭 해야 할 일들

국내 아트페어의 작품 판매 규모는 지속적으로 증가하고 있는데, 이는 아트페어의 수가 증가했기 때문이기도 하지만, 컬렉터들의 적극적인 참여가 있기 때문이다. 가장 권위 있고 규모가 큰 국내 아트페어는 한국화랑협회가 매년 가을 코엑스(COEX)에서 개최하는 한

한국의 대표적인 아트페어로, 매년 9월경 서울 코엑스에서 열리는 한국국제아트페어(KIAF)의 모습.

국국제아트페어(KIAF), 일명 '키아프'이다. 키아프에는 해외 유명 갤러리들도 참가하고 다양한 강좌 및 VIP 초대 프로그램 등이 있어 매우 활기찬 분위기에서 진행된다. 추천하고 싶은 또 다른 아트페어로는 한국화랑협회가 매년 봄에 개최하는 '화랑미술제'나 매년 가을 예술의전당에서 열리는 '마니프(MANIF)' 등이 있다.

아트페어에 갈 때는 한껏 꾸미고 갈 것이 아니라 최대한 많이 걸을 각오로 편한 신발을 신고 생수병과 노트, 필기구를 들고 가야 한다. 예상보다 시간이 오래 걸리니 저녁 약속은 잡지 않는 것이 좋다. 넓은 전시장을 둘러보며 전체적인 분위기를 살피고, 특별히 눈에 들어온 작품은 다시 봐야 한다. 당장은 작품을 살 계획이 없더라도 관심 있는 작가의 작품에 대해서는 각각의 제작연도와 크기별 가격 등을 기록해두자. 미술품 가격 흐름을 알려주는 아트 인덱스는 이미 팔린 작품에 대한 가격 변동을 나타내기 때문에 현재 시장의 시세를 반영하기 어려운데, 아트페어는 현재 시장의 시세를 가장 정확하게 알려준다는 점에서 향후 작품 구매를 할 때도 정말 많은 도움이 된다.

평소 관심을 갖고 있던 작가의 작품을 갖고 나온 갤러리가 있으면 그냥 지나치지 말고 방명록에 이름과 연락처를 남기는 것이 좋다. 이를 계기로 갤러리와 교류를 시작하면서 향후 많은 정보를 얻을 수 있기 때문이다.

갤러리가 작품을 얼마에 가지고 나왔는지 묻고 기록한 후, 다음 해 아트페어에서 그 작가의 비슷한 크기 작품 가격을 다시 물어보

자. 이렇게 작품 가격의 변동 추이를 직접 따라가 보면 아트테크가 꽤 안정적이라는 사실을 깨닫게 될 것이다. 아트페어에서 작품의 가격을 기록해두면 경매를 할 때도 많은 도움이 된다. 현재 시세를 알기 때문에 최대 응찰가를 비교적 수월하게 결정할 수 있고, 잘 몰라서 비싸게 낙찰받는 실수도 방지할 수 있다.

모든 아트페어는 일반인에게 공개하기 하루 전에 'VIP 프리뷰'를 진행하는데, VIP로 초대받는 경우 가장 먼저 작품을 감상할 수 있을 뿐만 아니라 아트페어 전체 기간 동안 무료 입장이 가능하다. 교류하고 있는 갤러리가 아트페어에 참가한다면 VIP 티켓을 요청하자. 갤러리는 VIP 티켓을 요청하는 컬렉터를 반가워한다. VIP 프리뷰에는 VIP 라운지가 준비되어 있어 작품 관람 후 갤러리스트와 긴밀한 대화를 나누거나 작품 구매에 대한 상담을 할 수도 있다.

VIP로 초대되면 운 좋게 작가들을 직접 볼 수도 있다. 2017년 키아프에서 나는 하종현(1935~) 작가의 작품을 보고 있었다. 그때 갤러리의 담당자가 반가운 목소리로 인사하며 달려가기에 누군가 하고 봤더니 바로 하종현 작가였다. VIP 프리뷰에는 종종 자신의 작품이 어떻게 전시되어 있는지 보고 있었다. 나는 부끄러움을 무릅쓰고 사진도 찍고 사인도 받고 싶었지만 다른 갤러리스트가 나를 막으며 "인터넷에 사진 많아요"라고 이야기하는 바람에 사진을 같이 찍지는 못했다. 이렇게 운이 좋으면 작가를 직접 만날 수 있고, 용기가 있다면 사진도 찍고 담소를 나눌 수도 있을 것이다.

아트페어에서 작품 가격을 흥정하려고 하면 갤러리스트가 항상

하는 말이 있다. "부스비가 많아서 적자예요"라는 것이다. 'K-ART MARKET'의 2019년 조사에 따르면, 참가비를 받는 아트페어는 전체의 87퍼센트인 36개이고, 평균 부스비는 357만 원인 것으로 나타났다. 특히 대형 아트페어의 경우 갤러리당 평균 551만 원의 부스비를 부담하는 것으로 조사되었다. 그러니 부스비가 비싸서 적자라는 갤러리스트의 말이 마냥 허구인 것은 아닌 셈이다.

해외 아트페어에서 작품 구입하기

젊은 컬렉터들은 국내 아트페어뿐만 아니라 해외 아트페어에도 적극적으로 참여하고 있다. 해외 아트페어에 가면 국내에서는 보기 힘든 세계적인 아티스트의 작품을 직접 볼 수 있을 뿐만 아니라 세계 미술의 트렌드를 한눈에 확인할 수 있어 안목을 키우는 데 큰 도움이 된다. 지금 당장 작품을 살 계획이 없더라도 아트페어에 참가해 '동시대 미술'의 변화를 몸소 느껴보는 것은 성공적인 아트테크를 위해서도 필수적이다. 휴가를 이용해 여행 겸 아트페어를 다녀온다면 금상첨화일 것이다.

국내 갤러리가 해외 유명 아트페어에 참가하기 위해서는 엄격한 심사를 거쳐야 한다. 따라서 이러한 아트페어에 참가한 갤러리라면 일류 갤러리로 보아도 무방하다. 굵직한 해외 아트페어로는 2월 스페인 마드리드에서 열리는 '아르코', 3월 미국 뉴욕에서 열리는

미국 마이애미 해변가에서 열린 2016년의 '아트바젤 마이애미비치' 전시장.

'아모리쇼', 한국에서 가까운 홍콩에서 열리는 '아트바젤 홍콩', 6
월 스위스 바젤에서 열리는 '아트바젤', 10월 영국 런던에서 열리
는 '프리즈 아트페어', 마지막으로 12월 미국 마이애미의 '아트바
젤 마이애미비치' 등이 있다.

아트페어에 가면 작가와 컬렉터를 직접 연결해주는 작가 부스
도 있지만 대부분은 갤러리 부스이다. 그래서 아트페어에서 그림
을 사는 방법은 갤러리에서 그림을 사는 것과 비슷하다. 해외 아트
페어에서 작품을 구입하게 되면 작품 대금은 현지 통화나 달러, 유
로화로 현장에서 지불하거나 귀국 후 해외 송금을 하면 된다. 해외
송금은 보통 3~4일이 걸리고, 국가에 따라 7일 이상이 소요되기도

한다. 이때 의사소통은 대부분 이메일로 하게 되는데 대금이 입금 되었다는 확인 메일이 오면 갤러리가 작품 운송을 시작했다고 보면 된다. 해외 운송의 경우 운송비가 생각보다 많이 나오는 경우가 종종 있어서 만약 작품 크기가 휴대할 정도가 된다면 귀국할 때 직접 그림을 들고 오는 것도 방법이다. 이런 경우 관세도 문제가 될 수 있는데, 이는 부록인 '미술 투자와 세금'에서 좀 더 살펴보기로 하자.

주요 해외 아트페어의 일정

2월 : 아르코, 스페인 ────────────────────
<p align="right">www.ifema.es</p>

1982년 창설되었고, 아트바젤, 아모리쇼, 프리즈에 이어 가장 주목받고 있는 아트페어 중 하나이다.

3월 : 아모리쇼, 미국 ────────────────────
<p align="right">www.thearmoryshow.com</p>

1913년에 열린 미국 최초의 근대 미술 전시전으로 시작했으며, 초기에는 뉴욕의 무기고에서 열려 '아모리(armory)'라는 이름이 붙여졌다. 현재는 약 30여 개국 200여 개의 갤러리가 참여하는 아트페어가 되었으며, 수많은 신진 작가의 작품을 볼 수 있다.

3월 : 아트바젤 홍콩, 홍콩 ────────────────
<p align="right">www.artbasel.com/hong-kong</p>

'홍콩국제아트페어'가 아트바젤에 흡수되며 2013년부터 홍콩에서 열리는 아트페어이다. 아시아 시장을 겨냥했으나 세계적인 아트페어로 자리 잡고 있다는 평가이다. 한국의 갤러리도 다수 참여하고 한국의 젊은 컬렉터들이 가장 먼저 가보는 해외 아트페어가 되었다.

6월 : 뮌스터조각프로젝트, 독일

www.skulptur-projekte-archiv.de

독일 소도시 뮌스터에서 10년을 주기로 열리는 공공미술 프로젝트로 1977년 설립해 2017년 5회를 맞이했다. 현대미술의 실험정신을 널리 알릴 수 있는 프로젝트를 기획하고, 도시 전체를 전시장으로 활용하는 공공미술 축제를 연다.

6월 : 아트바젤, 스위스

www.artbasel.com

세계 미술의 올림픽 혹은 현대미술의 메카라고 불리는 아트페어로 매년 200만 명 이상의 관광객을 동원한다. 1970년 미술 애호가인 '에른스트 바이엘러(*Ernst Beyeler*)'의 수집품 전시를 시작으로 한 아트바젤에서는 세계 주요 갤러리들이 새로 발굴한 작가의 작품을 선보인다. 그 밖에도 토론회, 작가와의 만남 등을 통해 현대미술의 장이 풍성하게 펼쳐진다.

9월 : 엑스포시카고, 미국

www.expochicago.com

세계에서 가장 활발한 미술 시장 중 한 곳인 시카고의 네이비 피어에서 매년 9월 열리는 대규모 아트페어로, 다양한 장르의 전시로 유명하고 다른 아트페어와 달리 미디어아트 컬렉션을 별도로 감상할 수 있다.

10월 : 프리즈 아트페어, 영국

www.frieze.com/fairs

런던 리젠트공원 내에 텐트 부스를 설치하고 세계 미술 트렌드를 소개하는 축제이다. 영국 현대미술 매거진 《프리즈*FRIEZE*》의 발행인 아만다 샤프(Amanda

Sharpe)와 매튜 슬로토버(Matthew Slotover)가 2000년 공원 내에 마켓을 열며 시작되었다.

10월 : 피악, 프랑스

www.fiac.com

피악은 1974년 프랑스 내 80여 개 갤러리가 처음 개최한 '국제현대미술살롱'을 전신으로 한다. 파리의 여러 갤러리들이 연합해 페어를 주관하고, 선정위원회의 엄격한 심사를 거친 200여 개의 갤러리만 선택되고 작품을 전시할 수 있다.

11월 : 쾰른아트페어, 독일

www.artcologne.com

독일의 소도시 쾰른에서 매년 열린다. 1967년 창설되었으며 세계에서 가장 오래된 역사를 자랑하는 아트페어이다.

12월 : 아트바젤 마이애미비치, 미국

www.artbasel.com/miami-beach

바젤아트페어조직위원회가 미국 시장을 겨냥하여 만든 신생 아트페어이다.

언제 어디서나 즐길 수 있는
온라인 미술 쇼핑

　인터넷기술이 발달하고 온라인 공간에서 거래가 활발히 이루어지면서 미술 시장 역시 다양한 변화를 맞이하고 있다. 인터넷기술의 발전은 미술 시장의 거래 형태뿐만 아니라 구성원들의 전통적인 역할까지 변화를 이끌어내면서 온라인 미술 시장의 빠른 성장을 견인하고 있다.

　온라인 미술 시장은 크게 '온라인 경매 시장'과 '온라인 매매 시장'으로 나뉜다. 온라인 경매의 경우 기존 오프라인 경매회사가 새로운 컬렉터를 유입시키기 위해 온라인 영역으로 적극적으로 진출하고 있다. 온라인 미술품 매매의 경우에는 스타트업이 잇달아 진

출해 미술 시장의 흥미진진한 미래를 열어 보이고 있다. 앞으로가 더욱 기대되는 미술 작품 온라인 플랫폼에 대해 알아보자.

새로운 미술 시장으로 급부상하는 온라인 플랫폼

유럽순수예술재단(The European Fine Art Fair, TEFAF)의 '2018 아트마켓 리포트Art Market Report 2018'에 따르면, 2017년 온라인 미술 시장의 규모는 약 6조 원으로 약 66조 원인 세계 미술 시장의 약 9퍼센트에 해당하는 규모인데, 그 성장세가 가파른 상승 곡선을 그리고 있다. 특히 온라인 경매 시장은 젊은 중산층이 주도하고 있다. 10만 달러 이하의 상대적으로 저렴한 예술품 판매에 주력하는 온라인 경매업체 '패들에이트(Paddle8)' 웹사이트 방문자의 약 39퍼센트는 18~34세의 젊은 층이라고 한다. 또한 아트딜러들이 이용하는 온라인 플랫폼은 아트넷(Artnet), 퍼스트딥스(1stdibs), 아트시(Artsy), 이베이(eBay) 등이고, 이 중 가장 즐겨 이용하는 플랫폼은 경매 사이트를 제외하고 아트넷이 1위, 아트시가 2위이다.

프린스턴대학에서 컴퓨터공학을 전공하던 20대 청년 카터 클리블랜드(Carter Cleveland)는 2009년 '아트시(artsy.net)'를 설립했다. 아트시는 현대미술에 대한 방대한 정보를 구축하고 있어 '미술계의 구글'로 불린다. 투자의 귀재로 불리는 피터 틸(Peter Thiel), 트위터 창업자인 잭 도시(Jack Dorsey), 구글 전 회장인 에릭 슈미트

아트시 홈페이지를 통해 신진 작가의 작품을 직접 구매할 수도 있다.

(Eric Emerson Schmidt)가 모두 아트시의 투자자들이다. 피터 틸은 2011년 11월에 다른 투자자들과 함께 아트시에 600만 달러를 투자했고, 잭 도시와 에릭 슈미트 등은 2010년 11월에 125만 달러를 투자했다. 2009년 설립된 아트시는 지금까지 30여 곳의 투자자들로부터 총 6,000만 달러의 투자를 받았다.

온라인으로 예술 정보를 제공해오던 아트시는 2018년부터 온라인 경매 플랫폼을 시작했고, 주로 10만 달러 이하의 예술품을 판매

하는 대표적인 온라인 미술 판매업체로 자리 잡았다는 평가를 받고 있다.

'패들에이트(paddle8.com)'는 세계에서 가장 부유한 화가인 데미언 허스트가 투자한 온라인 경매 플랫폼이다. 데미언 허스트 외에 세계 최고 갤러리 소유주들과 다른 투자자들이 2017년 10월 패들에이트에 3,400만 달러를 투자했다. 2011년 뉴욕에서 설립된 패들에이트는 지금까지 약 5,000만 달러의 투자를 유치한 것으로 알려졌다. 패들에이트에 투자한 갤러리 소유주 중에는 영국 화이트큐브갤러리 소유주 제이 조플링(Jay Jopling)과 뉴욕의 데이비드츠비르너갤러리 소유주이자 아트딜러인 데이비드 츠비르너(David Zwirner)가 포함되어 있다.

패들에이트는 현대미술 작품에 초점을 맞춰 신진 작가의 작품을 홍보하고 경매에 부치는 방식으로 운영된다. 패들에이트는 미국의 가고시안갤러리를 비롯해 200개가 넘는 세계 최고 갤러리와의 파트너십으로도 유명하다.

온라인 예술품 거래 시장 규모가 갈수록 커지자, 글로벌 IT 기업들도 온라인 예술품 경매 서비스에 뛰어들고 있다. 미국 온라인 유통업체 아마존은 최근 미국 내 갤러리 150여 곳과 협약을 맺고 '파인아트앳아마존(Fine Art at Amazon)'이란 이름으로 미술품 판매에 뛰어들어 온라인 경매 시장 붐을 조성하고 있다.

오프라인 경매 시장을 선도하고 있는 크리스티와 소더비도 2014년부터 온라인 경매 사업에 집중하고 있다. 전통적인 경매 시장이

전 세계로 규모를 확장하고 신규 고객을 찾는 데에도 인터넷기술의 발전이 큰 역할을 하고 있다. 2017년 크리스티는 신규 구매자의 80퍼센트가 온라인을 통해 유입되었고, 총매출의 27퍼센트를 온라인을 통해 벌어들였다고 발표했다. 온라인 판매를 위해 파트너십을 맺는 경우도 있다. 소더비는 이베이와 함께 실시간으로 경매에 참여할 수 있는 '스트리밍 경매'를 시작했고, 아트시와 협력하여 온라인 경매를 개최하기도 했다.

앞서 말했듯이 한국 양대 경매회사인 서울옥션과 케이옥션 역시 온라인 경매를 적극적으로 활용하고 있다. 온라인 경매를 통해 벌어들이는 수익은 전체의 10퍼센트가 채 안 되지만 그 성장 속도는 놀라울 정도로 빠르다. 온라인 미술 시장의 성장을 통해 한국 미술 시장의 새로운 도약을 기대해볼 수 있으리란 전망이 우세하다. 온라인과 미술 시장이 결합되어 새로운 시장이 형성된다면 젊은 세대의 시장 진입을 용이하게 할 수 있고, 그들에게 미술품 소비라는 새로운 트렌드를 만들 수도 있을 것이다. 한국에서도 오픈갤러리(opengallery.co.kr), 프린트베이커리(printbakery.com), 위아트(wart.co.kr) 등 온라인 미술품 매매 및 렌털 플랫폼이 생겨났다.

인터넷기술의 발전은 미술관에서만 관람할 수 있었던 그림을 집에서도 실감나게 감상할 수 있도록 만들었다. 이제 더 나아가 미술 소비자가 더 편하게 그림을 사고파는 온라인 마켓이 형성된다면 미술 시장의 규모가 더욱 커질 가능성은 무궁무진하다.

미술 온라인 플랫폼이 블록체인을 만나다

온라인 플랫폼에서 미술품을 구입할 때 가장 큰 한계는 작품의 실물을 육안으로 확인할 수 없다는 점이다. 대부분의 미술 구매 사이트들은 쇼룸을 운영하고 있지 않거나 국경 너머에 있는 경우가 많기 때문이다. 또한 경우에 따라 환불 규정을 두기는 하지만 배송비 문제로 인해 그마저도 활용하기에 모호한 경우가 많다. 만일 기술이 발전하여 온라인으로 그림을 보는 것이 전시장에서 실제로 보는 것과 차이가 없어진다면 온라인 미술 시장은 그 편리성 덕분에 더욱 커질 것이다. 그런 의미에서 온라인에서 가상 전시 공간인 'D-Empty space(demptyspace.com)'를 제공하는 스타트업인 DIFT 역시 주목할만하다.

또한 인터넷기술에 새로운 기술이 결합하여 온라인 미술 시장의 새로운 영역을 개척하고 있는데, 바로 블록체인 기술을 활용해 미술품 분할 소유가 가능하도록 만든 플랫폼들의 출연이다. 대표적인 플랫폼으로 아트투게더(weshareart.com)와 프로라타(prorataart.com)가 있다. 아트투게더는 '피카소를 만 원에 사는 유일한 방법' 등의 광고로 주목을 받았는데 미술 작품의 지분을 만 원 단위로 분할하여 구매하고 그 내역을 블록체인 기술을 활용하여 관리한다. 매각 여부를 블록체인 투표로 결정하여 의사결정의 투명성을 높였다는 평가를 받는다.

프로라타는 2018년 5월에 설립되었고 '비례하여 나눈다'는 뜻처

럼 미술 작품의 분할소유권을 발행하고 그 소유권자들의 자유로운 거래 시스템을 구축하고 있다. 즉 주식을 사고팔 듯 프로라타 플랫폼 내에서 미술품 분할소유권이 거래되면서 수수료를 가져가는 방식이다. 작품에 대한 소유권 이동과 거래 증명에 필요한 모든 데이터는 공개형 블록체인에 기록되어 소유권 관련 분쟁 및 거래 내용 자체에 대한 정보 왜곡이 불가능하다.

이렇게 온라인 미술 시장은 젊은 층을 미술 시장으로 새롭게 유입시키는 통로로 활용되고 있으며 기존과 완전히 다른 새로운 방식의 거래를 기술로 가능하게 함으로써 미술 시장을 더욱 다채롭게 하고 있다.

미술 작품 판매로
고수익을 잡자

미술 작품은 생각보다 튼튼하고
액자를 제작한다면 오랫동안 안전하게 보관할 수 있다.
젊었을 때 구매한 신진 작가의 미술 작품이
노후에는 든든한 은퇴 자금이 될 수 있다.

미술품을 보관하는 참 쉬운 방법

　보통 그림 작품의 '시트(바닥)'는 캔버스, 종이 혹은 비단(동양화) 인 경우가 많다. 종이는 습기, 직사광선, 각종 화학 성분, 곰팡이, 곤충 등에 의해 쉽게 손상된다. 컬렉터들이 유화를 선호하는 이유는 유화 특유의 고급스러움이나 마티에르(두터운 질감) 때문이기도 하지만, 종이 위에 그려진 그림보다 캔버스 위에 그려진 유화가 보관이 용이하다는 점도 있다.

　컬렉터로서 전문 화실 수준의 '보관 창고'를 설치하는 것은 현실적으로 어렵지만, 그림 작품을 보관하는 최적의 방법을 참고할 수는 있다. 작가들은 작품을 '무산성 상자'에 수평으로 넣어 환기가

잘되고 어두운 곳에 두는 것이 좋다고 조언한다. 미술관 역시 같은 방법을 활용하고 있다. 만약 컬렉팅한 작품의 수가 너무 많아 보관하기가 벅차다면 전문 창고를 빌릴 수도 있는데, 서울옥션과 케이옥션 모두 작품 창고를 대여해준다.

그림에 어울리는 액자 제작하기

가장 현실적인 최고의 작품 보관법은 '액자'를 잘하는 것이다. 액자는 장식적인 역할도 하지만, 빛과 습기, 대기오염, 해충으로부터 원본을 보호해주는 가장 중요한 장치이기도 하다. 햇빛(직사광선)은 말할 것도 없고, 형광등 역시 작품을 손상시킨다. 빛은 순수한 섬유소를 백색으로 표백시키는 작용을 하고 목질화된 섬유는 황갈색으로 변색된다. 또한 염료를 퇴색·갈화·변색시키는데, 이렇게 되면 전문가도 복원이 불가능하다. 따라서 작품은 형광등이 아닌 백열등 아래, 창문을 마주하지 않는 곳에 전시하여 최대한 빛으로부터 보호하는 것이 좋다.

만약 작품의 특성상 두꺼운 마티에르를 눈으로 보고 느껴야 한다면 액자를 하지 않되 빛이 들어오지 않는 공간에 비치해야 한다. 그런 경우가 아니라면 작품을 받았을 때 바로 액자를 해두는 것이 좋다. 요즘은 자외선 차단이 되는 기능을 가진 아크릴, 빛 반사를 최소화하여 작품 감상을 도와주는 저반사 가공 아크릴 등 액자 종류

가 다양하다. 이런 아크릴로 액자를 하려면 상당한 비용을 지출해야 하지만 그 작품을 소장하기 위해 들인 시간과 노력을 생각한다면 기꺼이 부담할 만한 가치가 있다.

액자를 하는 경우 어떤 재질, 형태, 컬러로 할지 행복한 고민에 빠지기도 한다. 일단 액자를 만들면 다시 바꾸는 경우는 거의 없으므로 신중하게 선택하되 즐거운 마음으로 골라보자.

액자는 반드시 '전문 표구사'에 맡기는 것이 좋다. 작가들이 자주 가는 표구사나 경매회사가 애용하는 표구사도 좋다. 시트와 매트를 고정할 수도 있고, 시트와 매트를 분리할 수도 있지만 어쨌든 테이프로 하게 된다. 테이프는 액자를 분해하지 않는 이상 볼 수가 없는데 테이프 질이 나쁠 경우 작품에 영향을 주어 돌이킬 수 없다. 매트 역시 작품에 직접 닿기 때문에 중요한데, 중성지 매트가 아니더라도 전용 매트를 사용해달라고 요청해야 한다.

또 그림에 어울리는 재질이나 컬러의 액자를 고르는 것도 중요한데, 단골 표구사로부터 들은 몇 가지 조언을 소개한다. 화려하고 서정적인 느낌의 그림일수록 그런 분위기를 눌러주는 어두운 컬러나 몰딩이 깊은 액자가 적합하다. 따뜻한 색조의 그림에는 자연색의 액자가, 차가운 색조의 그림에는 은색 또는 백색 액자가 잘 어울린다. 하지만 액자의 선택 역시 어디까지나 소장자의 몫이므로 자신의 안목을 믿고 결정하면 된다.

액자의 컬러나 모양보다 더 중요한 것이 있다. 판화 제품의 경우 가끔 표구사가 멋대로 여백을 자르는 경우가 있다고 하는데 그렇

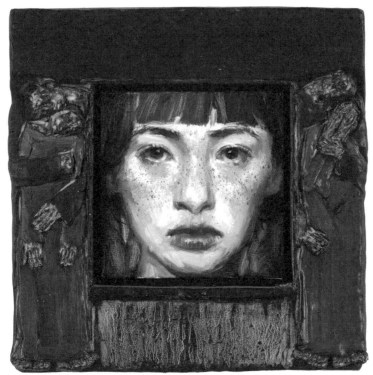

감성빈, 〈얼굴〉, 2015 | 대부분의 작품에 프레임까지 손수 제작하는 작가의 작품으로, 프레임과 작품이 합쳐져서 하나의 오브제가 된다.

게 하지 않도록 신신당부를 해야 한다. 판화의 보증서라고 할 수 있는 작가의 서명 부분과 에디션 넘버가 잘려나갈 수 있기 때문이다. 그리고 잘 표구된 액자라 하더라도 10년 단위로 액자를 열어 작품을 확인하는 작업이 필요하고, 그때 유리 안쪽 면까지 닦아주는 것이 좋다고 한다.

작품을 보관하는 최적의 환경 유지하기

빛과 함께 작품 손상 원인 1, 2위를 다투는 것이 '습도'이다. 그림을 보관하는 장소의 습도는 45~65퍼센트가 적당한데, 벽면에서 물기가 올라올 수 있으므로 이런 점도 꼼꼼히 체크해야 한다. 모든 종이나 비단은 물을 흡수하는 성질이 있고 물을 흡수할수록 팽창한다. 팽창과 수축이 계속되면 시트 위에 얹힌 작품의 표면이 변질될 수밖에 없다. 또 습기가 70퍼센트 이상인 곳에서는 곰팡이가 생기기 쉬우므로 주의해야 한다. 습도가 높은 것도 문제가 될 수 있지만 너무 건조해도 작품에 균열이 생길 수 있으므로 적당한 습도를 유지하는 것이 중요하다.

지하실이나 공기가 통하지 않는 방, 붙박이장에 그림을 장기간 보관해서는 안 된다. 액자를 할 때 유리나 아크릴이 그림과 직접 맞닿게 되기도 하는데 표면 온도 변화에 따라 습도가 변하므로 작품이 손상될 가능성이 커진다. 작품과 유리나 아크릴 사이에 최소한의 공간은 두고 액자를 해달라고 요청해야 한다. 전문 표구사라면 다 아는 사실이겠지만, 한 번 더 확인해서 나쁠 것은 없다.

요즘처럼 심각한 대기오염도 조심해야 한다. 대기 속 화학물질은 갈색 얼룩을 만들고 작품을 부식시킨다. 이산화탄소는 종이에 흡수되어 화학 반응을 일으키고 그 부산물은 강한 산성으로 종이에 남아 갈색 얼룩을 만드는데, 매트를 정확히 대지 않아 작품 일부가 공기에 노출된 경우 쉽게 발견된다. 우선은 액자를 잘해야 하고, 만약

액자를 할 수 없는 그림이라면 보관 장소에 공기청정기를 설치하는 방법도 있다.

'온도'는 15~20도로 안정되게 유지하는 것이 좋다고 한다. 국내 최고의 컬렉터 중 한 명으로 꼽히는 어느 미술관 관장님은 1년 내내 집의 온도를 일정하게 맞춘다. 그래서 겨울에 방문했을 때는 다소 춥게 느껴졌던 기억이 있다. 작품을 위한 최상의 온도를 유지하느라 겨울에도 거실에서는 외투를 입고 생활하는 모습을 보며 컬렉터로서 작품을 사랑하는 마음이 대단하다는 걸 느낄 수 있었다.

마지막으로 '해충'이 있다. 고미술 작품들 가운데 좀벌레가 먹은 작품을 종종 발견하는데, 뒤늦게 알게 되는 경우가 많다. 좀벌레가 있는 듯한 징후가 보이면 반드시 전문업체에 맡겨 훈증 처리를 해야 한다.

그림의 보관 및 보존을 위한 가장 효율적인 방법은 결국 그림과 공간에 맞는 제대로 된 액자를 하는 것이다. 액자는 작품을 보호할 뿐만 아니라, 그림의 분위기에 영향을 미치며 공간과 조화시키는 역할도 한다. 컬렉터로서 주관적인 의견이지만, 액자가 그림 가격에도 어느 정도는 영향을 미치는 것 같다. 표구사에 가면 모서리 견본과 매트 색상, 완성된 샘플 액자 등 다양하게 비치되어 있으니 작품을 고를 때처럼 신나게 액자 제작에 참여해보자.

아트테크로 최고 수익을 남기는 법

미술품의 수익률이 정해지는 것은 결국 '되팔 때'이다. 그렇다면 소장하고 있는 작품을 언제 팔아야 최고의 수익률을 얻을 수 있을까. 앞에서도 말했듯이, 미술품을 사야 하는 적기는 미술 시장의 호황기가 아닌 불황기이다. 불황기에는 본래의 작품 가격보다 낮은 가격에 거래되는 경우가 많기 때문이다. 반대로 미술품을 파는 적기는 미술 시장의 호황기이다. 호황기에는 거래가 활발해지면서 작품 품귀 현상과 더불어 가격이 상승하기 때문이다. 만약 투자용이 아닌 장식용 작품을 많이 가지고 있다면 미술 호황기에 최대한 빨리 처분할 것을 추천한다. 불황기에는 장식용 작품은 잘 안 팔리거

나 헐값에 팔릴 것이기 때문이다.

문제는 이러한 원칙을 알고 있어도 실전에선 시장의 흐름과 거꾸로 가는 것이 쉽지만은 않다는 점이다. 시장에서 매수가 늘어나면 왠지 나도 사야 할 것 같고, 매도가 늘어나면 덩달아 팔고 싶은 것이 일반적인 사람들의 심리이다. 그래서 투자의 고수들은 "투자에서는 심리 게임에서 이기는 사람이 최후의 승자가 된다"라고 말하기도 한다. 성공적인 아트테크를 하고자 한다면 역시 시장과는 반대로 행동해야 한다. 많은 사람들이 작품을 팔려고 하는 불황기에 좋은 작품을 사들이고, 너도나도 작품을 사들이려고 하는 호황기에 소장하고 있던 작품을 내놓는 것이다.

갤러리에 미술품 되팔기

미술 경매회사에 사람들이 넘쳐날 정도로 많이 오고 가고, 경매 낙찰률이 좋고, 낙찰가가 연신 최고가를 경신한다면, 이는 '작품을 팔아도 되는 매도 타이밍'을 알려주는 시장의 시그널로 봐도 좋다. TV나 신문, 잡지 등의 매체에서 미술 투자와 관련된 이슈들을 적극적으로 다루면서 각종 기사를 쏟아낸다면 이는 시장이 과열되었다는 방증으로 이해하면 된다. 이때도 매도 시점이다. 잘 알고 지내던 갤러리에 작품 구매 의사를 타진했는데 홀드가 불가능하다고 하거나, 이미 팔렸다고 한다면 역시 작품을 팔기에 좋은 시기라고 봐도

좋다. 이렇게 미술품을 되파는 적기를 파악하기 위해서는 시장의 흐름을 꾸준히 파악하려는 노력이 필요하다.

소장하고 있는 미술 작품을 처분하기로 마음먹었다면 우선 작품을 구입한 갤러리에 매도를 요청하거나 경매회사에 위탁하는 방법이 가장 일반적이다. 갤러리에서 작품을 구입할 때부터 재판매를 약속하는 것 또한 방법이 된다. 갤러리와 미리 '원금보전약정'을 한 경우라면 급매로 내놓기 편하다. 갤러리도 원금만을 약정한 상태라 새로운 구매자와 가격 흥정을 할 때 기존 컬렉터에게 많은 이윤을 남겨줘야 한다는 부담감을 덜 수 있기 때문이다. 한 가지 관례로 알아두어야 할 것은 갤러리에서 구입한 작품을 동일한 갤러리를 통해 되팔 때는 갤러리 수수료를 부담하지 않아도 된다는 점이다.

다양한 작품을 아트페어에서 판매하는 갤러리라면 자신이 팔고자 하는 작품을 아트페어에 들고 나가달라고 부탁할 수도 있다. 갤러리에 작품을 보관하고 다른 작품과 교환하기도 하는데 현금화가 되지는 않지만 돈을 주고받는 과정 없이 다른 작품을 소장할 수 있다는 점에서 편리하다.

경매회사에 판매 위탁하기

경매회사를 통해 팔고 싶다면, 먼저 소장하고 있는 작품의 크기, 재질, 제작연도, 소장 경위, 사진 등을 경매회사에 이메일로 보내

위탁 문의를 한다. 간혹 사전에 문의도 하지 않고 작품만 달랑 들고 직접 방문하는 사람들이 있는데, 경매회사에서는 정해진 절차에 따르지 않으면 위탁 판매를 맡아주지 않는다. 위탁 문의를 하면 경매회사에서 전문가의 서면 심의 및 내부 감정을 거친 후에 경매 출품에 문제가 없을 경우 정식으로 접수를 해준다. 그 후 '위탁계약서'를 작성하고 '내정가'를 합의하여 결정한다. 내정가에 대한 합의가 이루어지지 않으면 경매 출품은 취소된다.

경매에 출품된 작품은 '프리뷰' 동안 경매회사 전시장에 전시되고, 낙찰되어 낙찰대금이 입금되면 낙찰가의 10퍼센트에 해당하는 판매수수료를 공제한 나머지 금액을 입금받는다. 만약 위탁한 작품이 경매에서 '유찰'되었다면 위탁자가 작품을 회수해야 한다.

나 역시 2015년도에 자연의 풍경을 묘사하면서도 한국적 추상을 이룩했다고 평가받는 한국 원로 작가의 20호 사이즈 작품을 경매회사를 통해 낙찰받은 적이 있다. 2018년경 동일 작가의 더 큰 사이즈 작품 매수를 추진하면서 2015년도에 낙찰받은 그림을 동일한 경매회사에 출품했는데 예상가를 훌쩍 뛰어넘는 가격에 낙찰되었다. 경매회사에 위탁하여 작품을 되팔 때 가장 큰 장점은 후속 처리 및 절차를 모두 경매회사가 알아서 해준다는 편리함이다.

만일 낙찰받은 지 얼마 안 된 작품이라면 최소 2~3년은 더 소장했다가 되파는 것을 추천한다. 그래야 더 높은 수익을 남길 수 있다. 또 한국에서 인지도가 전혀 없는 해외 작가의 작품은 경매에 출품해도 응찰하는 사람들이 거의 없을 가능성이 있으므로, 이런 경

우는 경매가 아니라 갤러리의 문을 두드려야 한다.

대부분 옥션에서는 그 옥션을 통해 낙찰받은 그림이나 조각 등 작품에 대해서는 무조건 다시 출품을 할 수 있게 해준다. 낙찰자가 안정감을 느끼고, 경매를 더욱 적극적으로 활용하게 된다는 점에서 현명한 운용 방식이 아닌가 한다.

온라인 플랫폼에서 작품 되팔기

갤러리와 경매 외에 미술품을 되팔 수 있는 또 다른 플랫폼이 있는데, 바로 최근 몇 년간 핫하게 떠오르고 있는 온라인 매매 사이트들이다. 앞에서 그림을 구입하는 방법 중 하나로 온라인 플랫폼을 소개했는데, 그림을 되팔 때도 온라인 플랫폼을 이용해볼 필요가 있다. 가령 패들에이트와 같은 사이트는 신흥 컬렉터 그룹의 작품 매매가 활발하게 이루어지고 있어서 한 번쯤 방문해볼 것을 추천한다. 패들에이트에 그림을 팔고자 한다면 우선 회원 가입을 하고 'SELL'이라는 섹션에 들어가 안내에 따라 판매를 진행하면 된다. 먼저 작품의 판매자가 작가인지 소장자인지 체크하고, 플랫폼이 요구하는 작품에 대한 정보들을 입력하고, 작품 이미지도 업로드해야 한다. 그다음 원하는 가격을 직접 입력한 뒤에 구매자가 나타나기를 기다리면 된다. 작품이 팔리면 배송은 소장자가 직접 해야 하고, 대금은 패들에이트를 통해서 받게 되어 있다. 이러한 온라인 플랫

폼은 자신이 소장한 작품을 세계 미술 시장의 컬렉터들에게도 소개할 수 있다는 점이 매력적이다.

많은 컬렉터들이 작품을 파는 것에 익숙하지 않아서 어려움을 겪는 모습을 자주 보았다. 자신의 마음에 드는 작품을 어렵게 구해서 소장하고 있는데 이걸 되팔아야 한다니 썩 내키지 않을 것이다. 이런 심리적 이유 외에 미술 시장에 '판매자 시장(seller's market)'이 활성화되어 있지 않은 것도 하나의 요인으로 작용한다. 하지만 작품이 좋으면 다양한 경로를 통해 좋은 가격에 팔리게 되어 있다. 갤러리를 통하든 경매회사에 출품하든, 혹은 온라인 플랫폼을 통해 판매를 하든 그렇게 사고팔고를 반복하다 보면 어느새 미술 시장의 '인사이더(insider)'가 되어 있는 자신을 발견하게 될 것이다.

미술 투자는 장기 투자로 접근하라

작품을 당장 사고 싶다는 마음이 들 때 나는 항상 슈퍼컬렉터인 엘리 브로드(Eli Broad)의 말을 떠올린다. "성급하게 구매하지 마라. 시간을 투자해야 좋은 컬렉션을 가질 수 있다."

옷을 살 때 후회하지 않는 유일한 방법은 100퍼센트 마음에 드는 옷이 나타날 때까지 절대 사지 않는 것이다. 가격이 싸다고 대충 산 옷은 옷장만 차지할 뿐 골칫거리가 된다. 디자인, 소재, 색감, 디테일까지 심사숙고해서 고른 옷은 평생 내 옷장을 지킬 뿐만 아니라

중요한 자리가 있을 때마다 든든한 지원군이 된다.

미술품도 결국 마찬가지이다. 작가에 대해 공부하고, 전문가에게 계속 묻고, 또 스스로에게 "왜 이 작품이어야 하는지" 물어보는 검증의 과정을 신중히 거친 후에 구매해야 후회가 없다. 당연한 말을 한다고 생각하겠지만, 실제로 많은 컬렉터들이 즉흥적으로 작품을 샀다가 작품이 집에 걸리는 순간 후회하는 경험을 한두 번씩은 꼭 한다. 물론 나도 그런 경험이 있다.

미술품은 일반적으로 아주 천천히 판매되는 상품이다. 그러니 시간을 두고 선택해도 된다. 최소 10년은 나와 함께 '살' 작품, 나에게 영감을 주는 작품, 내 마음에 쏙 드는 작품만을 수집해야 한다. 그렇게 신중하게 선택하는 과정에서 얻게 되는 것은 '예민한 안목'이다. 딱 봐도 작가의 수준과 그 경지를 알 수 있는 안목 말이다. 그냥 내키는 대로 수십, 수백 점의 작품을 사고 돈을 많이 썼다고 해서 결코 고급스러운 안목이 생기지는 않는다. 하지만 모든 조사가 끝나고 결심이 섰다면 지체하지 말고 바로 사야 한다. 작가의 다음 번 개인전에서는 더 비싼 값에 작품이 판매될 가능성이 크기 때문이다.

미술 시장의 '거래 비용(transaction cost)'은 매우 크다. 거래할 때마다 수수료가 발생하고 배송비, 보험료 등 부대비용도 높은 편이다. 거래 비용이 높은 시장에서 단기 투자로 돈을 벌 가능성은 매우 희박하다. 결국 아트테크의 핵심은 '장기 투자'인 셈이다. 장기 투자를 위해서는 신중한 선택이 필수이다. 100퍼센트 마음에 드는

작품도 질리는 순간이 오기 마련인데 그렇지 않은 작품은 손해를 보고서라도 팔고 싶어진다. 매일 보는 그림인데 내 마음에 부대낀다면 장기간 소장하기 어렵지 않겠는가.

미술 시장은 다른 시장보다 경기에 민감하다. 단기 투자가 성공하는 때는 정말 미술 시장이 호황일 때, 그러니까 '자고 나면 그림 값이 올라 있는' 그런 때에나 가능하다. 하지만 그 호황은 3년을 못 갈 때가 많다. 장기 투자를 해야만 돈을 벌 수 있다는 것을 명심해야 한다.

존 휘트니(John Whitney) 부부가 1950년에 6만 달러를 주고 산 피카소의 〈파이프를 든 소년〉은 54년 후인 2004년에 1억 410만 달러에 낙찰되었다. 만약 투자 가치가 충분한 그림인데 단순히 싫증이 나거나 혹은 불안해서 팔고 싶은 마음이 들 때는 이 이야기를 떠올려보기 바란다.

만일 신진 작가의 작품을 구매했다면 최소 10년, 평균 20년 정도는 지난 후에 되팔 것을 추천하고 싶다. 신진 작가의 경우에는 시장이 형성되려면 어느 정도의 시간이 필요하기 때문에 그쯤 지나야 성공적인 투자인지 실패한 투자인지 판가름이 나기도 한다. 단기간에 되팔아야 한다면 투자 수익률 측면에서 별 소득이 없을 수 있다는 걸 각오해야 한다.

중견 작가의 작품은 이미 시장이 형성되어 있기 때문에 급히 자금이 필요한 경우나 그림을 소장하는 것이 지루해졌을 때 팔아도 된다. 그래도 최소 5~10년 정도는 소장하고 있어야 그림 가격이 상

승해 있을 확률이 높아진다. 소장하는 동안 그 작가의 작품 활동과 작품의 변화를 눈여겨보는 것도 매우 흥미로울 것이다.

미술 작품이 장기 투자에 적합한 것은 사실이지만 그렇다고 해서 단기간에는 절대 수익을 올릴 수 없는가 하면 그렇지는 않다. 3~5년 내에 되팔아서 꽤 괜찮은 수익률을 올릴 수 있는 작품들도 있다. 원로 작가의 1~3호 정도의 소품이나 글로벌 아티스트의 스몰 에디션 판화처럼 이미 모두가 우량주로 인정하는 작가의 엔트리급 작품, 즉 가장 가격대가 낮은 작품들이 그것이다. 하지만 이러한 작품들 역시 더 오래 소장할수록 더 높은 수익률을 얻을 수 있다.

그림 렌털과 교환으로 수익 창출하기

내가 소장한 그림 대여해주기

미술품이 훌륭한 대체투자 자산이라면 다른 자산들처럼 보유하고 있는 동안 수익이 나오지는 않을까. 부동산은 임대료가, 주식은 배당이 나오는 것처럼 말이다. 결론은 미술품도 소유하는 동안 대여를 통해 수익을 창출할 수 있고 미술품으로 담보대출을 받을 수도 있다.

사실 미술품 대여는 유서 깊은 갤러리에서는 새로운 비즈니스 모델이 아니다. 갤러리가 소장하고 있던 미술품을 호텔, 리조트, 골프장 등 그림이 필요한 곳에 빌려주고 그 비용을 받는다. 평균적으로 작품 가격의 10퍼센트 정도가 1년간의 대여 비용이라고 생각하면 된다. 법인으로서는 그림 구매 비용이 들지 않는다는 점, 작품 선택에 따른 부담감을 덜 수 있다는 점, 전문가가 큐레이션을 해준다는 점에서 이점이 있다.

개인 컬렉터 역시 소장하고 있던 그림을 전시회나 특별한 요청으로 빌려주기도 하는데 역시 대여료를 받을 수 있다. 대부분 박물관 전시를 위해서나 개인 회고전을 할 때 필요한 작품을 개인 컬렉터가 가지고 있는 경우로 전시 기획자가 연락을 해온다. 그런 경우 보험 비용 등은 전시를 주최하는 측에서 부담하고 공짜로 대여를 해주기도 한다. 대신 컬렉터로서는 내가 소장하고 있는 작품을 유수의 박물관과 갤러리에서 빌려 간다는 것 자체가 흥미롭고 기분 좋은 경험이 될 수 있다.

그 외에도 서울옥션, 케이옥션 등 경매회사에서는 미술품을 자산으로 인정해 담보대출을 해주는데 연 10~12퍼센트의 이자를 받고 빌려준다. 크리스티와 소더비 역시 미술품 담보대출 프로그램을 운영하고 있다.

작품 교환의 세계

작품을 되파는 것은 사실 컬렉터들에게 그리 흔히 있는 일은 아니다. 하나같이 자기 자식 같아서 도저히 그림을 팔 수가 없다는 컬렉터들이 많다. 아라리오갤러리의 대표이자 'Ci Kim'이라는 예명으로 작품 활동을 하는 작가이기도 한 김창일 회장의 인터뷰 기사를 본 적이 있다. 세계적인 슈퍼컬렉터로서 아르망(Arman, 1928~2005), 앤디 워홀, 데미언 허스트 등 동시대 유명 작가의 4,000여 점에 가까운 컬렉션을 소장하고 있는 그는 "한 번 산 작품은 절대 팔지 않는다"라는 원칙으로 컬렉팅을 한다고 한다. "나의 분신과 같은 작품을 판다는 것은 상상할 수 없는 일이다"라는 말에서 그가 소장하고 있는 작품들을 얼마나 아끼고 좋아하는지 느낄 수 있었다.

내가 알고 지내는 한 컬렉터는 100여 점의 작품을 소장하고 있는데, 4년에 한 번 정도 지겨워진 작품이 꼭 생겨서 그때마다 작품을 매도한다고 한다. 나는 아직까지 소장하고 있는 작품에 싫증이 난 적이 없고, 내 친구 같은 그림을 남의 품에 넘기고 싶지도 않아서 경매로 낙찰받은 작품을 다시 경매에 출품한 경우를 제외하고는 작품을 팔아본 적이 없다. 다만 어떤 작품을 살 때 대금을 지불하는 대신 소장하고 있던 다른 작품을 가져다준 적은 있는데, 이는 작품과 작품을 '교환'하는 거래를 한 셈이다. 물론 그 경우에는 같은 한 시리즈의 작품을 3점이나 소장하고 있었기에 미련 없이 교환할 수 있었다.

사실 작품 교환은 컬렉터 사이에서 그리 흔한 일은 아니다. 교환하고자 하는 두 그림의 가격이 일치하는 경우는 거의 없거니와, 괜히 거래를 했다가 찝찝한 일이 생겨 관계가 어색해질 수도 있다는 생각에 꺼리게 되는 것이다. 하지만 작품 교환은 새로운 안목을 키울 수 있는 기회가 될 뿐만 아니라 컬렉터 간에 서로의 취향을 존중한다는 의미 있는 스토리가 된다는 점에서 한 번쯤은 시도해볼 것을 권하고 싶다.

성공률 100퍼센트 컬렉터가 되려면

가치 있는 미술 작품을 찾는 것은 설레는 일이다.
단지 투자 가치만 있는 것이 아니라
소장의 즐거움도 주기 때문이다.
내 삶과 함께할 작품을 즐겁게 고르다 보면
높은 수익률 역시 자연스럽게 따라올 것이다.

'눈 명필'이 되는 방법

음악계에 '귀 명창'이라는 말이 있듯이, 미술계에서는 안목이 출중한 사람을 가리켜 '눈 명필'이라고 한다. 그림을 보는 안목이 높아도 투자에 관심이 없으면 아트테크를 잘하지 못할 수도 있다. 하지만 안목이 높지 않은 사람이 아트테크에 성공할 가능성은 그보다 더 높지 않다. 안목이 높은 사람일수록 높은 수익률을 보장하는 컬렉션을 소장할 수 있는 것이다.

나는 아트테크를 시작하고 여러 번 시행착오를 겪으면서 깨달은 것이 있다. 성공적인 아트테크를 위해서는 다름 아닌 스스로가 '뛰어난 안목을 가진 눈 명필'이 되어야 한다는 사실이다. 이를 위해

미술품을 많이 보고, 듣고, 느끼는 절대적인 수준의 경험이 중요하고, 이를 도와주는 '미술계 인사들과의 교류'가 반드시 필요하다.

초등학생 때 다닌 수학학원의 홍보용 서류봉투 앞면에 쓰여 있던 문구가 아직도 기억난다. "○○학원은 물고기를 잡아주는 것이 아니라 물고기를 잡는 방법을 가르칩니다." 아트테크도 마찬가지이다. 아트딜러에게 작품을 추천해달라고 부탁할 수도 있지만, 나에게 좋은 작품을 보는 안목, 즉 '물고기 잡는 능력'이 있다면 컬렉팅이 훨씬 재밌어지고 딜러들도 함부로 하지 못하는 컬렉터가 될 수 있다.

미술품 고르는 안목은 어떻게 키울 수 있을까

수준 높은 안목, 이른바 '감식안(鑑識眼)'이란 무엇일까? 나는 "남들과 같은 것을 보지만 그 대상의 아름다움에 대해서 더 많이 보는 것, 더 가치 있는 것을 구별해내는 능력"이라고 생각한다.

안목은 수치화할 수 없고 우열을 가리기가 어렵다. 하지만 위조품을 단박에 알아보는 감별사와 같은 눈을 가진 사람이 있는가 하면, 누가 봐도 안목이 별로라고 느낄 수밖에 없는 컬렉터들도 있다. 즉 안목의 수준을 수치화할 순 없더라도 분명 그 우열은 존재하는 것이다.

많은 사람들이 컬렉션에 따라 컬렉터의 수준과 안목이 드러난

다고 말한다. 나도 이에 동의한다. 다만 초보 컬렉터들은 구상적이고 화려한 작품을 사는 반면에, 컬렉팅을 오래 한 고수들은 추상적이고 미니멀한 작품을 사는 경향이 있다는 이야기에는 동의하기 어렵다. 선호하는 화풍은 안목의 높고 낮음에 따라 다른 것이 아니라 컬렉터의 성격과 놓여 있는 상황에 따라 다르다고 생각하기 때문이다.

컬렉터들은 다른 컬렉터의 컬렉션을 보면서 현재 그의 상황과 심리 상태 등을 짐작해보기도 한다. 따분하고 무료한 일상을 사는 사람들은 일단 눈으로 보는 것에서 화려함과 즐거움을 찾는다. 하여 조금 더 구상적이고 화려한 색감을 선호한다. 반면 격무에 시달리는 사람들은 일단 피곤하다. 그림에까지 시달리고 싶지 않은 것이다. 그래서 생각을 쉴 수 있게 해주는 추상적인 것, 여백이 있어 마음이 편한 미니멀리즘을 선호하게 된다.

그렇다면 성공하는 아트테크를 위해 필수적으로 가져야 하는 '훌륭한 안목'은 어떻게 키울 수 있을까. 혹자는 안목이란 타고나는 것이라고 말하기도 하지만, 나는 다른 능력들처럼 안목 역시 후천적인 노력에 의해 길러질 수 있다고 생각한다. 물론 안목을 키우기 위한 방법에 정답이 있는 것은 아니지만, 몇 가지 '작은 습관들'을 만드는 것이 안목을 키우는 연습이 될 수 있다.

우선 미술 작품을 최대한 많이 보기 위해서라도 모든 약속은 미술관, 갤러리 근처로 잡는 것을 원칙으로 하라. 감상할 때 이 작품이 최초로 시도한 것은 무엇인지 스스로 질문해보고 생각하고 관

찰해보라. 연령대가 비슷한 초보 컬렉터들과 미술 투자 클럽을 만들어 지속적으로 보고, 느끼며, 공부하는 것도 좋은 방법이다.

또는 '미술비평가'의 안목을 벤치마킹하는 것도 방법이다. '미술 평론'은 아트딜러의 '호객 행위'를 객관적으로 평가할 수 있는 좋은 길잡이가 된다. 모든 아트딜러가 그런 것은 아니지만 판매수수료를 위해 작품의 가치에 대해 과장하는 경우가 있다. 아트딜러의 입장에서는 많이 팔고, 비싸게 팔아야 많은 돈을 벌 수 있기 때문이다. 반면 컬렉터와 이해관계가 없는 미술비평가들은 균형 잡힌 평가와 의견을 내놓을 확률이 높기 때문에 그들의 평론에 귀를 기울이면 많은 도움을 받을 수 있다. 비평가들은 신문, 잡지 도록 등에 글을 싣기도 하고, 각종 SNS 등을 통해 컬렉터들과 직접 소통하기도 한다.

미술 시장의 규모가 커지고 세계화되면서 미술계가 평론가들의 비평에 더욱 민감해졌고, 그것을 이용하려는 쪽에서 비평가들을 자신들의 편으로 포섭하면서 비평가들의 공정성이 약해지기도 했다. 하지만 여전히 분명한 것은 전시회 도록에 실린 비평가들의 평론을 읽으면 그 작가를 더욱 잘 이해하게 되고 작가의 작품 세계에 더욱 빠져든다는 사실이다. 평론가가 나의 안목을 한 단계 '업그레이드'해주는 것이다. 의식적으로 비평가들의 글을 많이 읽고 그에 대해 생각해보는 자세가 단순한 감상의 수준을 넘어서는 심미안을 길러준다고 생각한다.

작품과 친해지는 시간을 투자하라

"세상에 공짜는 없다"라는 말이 있다. 미술에 대한 안목도 마찬가지여서 '훈련'이 필요하다. 컴퓨터 공학을 전공하고 인공지능 관련 회사를 운영하는 한 지인이 "안목을 대신하는 로봇이 개발되지 않을까?"라고 말한 적이 있는데, 과연 그럴까 싶은 의문이 들었다. 나는 "안목은 인간성의 응축이다"라는 말을 믿는 쪽이다. 그리고 미술 시장의 거대한 수요를 창출하는 것은 다름 아닌 안목의 중첩(重疊)에 있다고 생각한다. 이 안목의 중첩을 발견하려면 '시대를 읽는 혜안'이 바탕이 되지 않으면 안 된다. 상황이 이러하니 안목을 대신하는 로봇이 개발되길 기다리느니 내가 스스로 안목을 높이는 게 빠르지 않을까 싶다.

갤러리들이 몰려 있는 삼청동, 인사동, 청담동이나 논현동 주변에서 약속을 잡는 것도 좋고, 경매 프리뷰를 볼 수 있는 경매회사 주변에서 약속을 잡는 것도 좋다. 밥 먹고 영화 보고 차 마시는 시간 대신 전시를 관람하며 함께 미술을 공부하는 것이다. 전시에 관심 없는 친구를 만난다면 약속을 마치고 혼자 갤러리에 갈 수도 있다. 자꾸 보다 보면 어느새 작품이 내게 말을 걸고, 스스로 좋은 작가를 알아보는 때가 반드시 생긴다.

한국에도 아트 호텔이 늘어나고 있다. 가장 이슈가 됐던 곳은 인천 파라다이스시티호텔로, 데미언 허스트와 쿠사마 야요이, 그리고 인도 화가 수보드 굽타(Subodh Gupta, 1964~)와 같은 거장들의

작품으로 공간을 꾸몄다. 소장품이 100여 점이 넘고 전체 작품 가격으로 따지면 수백억 원대에 이른다. 다소 먼 거리였지만 친구들과 함께 그 호텔을 일부러 찾아간 적이 있는데, 거장의 그림들을 즐겁게 감상할 수 있었다. 제주도의 신라호텔도 추천할 만하다. 외국 작가뿐만 아니라 한국 작가의 다양한 컬렉션이 조화롭게 전시되어 있다. 신라호텔은 '작품 가이드 브로슈어'도 만들어두었는데 그 호텔에 묵지 않더라도 호텔 컨시어지에서 브로슈어를 받아 작품 감상을 할 수 있다.

해외여행을 갈 때도 단순한 휴식이 아닌 전시회 관람을 주목적으로 하는 코스를 선택해보면 어떨까. 여행지에 대한 인상이 새로워지고 훨씬 더 재충전이 될 것이다. 추천하는 여행지로는 메트로폴리탄뮤지엄, 뉴욕현대미술관, 구겐하임미술관, 프릭컬렉션(The Frick Collection) 등 미술관과 수많은 갤러리들이 밀집되어 있는 뉴욕이 있다. 그다음 뉴욕에서 상대적으로 가까운 워싱턴D.C나 보스턴으로 가면 내셔널갤러리, 보스턴뮤지엄, 하버드미술관, 이자벨가드너뮤지엄에서 작품을 볼 수 있다. 또 미국 서부에도 세계 유수의 미술관이 많다.

유럽 여행을 갈 때도 파리, 런던, 암스테르담, 베니스, 취리히 등 유럽의 도시마다 유명한 미술관, 숨겨진 미술관을 방문해보자. 가까운 일본, 홍콩, 싱가포르에도 정말 아름다운 건축물로 지어진 미술관들이 많다. 이국적인 먹거리, 아웃렛 쇼핑몰들도 모두 일상에서 벗어난 신선한 자유를 선사하겠지만, 외국에서 만나는 미술관의

작품들은 그 이상의 에너지를 선사해줄 것이다.

최소 한 달에 두 번 이상은 전시회나 미술관, 작품이 있는 공간으로 가서 시간을 보내라. 그렇게 조금씩 작품과 친해지면서 안목을 키우자. 그런 시간이 10년, 20년 쌓이다 보면 누구나 부러워하는 안목을 가질 수 있을 뿐만 아니라 시장이 주목하기 전에 블루칩 작가를 먼저 알아보는 선구자가 될 수도 있을 것이다.

안목을 키우는 작은 습관들

경매에서 최고가를 경신하는 대가들의 작품에는 누구도 시도하지 않은 최초의 스토리(철학적 주제), 최초의 기법, 최초의 소재 등이 등장하기 마련이다. 미술사적으로 '최초'를 이룩한 작가들의 작품은 매우 고가로서 주로 미술관에 소장된다. 그 작가가 어떠한 최초의 시도를 했는지 살펴보면 그 작가의 작품이 장차 '고가' 작품의 대열에 속하게 될지 짐작해볼 수 있을 것이다.

안목을 키우는 또 다른 좋은 방법은 경매 도록을 적극적으로 활용하는 것이다. 서울옥션과 케이옥션은 메인 경매의 응찰자를 위해 도록을 제작한다. 연간 20만 원의 가입비를 내면 도록을 집으로 배송해주는데 그 도록의 수준이 상당하다. 현재 컬렉터, 투자자들이 사고파는 중요 미술품의 최상급 도판이 수록되어 있다. 작품의 주제, 크기, 재료, 특징, 서명 여부, 상태, 그리고 프로비넌스 정보도 제

공하기 때문에 원로 작가들의 작품 세계와 그 변화를 추적하는 데에 많은 도움이 된다. 무엇보다 작품 시세를 파악하는 데에 매우 유용한 자료이다.

경매를 통해서도 '투자용 작품'을 발굴할 수 있는 안목을 키우기 위한 훈련을 할 수 있다. 보통 경매가 진행되고 나면 인터넷으로 낙찰가를 공개한다. 그때 내가 받은 도록에 실제 낙찰가를 적어두고, 추정가를 뛰어넘어 낙찰되는 작품이 있다면 그 이유를 분석해보자. 또 유명 작가의 그림인데도 유찰이 되는 경우가 있는데, 이런 케이스가 발생하면 경매 시작가가 너무 높은 것은 아니었는지, 그 작가의 특정 시기 작품이 인기가 없는 것은 아닌지를 살펴본다.

미술 시장의 경기는 사람마다 체감 온도가 다를 때가 많다. 하지만 경매 추정가보다 높은 금액에 낙찰되는 그림이 대부분이라면 호황기라고 봐도 무방하다. 만약 좋은 작품이 시작가에서 낙찰된다면 하락 국면이라고 보면 된다. 이렇게 2~3년 정도 미술 시장 경기와 가격 변동 흐름에 대해 파악하고 나면 작품 가격의 적정선을 파악하는 '감'이 생기게 되고, 이 작은 습관 하나로 작품 가격을 다루는 것에 매우 익숙해질 수 있다.

경매회사의 '프리뷰'에 가보는 것도 미술 공부에 많은 도움을 준다. 출품작에 대한 전문가의 설명을 직접 들을 수도 있고, 프리뷰에 나온 작품들을 살피면서 미술 시장 전체를 조망할 수 있는 관점도 발견할 수 있다. 무엇보다 개인전이나 회고전 등 전시회 계획이 없는 작가의 작품을 실제로 볼 수 있는 거의 유일한 기회라는 점에서

꼭 정기적으로 방문해볼 것을 추천한다.

아트페어에 가보면 한 작가의 작품을 여러 갤러리가 동시에 들고 나온 경우를 볼 수 있는데, 이는 그 작가가 미술 시장에서 많이 찾는 '인기 작가'라는 의미로 해석할 수 있다. 갤러리에서 추천하는 작가의 작품 가격을 작품 크기와 함께 기록해두자. 내년 아트페어에 가면 십중팔구 "작년에는, 재작년에는 이 작가의 작품이 얼마였을까?"하고 궁금해질 테니 말이다. 그렇게 나만의 '프라이스 리스트'를 만드는 것도 좋은 습관이다.

그 외《월간미술》,《아트나우》, 한국미술가평론가협회에서 발간하는 계간지《미술평단》, 김달진미술연구소에서 발간하는《서울아트가이드》등의 미술 잡지를 정기 구독하는 것도 아트테크를 하려는 사람에게 꼭 필요한 공부법이다. 어떤 잡지들은 국립현대미술관, 덕수궁미술관, 예술의전당, 서울시립미술관, 인사아트센터 등에서 무료로 배포하기도 하니 참조하기 바란다.

전시회 소식은 주로 공연전시 웹진《올댓아트》를 참조하는데, 보고 싶은 전시를 미리 결제하면 가격 할인도 되고 가끔 아트 상품을 선물로 주기도 하니 관심을 가져보기 바란다. 이런 작은 습관들이 모여 돈으로도 살 수 없는 '비범한 안목'이 만들어진다.

함께하면 더 즐거운 아트테크

안목만큼이나 중요한 것이 있는데, 바로 미술 시장의 '인맥'이다. 작가, 그리고 갤러리스트와의 교류는 안목을 키우는 데에도 중요할 뿐만 아니라 컬렉션 수준에도 직접적인 영향을 준다는 점에서 컬렉터라면 반드시 신경 써야 하는 부분이다.

세계적인 아트딜러이자 컬렉터인 론 데이비스는 "성공적인 컬렉팅은 '25·25·50 법칙'에 따라 결정된다"라고 말하는데 '25퍼센트의 지식, 25퍼센트의 기술, 50퍼센트의 인맥'이 그것이다. '지식'과 '기술'보다 '인맥'이 가장 중요하다고 말한 것이다. 그는 그중에서도 제일 중요한 것은 '좋은 갤러리'와의 교류라고 주장한다. 비단

그만의 주장이 아니다. 주부 컬렉터로 시작해 리안갤러리의 대표가 된 안혜령 대표도 인공갤러리의 황현욱 대표를 만나면서 그 당시 중견 작가였던 김환기, 이우환, 정상화, 김창렬(1929~) 등의 작품을 소장하게 되었고 결국에는 갤러리를 운영하게 되었다고 고백한다. 세계의 이목을 끌었던 컬렉터들이 좋은 갤러리와 지리적으로 가까운 곳에 살았던 것은 결코 우연이 아닌 것이다.

안목을 키우는 지름길, 작가와 교류하기

세계적인 컬렉터 조르주 샤르팡티에(Georges Charpentier)는 "작가를 만나는 것은 컬렉터들이 작품을 이해하는 가장 빠른 지름길이다. 작품을 사는 것은 곧 그 작가의 예술적 이념을 사는 것과 마찬가지이기 때문이다"라고 말했다.

컬렉터가 작가와 직접 이야기를 나누며 소통하는 것은 안목을 성장시킬 수 있는 좋은 방법이다. 개인전 오프닝에 작가가 오기도 하므로 시간을 내서 작가의 생각을 직접 들어보는 시간을 갖는 것은 어떨까. 작품을 통해 무엇을 말하고 싶은지, 그렇게 표현한 이유가 무엇인지, 어떤 식으로 작업을 하는지, 앞으로 예정된 전시나 프로젝트는 무엇인지 등을 파악할 수 있고, 작품에 대한 이해도가 한층 높아지면서 작품을 보는 눈이 달라지는 경험을 하게 될 것이다. 물론 전시 오프닝에 참석하면 다른 컬렉터들보다 먼저 작품을 보고

선점할 수 있는 이점도 있다.

원로 작가를 만날 경우 오랫동안 작품 활동을 하면서 겪은 드라마 같은 이야기를 들을 수도 있다. 한국의 미술계가 겪어온 부침들, 해외 유학 가서 경험한 세계 미술 시장, 세계적인 아티스트와 교류한 이야기 등등. 나는 여든이 넘은 나이에도 왕성하게 활동하고 있는 원로 작가가 갤러리에 계신다는 이야기를 듣고 운동복 차림으로 달려간 적이 있다. 집에 들러 옷 갈아입을 시간도 없이 달려간 것이다. 덕분에 작가와의 대화를 통해 '시대를 반영하는 미술'의 중요성을 처음으로 깨달았고, 나의 안목도 '시대성' 측면에서 더욱 깊어지는 계기가 되었다.

또 한 번은 신진 작가들의 단체전 뒤풀이에 간 적이 있다. 학교를 갓 졸업한 작가도 있었는데, 그 작가의 꿈은 전업 작가가 되는 것이라고 했다. 그 말에서 전업 작가로서 생계를 유지하는 것이 얼마나 어려운지 짐작이 되었다. 그 후로 나는 매년 신진 작가 작품을 하나씩은 사려고 한다. 투자라기보다는 응원과 지지의 의미가 더 크다. 나의 컬렉션이 그들에게는 힘이 되고 작품 활동을 지속하는 원동력이 되기 때문이다. 물론 먼 미래에는 그중에서 효자 작품이 나올 수 있지 않을까 기대하는 마음도 있다.

친분을 쌓은 작가가 있다면 아틀리에(작업실)에 직접 방문해보는 것을 추천한다. 예술을 하는 사람들은 감성적이고 규칙이 없을 것이라 예상하지만 성공한 작가들은 오히려 일반인들보다 자기관리에 더욱 철저하다. 친한 작가가 있다면 주목하고 있는 다른 작가가

있는지 물어보라. 작가 중에는 대단한 컬렉션을 가진 숨겨진 컬렉터가 많다. 예술가들이 소장하고 싶어 하는 작가, 예술가들에게 회자되는 작가는 컬렉터들도 관심을 기울여볼 가치가 있다.

작가들도 자신들의 작업이 대중들 혹은 미술 애호가들에게 어떻게 비칠지 궁금해한다. 그런 면에서 작가와 컬렉터의 소통은 서로 윈-윈(win-win)이 된다. 작가와 자주 소통하다 보면 작가를 더 잘 이해하게 되고 작품과도 더 잘 소통할 수 있게 된다. 그렇게 되면 '걸작'을 알아보는 안목도 자연스레 만들어진다.

좋은 갤러리는 컬렉터에게 최고의 자산이다

'좋은 갤러리'에 대한 기준은 다양하겠지만, 나는 뛰어난 안목을 바탕으로 작가를 발굴하고 관리하며, 의리와 신용으로 거래하는 갤러리를 좋은 갤러리라고 판단한다. 한국에는 500여 개의 갤러리가 있지만, 전속 작가 제도를 운용하고, 세계적인 아트페어에 지속해서 나가며, 신진 작가를 발굴하여 시장에 소개하려는 갤러리는 손에 꼽을 정도이다. 그런 갤러리를 통해 작가를 추천받고 작품을 구매해야 한다.

좋은 갤러리스트와의 교류는 '안목'을 한 단계 성장시키는 데에 결정적인 도움을 주기도 한다. 시간과 노력을 들여 작품을 보고, 모임을 통해 공부를 한다고 해도 비전문가로서는 한계가 있을 수밖

에 없다. 이미 훌륭한 안목을 가진 전문가의 적극적인 지지와 도움이 있다면 시행착오를 최소화하면서 성장할 수 있다. 길게는 몇 년이 걸려야 보이는 것들도 갤러리스트의 말 한마디 덕분에 깨우치기도 한다. 한 차원 더 높은 수준의 눈이 열리는 것이다.

"컬렉션의 출발은 좋은 갤러리를 만나는 것에 있다"라는 리안갤러리 안혜령 대표의 말처럼 좋은 갤러리와의 교류는 결국 '좋은 컬렉션'으로 이어진다. 다른 갤러리가 구하지 못하는 그림을 구해주기도 하고 그동안 쌓인 인맥과 내부 정보를 바탕으로 컬렉션의 실수를 줄여주고 질을 높여주는 것이다. "그림 장사는 사람 장사이고, 한 철 장사가 아니다"라는 말이 있듯이 갤러리는 고객 관리에 집중하고 정성을 들인다. 이렇게 쌓인 신뢰를 바탕으로 갤러리는 명성을 얻고, 한 번 쌓인 명성을 잃지 않기 위해 신용과 의리를 지킨다.

물론 좋은 갤러리에는 이미 최고의 컬렉터 그룹, 그러니까 우수고객들이 있다. 나와 같은 월급쟁이의 제한된 예산으로 그들의 집중적인 보살핌을 받는 것은 불가능에 가깝다. 하지만 갤러리스트들은 미술 애호가들을 좋아하게 마련이다. 꼭 갤러리 대표가 아니더라도 나와 연령대가 비슷한 갤러리 직원과 친해지면 좋다. 그들과도 얼마든지 작가, 작품에 대한 정보를 주고받을 수 있다. 그들이 나중에 부관장이 되거나 새로운 갤러리의 관장이 되기도 한다. 나는 갤러리스트들을 만날 때는 항상 맛있는 음식이나 따뜻한 커피를 산다. 그들의 노고에 비할 바는 아니지만 고마움을 표시하고 싶어서다. 그렇게 그들과 교류하면서 유대 관계를 쌓아 원하는 작품

을 구해달라고 부탁하기도 하고 작품을 사려고 할 때 조언을 구하기도 한다.

그렇다고 하나의 갤러리와만 거래해야 한다는 뜻은 아니다. 내가 관심 있는 작가와 가장 가까운 갤러리와 거래하면 된다. 다른 갤러리의 갤러리스트에게 그 작품에 관해 물어봐도 된다. 기분 상하지 않을까 걱정할 필요는 없다. 오히려 진심으로 조언을 해준다. 조언을 구한다는 것은 내가 그만큼 그를 신뢰한다는 말이기 때문이다. 갤러리스트와의 교류는 컬렉터에게 최고의 자산이다.

나만의 '곰 가죽 클럽' 만들기

서로 상부상조를 하려는 목적으로 모인 한국의 전통적인 모임 문화 계(契). 그런데 프랑스에 '미술계(契)'의 시초와 같은 전설적인 모임이 있다. 그 이름도 신기한 '곰 가죽 클럽'이다. 그 이름은 '무모한 모험은 하지 말자'라는 교훈을 전하는 우화에서 따왔는데 우화 속 두 친구는 모피상에게 곰 가죽 값을 미리 받고 곰 사냥을 떠났지만 결국 곰을 한 마리도 잡지 못해 사람들의 웃음거리가 됐다고 한다. 젊은 컬렉터 13명은 신진 작가의 그림을 사는 것이 무모한 모험임을 인정하며 이름을 '곰 가죽 클럽'으로 지은 것이다.

1904년 프랑스 젊은 컬렉터 13명은 미술 시장에 잘 알려지지 않은 신진 작가들의 작품을 구매하여 10년 후 경매를 열어 팔 것을 약속했고, 정확히 10년 뒤인 1914년 3월 2일 열린 파리 드루오 경매에서 기대보다 높은 수익을 냈다고 한다. 작품 구매에 든 비용은 2만 7,500프랑이었고 10년 뒤의 낙찰액은 11만 6,545프랑으로 4배 이상의 이익을 거두었다. 그들은 이미 알려진 작가는 철저히 배제한 채 컬렉팅을 했고, 10년간 60여 명 작가의 작품 150여 점을 컬렉팅했다. 그들의 컬렉션에는 피카소, 앙리 마티스(Henri Matisse, 1869~1954), 반 고흐, 피에르 보나르(Pierre Bonnard, 1867~1947), 카미유 피사로(Camille Pissarro, 1830~1903), 폴 고갱, 마리 로랑생, 폴 시냑(Paul Signac, 1863~1935) 등 이름만 들어도 가슴 설레는 작가들의 작품이 다수 포함되어 있다. 13명 모두가 이윤을 남긴 것은 물론 이윤의 20퍼센트를 작가에게 돌려주어 유럽 미술 시장의 '추급권' 전통을 만들기도 했다. 그 당시만 해도 신진 작가의 그림을 컬렉팅한다는 것은 정말 무모한 것이었다. 그

럼에도 불구하고 그들이 10년 동안 꾸준히 무모한 컬렉팅을 할 수 있었던 것은 13명이 서로를 응원했기 때문이다. 혼자서는 결코 이루지 못했을 컬렉션을 '곰 가죽 클럽'을 통해 이뤄낸 것이다.

이를 시초로 다양한 형태의 '미술계(契)'가 생겨났다. 특정 작가를 정해 매달 일정액을 공동으로 후원하고 그 대가로 그림을 받는 모임도 있고, 미술 스터디에 초점을 맞추고 전문가를 초빙해 정기적으로 강의를 듣고 단체로 전시를 보러 가는 예비 컬렉터 모임도 있다. 매달 적금을 붓듯이 돈을 내고 자신의 차례가 되면 그 돈으로 함께 고른 작가의 작품을 사는 일반적인 '계'와 유사한 모임도 있다. 이처럼 미술계를 통해 미술 시장에 지속적인 관심을 가질 수 있고, 한 번에 목돈이 드는 금전적인 부담도 덜 수 있기 때문에 개인적으로 추천한다.

실패하는 컬렉터의 4가지 특징

미술품은 장기적인 관점에서 훌륭한 투자 대상이 될 수 있다. 그러나 아트테크가 항상 장밋빛 결과만 가져다주는 것은 아니다. 투기꾼이라는 비난을 받기도 하는 찰스 사치가 "미술을 투자로(만) 본다면 모든 즐거움은 사라진다"라고 말했다 하니 정말 아이러니하지 않은가. 하지만 그의 말은 사실이다.

당신이 만약 르누아르와 같은 거장의 작품을 소장하고 있다면 절대 손해볼 일이 없다고 생각할 것이다. 하지만 미술 시장의 경기에 따라 손해를 볼 수도 있다. 르누아르의 1912년 작품인 〈빨래하는 여인들The Laundresses〉은 1993년 490만 달러에 낙찰되었지만, 불

황기였던 2005년 리세일 때는 290만 달러로 거의 반값에 낙찰되었다. 물론 미술 시장의 경기가 회복된 이후에 되팔았더라면 그 정도로 손해를 보지는 않았을 것이고, 호황기가 될 때까지 기다렸다가 팔았더라면 당연히 가격이 많이 상승했을 것이다. 현대미술계에서 가장 비싼 작가로 알려진 데미언 허스트, 제프 쿤스의 작품 낙찰가 역시 불황기에는 호황기에 비해 50퍼센트 정도 떨어진다고 한다.

아트테크에 성공하려면 미술 시장의 경기 흐름을 잘 읽어야 한다는 것은 아무리 강조해도 지나치지 않을 것이다. 뿐만 아니라 성공하는 컬렉터들이 어떻게 투자하는지 다각도로 살피고 공부해서 자신만의 투자 원칙을 세우고 지켜나가는 것도 중요하다. 그렇지 않고 섣불리 도전했다간 손해를 보고 물러나기 십상이다.

반드시 알아야 할 아트테크의 리스크 요인들

어떤 투자든지 리스크는 따르게 마련이다. 다만 아트테크는 장기 투자를 목표로 하는 만큼 상대적으로 '저위험' 투자인 것은 사실이다. 그럼에도 아트테크를 시작하기 전에 꼭 알아두어야 할 몇 가지 리스크 요인들이 있다.

첫째, 미술 시장은 유동성이 낮다.
언제든지 사고팔 수 있는 주식 시장의 잦은 거래 빈도는 주식 시

장에 유동성을 제공한다. 반면 미술품은 거래 빈도가 매우 낮아서 급하게 미술품을 처분해야 할 때 제값을 못 받는 경우가 생긴다. 자주 거래되지 않는 수백억 원대의 대작들이 시장에서 다시 거래되기 위해서는 최소 30~40년의 시간이 소요되고, 일반적인 리세일 주기는 7~10년이라고 본다.

둘째, 미술품은 거래 비용이 높다.

주식 시장의 공시 제도에 비하여 미술 시장의 정보는 여전히 소수 전문가에게만 알려져 있고 정보 비대칭성으로 인해 중개수수료가 상당히 높다. 중개인인 아트딜러의 역할도 다른 시장에 비해 큰 편이다. 그 외 보험료, 운송료, 액자 비용 등 각종 부대 비용이 발생한다.

셋째, 수익의 분석과 예측이 어렵다.

앞에서도 미술품의 가격을 결정하는 요인들을 살펴봤지만, 미술품의 수요와 공급은 일반 상품과 다른 메커니즘으로 이루어진다. 또 수요와 공급 외에도 미술품 가격에 영향을 미치는 요인들은 무궁무진하다. 대부분의 전문가들이 가격이 오를 거라고 예상하는데도 막상 그렇지 않은 경우도 있는 것이 바로 미술 시장이다.

넷째, 아트테크의 복병인 위작이 존재한다.

아트테크를 하는 사람이라면 누구나 한 번쯤은 '위작'에 대한 걱

정을 해보았을 것이다. 따라서 본인이 공부를 열심히 하는 것과 별개로 작품의 출처와 진작 여부를 검증하는 전문가의 도움이 필수적이다. 갤러리나 경매회사가 아닌 개인에게 작품을 살 때는 작품 보증 및 훼손에 대한 대비책이 거의 없어서 특히 리스크가 클 수 있다는 점을 알아두기 바란다.

이런 위험이 있음에도 불구하고 미술품을 선택하는 과정에서 누리게 되는 즐거움과 소장하는 동안 얻게 되는 무형의 가치, 그리고 큰 시세차익이라는 금전적 가치는 아트테크를 하고 싶어 할 만한 것으로 만든다. 현명하게 잘 고른 작품은 세금 혜택뿐만 아니라 대체불가능한 매력적인 투자가 되기 때문이다.

귀로만 컬렉팅하는 컬렉터는 실패한다

아무리 대가의 작품이라 하더라도 도록으로 볼 때와 실제로 볼 때의 느낌은 완전히 다르다. 전문가인 갤러리스트 눈에는 안 보이던 흠이 미술 비전문가인 내 눈에 띌 때도 있다. 흠이 발견되었을 때는 작가가 보완해줄 수 있는지 딜러를 통해 신속히 물어봐야 한다. 또 재질, 색감, 보존 상태, 옆면과 뒷면까지 실물을 보면서 디테일을 챙겨야 한다. 그래서 작품 구매를 결정하기 전 최대한 많이 보고, 오랜 시간 감상하는 것이 중요하다. 구매 대기자가 많은 작품이

라도 일단은 '홀드'를 하고 갤러리에 출근하듯 들러서 작품을 보고 최종 결정을 하자. 언제 보느냐, 몇 번 보느냐에 따라서 또 느낌이 달라지기 때문이다.

컬렉터들이 꼭 한 번은 실수를 하는데, 그 대부분이 귀로 컬렉팅을 할 때 생긴다. 주변에서 뜨는 작가라고 하니까, 가격이 괜찮다고 하니까 실제 작품을 한 번 대충 보거나 아예 보지도 않고 작품을 구매해버리는 것이다. 그렇게 컬렉팅을 하다 보면 결국 후회한다. 작품은 눈으로 보는 것이지 귀로 듣는 것이 아니기 때문이다.

어떤 컬렉터는 작품이 집에 배송되어 벽에 걸리는 순간 '아차! 이게 아닌데. 언제 다시 팔지?' 하는 생각이 들었다고 하는데, 바로 귀로만 듣고 작품을 구매했을 경우에 그렇다고 한다. 사람이라면 주변에서 들리는 달콤한 정보들에 귀가 쫑긋할 수도 있다. 하지만 크게 후회하지 않기 위해서는 귀로만 하는 컬렉팅은 절대 해서는 안 된다.

조사하지 않는 컬렉터는 실패한다

실물을 꼼꼼히 봤다면 이제 정보를 검색할 차례이다. 인터넷을 중심으로 검색하되 '검토한 작품을 모은 도록'이라고 할 수 있는 카탈로그 레조네, 전시회 도록이나 화집을 참고하여 그 작가와 작품 전반을 조사해야 한다. 정보 검색 과정을 소홀히 하면 나중에 꼭

후회할 일이 생긴다. 바이엘러미술관을 운영하는 전설적인 아트딜러인 에른스트 바이엘러(Ernst Beyeler)는 "작품을 구매할 때 본능에 의지하라. 작품 수준에 대해서는 매우 까다로워져라"라고 말하기도 했다. 꼼꼼한 조사를 통해서 '컬렉팅하는 이유'를 명확히 한 후에 결정하는 것이 중요하다. 그렇다면 어떻게 조사하는 것이 좋을지 알아보자.

첫째, 인터넷 검색하기

인터넷 검색을 통해 주로 파악해야 할 것은 '작가에 대한 정보'와 '가격 정보'이다. 학력, 전시 이력, 주요 활동 무대, 주로 거래하는 갤러리 등 작가와 관련된 정보는 네이버, 구글과 같은 인터넷 포털사이트에서 검색을 통해 조사할 수 있다. 해외 작가를 찾을 때는 구글을 통해야 많은 정보를 찾을 수 있다.

또 네오룩(neolook.com)이나 아트허브(arthub.co.kr)를 활용하면 좀 더 구체적인 정보를 알 수 있다. 두 사이트 모두 '디지털 아카이브'를 관리하는데 작가 검색을 하면 현재 전시뿐만 아니라 과거 전시 이력(미술관 전시, 개인전, 단체전 등), 수상 경력, 기사, 동영상, 평론 등이 한꺼번에 검색되어 매우 편리하다. 어느 갤러리 전속 작가인지, 소속된 갤러리가 없다면 어느 갤러리에서 개인전을 했고, 미술관 전시는 언제 했는지, 앞으로 예정된 전시나 이벤트는 없는지 살펴본다.

원로 작가라면 회고전이 계획되어 있는지도 알아본다. 한 갤러리

에서 두 번 이상 개인전을 했다면 그 갤러리에 연락해서 현재도 작품을 살 수 있는지, 가격은 어느 정도인지 물어보자. 적극적인 컬렉터는 잠재적인 고객이 될 수도 있기 때문에 갤러리스트가 친절히 응대해줄 것이다. 해당 작가와 작품에 대한 미술 비평가들의 평론 역시 읽어보면 결정에 도움이 될 것이다.

적정한 가격인지 판단할 때 중요한 기준이 되는 '경매 낙찰가'는 국내 작가의 경우 서울옥션, 케이옥션 등 경매 사이트를 통해 검색할 수 있다. 먼저 회원 가입을 한 이후에 작가 이름을 입력하고 검색하면 과거부터 현재까지의 낙찰 가격, 그리고 현재 진행되고 있는 경매도 알 수 있다. 작품 이미지와 함께 낙찰가가 나오는데, 작품 크기나 시대별로 정리되어 있지 않으니 검색 후 결과를 엑셀 등을 이용해 보기 좋게 정리해두면 가격 변화 추이를 알 수 있어 좋다. 이때 총 몇 번의 낙찰이 있었는지도 알아두면 시장 수요를 간접적으로 파악하는 데에 도움이 된다.

만약 서울옥션, 케이옥션 외에도 국내 아트페어나 갤러리에서 거래된 내역을 확인하고 싶다면 예술경영지원센터의 한국미술시장정보시스템(k-artmarket.kr)에서 검색을 해보면 된다. 물론 거래 전체가 모두 업로드되는 건 아니고, 가격 정보도 잘못된 경우가 간혹 있기는 하지만 이미지를 확인하거나 전체적인 거래 규모를 확인할 때는 유용한 편이다.

또 추천하고 싶은 사이트는 한국미술시가감정협회와 뉴시스가 공동으로 설립한 미술품 유통가격 정보 사이트인 케이아트프라이

스(artprice.newsis.com)이다. 2015년부터 2019년 상반기까지 2만 3,000여 점의 국내 경매 낙찰가를 비교적 큰 이미지와 함께 찾아볼 수 있고, 낙찰액 기준과 거래 건수 기준으로 높은 순위의 작가가 누구인지도 확인할 수 있어 미술 초보자들에게는 유용하면서도 흥미로운 공부가 될 것이다.

해외 진출한 국내 작가 혹은 해외 작가의 작품이라면 아트프라이스(artprice.com), 아트넷(artnet.com)과 같은 인터넷 사이트, 그리고 '라이브옥션아트(Live Auction Art)'라는 애플리케이션에서 가격 정보를 검색할 수 있다. 영문으로 검색해야 하니 구글 검색을 통해 작가의 정확한 영문명을 먼저 알아보기를 추천한다. 아트프라이스와 아트넷에서 과거 경매 정보를 보려면 '구독(subscription)'을 해야 한다는 아쉬움이 있지만, 30달러 안팎의 돈으로 중요한 정보를 얻을 수 있으니 컬렉팅을 하기 전 반드시 확인하는 것이 좋다.

둘째, 도록, 화집 등 자료 검색하기

외국과 달리 카탈로그 레조네를 가지고 있는 국내 작가는 거의 없다. 유명 화가의 경우 카탈로그 레조네는 아니더라도 초기작부터 수록되어 있는 '화집'을 참조할 수 있고, 인지도가 낮은 작가라면 그 작가의 개인전 당시 판매되었던 '도록'을 참고할 수 있다. 그 작가의 대표 화집에 내가 사고 싶은 작품이 있는 것이 가장 좋다. 일반적으로 대표 화집에 실린 작품은 진위 문제 해결이 수월한 편이고 그 가치도 더 높다고 평가되기 때문이다.

요즘은 인터넷에 없는 정보가 없다지만, 작가들의 화풍 변화나 작품에 관한 정보는 많이 미흡한 편이다. 인터넷만으로는 '작가의 시대별 분류 및 특징'을 알기 어렵지만, 화집이나 도록에는 설명이 잘 되어 있는 경우가 많다. 또 작가의 작품 전체를 훑어보고 싶을 때 많은 도움을 주는 것이 바로 백과사전과 같은 '미술 전집'이다.

금성출판사에서 1970년대에 엄청난 돈을 투자해 만들었다고 알려진 《한국 현대미술 대표 작가 100인 선집》(전 100권)이나 《한국 근현대 회화 선집》(전 27권)을 사는 것도 좋은 방법이다. 나는 《한국 근현대 회화 선집》만 가지고 있는데 작가별로 대표 작품뿐만 아니라 보기 드문 작품까지 생생한 컬러 프린트로 볼 수 있다.

작가의 단독 화집이 있다면 구매하는 것도 좋다. 초기 작품부터 후기 작품까지 총망라한 화집일수록 좋다. 김기창, 김환기, 천경자, 허백련, 이우환 작가 등 한국을 대표하는 화가의 화집은 그 수준이 상당하다. 1970~1980년대 나온 화집들도 많은데 구하기 어렵다면 미술 서적을 전문적으로 다루는 서점을 이용할 수 있다. 희귀 화집의 경우 비싸게 거래가 되고 컬렉팅의 대상이 되는 것은 물론이다. 나는 광주의 오래된 미술 전문 서점인 '학문당'을 자주 애용한다. 필요한 희귀 화집을 구해줄 뿐만 아니라 가치 있는 화집도 추천해 주어 많은 도움이 된다.

신진 작가의 경우 화집 등의 자료가 풍부하지 않다. 그러니 작품이 마음에 든다고 덜컥 구매하면 안 된다. 작가의 프로필을 보고 꾸준히 성장 가능한 인물인지 신중히 판단해보고, 자료가 없는 만큼

직접 만나 이야기를 나눠보는 것도 좋다. 작가에게는 컬렉터의 관점으로 자신의 작품을 객관적으로 볼 수 있는 기회가 되기 때문에 서로에게 도움이 된다.

매번 느끼는 것이지만 컬렉팅을 하기 전 정보 조사는 매우 중요하다. 최종 결정에 대한 확신을 줄 뿐만 아니라 작품의 가치를 더 잘 느끼게 해주기 때문이다. 반대로 말해서 아무 조사 없이 산 그림은 시간이 지날수록 불안감을 줄 뿐만 아니라 투자의 관점에서도 실패할 확률이 높다.

독단하는 컬렉터는 실패한다

스위스 현대미술 작가인 우르스 피셔(Urs Fischer, 1973~)는 "훌륭한 컬렉션은 낯선 작품들을 포함하고 있어야 한다"라고 했다. 100퍼센트 마음에 드는 작품을 수집해야 하지만 자신만의 안목을 맹신하는 '독단'은 금물이다. 결정을 내리기 전에 반드시 훌륭한 안목을 가진 아트딜러들의 조언을 들어야 한다.

아이러니하게도 훌륭한 작품 대부분은 철학적 메시지나 기법 측면에서 최초의 시도가 있어 낯설고 불편함을 느낄 때가 많다. 만일 내 마음에 드는 작품들만 컬렉팅을 한다면 이런 작품들은 제외가 될 텐데, 그렇게 되면 자신의 수준을 뛰어넘는 컬렉션을 소장하는 것은 불가능해진다. 물론 미술품을 구입할 때는 그 작품을 소장하

고 감상할 본인의 취향과 안목이 반영되어야 하는 것은 맞지만, 그렇다고 해서 '내 마음에만 들면 된다'라는 식의 태도는 그리 바람직하지 않은 것이다.

컬렉팅을 시작한 지 1년이 채 안 되는 컬렉터가 한 작가에 꽂혀 그 작가의 작품을 10점 넘게 구매한 경우를 본 적이 있다. 5점이 넘어갈 때 주변의 조언을 들어보라며 말리기도 했지만, 그는 끝내 누구의 조언도 듣지 않았다. 물론 언젠가 빛을 볼 수도 있겠지만, 지금은 자신의 독단적인 결정에 후회하고 있는 형편이다.

나는 컬렉팅을 하기 전 내가 아는 모든 미술 관계자들에게 그 작품을 사는 것이 좋을지 물어본다. 독단을 피하는 나만의 방식이다. 미술 전문가들, 즉 갤러리스트, 아트딜러, 경매사에게 예의를 갖춰 조언을 구하면 진심으로 조언해준다. 물론 자문을 구하더라도 최종 결정에 대한 책임은 전적으로 자신이 져야 한다는 사실을 잊어서는 안 된다.

전문가들의 조언을 듣되 마음에 들지 않는 그림은 구매하지 않는 것이 현명하다. 그 작품을 집에 걸어두고 매일 마주해야 하는 사람은 바로 나이기 때문이다. 내 마음에 들면서도 딜러가 추천하는 투자 가치가 있는 작품은 미술 시장에 많다. 장기 투자를 위해서라도 이런 기준은 필요하다. 작품을 소장하는 동안 작품이 나에게 주는 즐거움이 아트테크의 핵심이라는 점을 잊지 말자. 보고 또 봐도 질리지 않는 내 마음에 꼭 드는 작품이 바로 내가 사야 할 '그 그림'이어야 한다.

A 내 마음에 드는 그림 소장 NO! 소장 YES! 소장 NO! 전문가들이 추천하는 그림 B

전문가들이 추천하면서도,
내 마음에 드는 그림

'내 마음에 드는 것'과 '독단'은 어떻게 구분할 수 있을까? 나는 '사는' 의사결정을 할 때는 전문가들의 의견을 경청하고 결코 독단으로 결정하지 않는다. 그래야 실패하지 않기 때문이다. 그러나 '사지 않는' 의사결정을 할 때는 아무리 추천을 해도 마음에 들지 않는다면 절대 사지 않는다. 그 방법이 제일 확실하고 현명하다. 내 마음에 들면서 투자 가치도 있는 작품은 시장에 넘쳐나기 때문이다.

급매물만 사려고 하는 컬렉터는 실패한다

미술 시장에도 당연히 사기꾼들이 있다. 많은 사람들이 예술품을

거래하는 고상한 미술 시장에 사기꾼이 있을 리 없다고 순진하게 믿어버리는 경향이 있는 듯하다. 사실 나도 그랬다. 첫 원화를 구입해서 액자를 하려고 표구사를 방문한 적이 있다. 표구사의 실장이라는 직원과 대화를 나누게 되었는데 초보 컬렉터인 나에게 미술 시장에 대한 흥미로운 이야기를 많이 해주었다. 그날 연락처를 주고받은 이후로 언젠가부터 그 실장으로부터 '급매'라면서 작품을 소개하는 문자가 오기 시작했다. 소개하는 작품들마다 하나같이 구하기 힘든 해외 작가의 인기 시리즈였다.

나는 '20년 이상 일하셔서 인맥이 좋으시구나. 급매를 부탁하는 고객이 있구나. 대단하다'라고만 생각했다. 그러다 마침 보내준 작품 이미지를 보고 구매하고 싶은 작품이 있어 구매를 진행하기 전에 친한 아트딜러에게 보여주었다. 딜러는 자신이 아는 갤러리에서 팔고 있는 작품 같다며 가격을 물어봐준다고 했고, 갤러리 판매 정가가 그 실장이 말한 가격보다 상당히 낮다는 것을 알게 되었다. 잘 몰라서 실수한 것이라 보기에는 그 작품이 꽤나 유명한 작품이었다. 이렇게도 사기를 당할 수가 있겠구나 하는 생각에 많이 놀랐던 기억이 난다. 물론 모든 사람이 그 표구사의 실장 같진 않겠지만, 실제로 미술품 거래를 할 때는 무조건 검증받은 사람과 해야 한다.

또 주의해야 할 것은 '위작'이다. 신진 작가나 중견 작가 작품에는 위작이 거의 없다. 이미 검증을 마친 대가들의 작품이나 글로벌 아티스트들의 작품인 경우 위작이 있을 가능성이 높아진다. 어찌 보면 당연한 것이겠지만, 위작에는 항상 '급매'라는 딱지가 붙는

다. 작품 품질도 우수한 데다가 누가 봐도 파격적인 가격이다. "작품 질도 좋은데 왜 파격적인 가격일까? 초보 컬렉터인 나에게 이런 기회가 찾아오다니. 역시 나는 운이 좋아!" 하고 덜컥 샀다가는 큰 낭패를 보기 십상이다. 작품을 사기 전에는 미술계의 아는 인맥을 총동원해 검증을 받아봐야 한다. 그전에 급매가 나타나면 자동적으로 "위작은 아닐까? 사기 아니야? 어디서 검증을 받을 수 있을까?" 라고 생각하는 습관이 몸에 배어 있어야 한다.

'진짜 컬렉터'가 되는 즐거움

나의 첫 컬렉션은 아버지의 생신 선물이었다. 칠순을 맞이해 키워주신 은혜에 감사하는 내 마음을 언제나 느끼셨으면 좋겠다는 생각에 고민하다가 특별한 선물로 부모님 댁에 어울리는 그림을 드려야겠다고 결심했다. 미술 시장에 어떠한 연결점도 없던 내가 석 달 정도를 여기저기 돌아다니며 어떤 그림을 사면 좋은지, 어디서 그림을 사야 하는지, 얼마가 적절한 가격인지, 정말 이것저것 물어봤다. 그렇게 발품을 팔다가 벌벌 떨면서 현금을 주고 마침내 그림을 샀던 기억이 난다. 그 후 나는 점차 그림 보는 재미에 빠져들었고 그렇게 가랑비에 옷 젖듯 컬렉팅의 매력에 사로잡혔다. 부모님에게 감사한 마음을 표현하고자 했던 그림 구매가 오히려 내 인생의 축복 같은 기회가 되었다. 미술 투자라는 새로운 영역이 내 삶에 펼쳐진 것이다.

사실 컬렉팅은 쉽다면 정말 쉽고 어렵다면 정말 어렵다. 질리지도 않고 그림에 빠져 사는 나를 보다가 내 친구는 자신의 신혼집에 걸 첫 그림을 샀다. 집에 어울리는 그림을 샀을 뿐인데 수익률도 꽤 좋았다. 또 다른 친구는 내 아트테크 수익률을 듣고 말 그대로 '돈

되는 그림'을 사기 위해 경매회사 조찬 모임에도 참석하고 1년을 넘게 분석하고 공부하더니 그림 한 점을 낙찰받았다. 그런데 갤러리를 통해 동일한 시리즈의 작품을 더 싸게 구할 수 있었다는 사실을 알게 된 후 그는 이제 딜러에게 전적으로 의존하는 컬렉터가 되었다. 이렇게 미술 시장에는 컬렉션만큼이나 다양한 동기를 지닌 다양한 모습의 컬렉터들이 있다. 그래서 컬렉터는 이래야 한다 저래야 한다는 편견에 얽매이지 말고 자신의 소신과 스타일대로 컬렉팅을 하면 된다고 생각한다. 단지 이 책에서 말한 몇 가지 원칙을 지키면서 말이다.

나는 가끔 심사숙고하여 선택한 미술 작품들을 앞에 두고 '내가 왜 이 작품을 좋아했고 선택했는가?'를 생각해보기도 한다. 그러면서 나는 어떤 사람인지, 어떤 마음으로 살아야 하는지, 주변과 어떻게 관계 맺어야 하는지 등 나 스스로와 많은 대화를 나눈다. 이런 시간들을 통해 나는 삶을 돌아보며 '진짜 나다운 나'를 만나는 경험을 하기도 한다. 내가 아트테크를 하면서 얻은 최고의 수익 중 하나이다.

이러한 이유로 나는 아트테크를 '자신에게 하는 최고의 투자'라고 생각한다. 미술 작품은 '아름다움'이라는 추상적 가치를 시각화하여 이 시대의 희로애락을 담아낸 응축물이라고 할 수 있다. 이러한 미술 작품과 함께 호흡하고 대화하면서 우리는 자기 자신을 더 잘 이해할 수 있고 주어진 삶을 더 잘 살아낼 힘을 얻을 수 있다.

더불어 나의 안목이 시장의 안목과 맞아떨어질 때에는 엄청난

금전적 보상이 따라오기도 한다. 투자의 귀재 워런 버핏(Warren Buffett)도 "가장 좋아하는 것에 투자해야 최고의 수익률을 낼 수 있다"라고 말했다. 결국 미술 작품을 진심으로 좋아하고 즐길 수 있어야 아트테크의 성공 가능성도 커진다고 할 수 있다. 따라서 미술 작품을 컬렉팅할 때는 시세차익을 계산하기에 앞서 '내가 이 작품을 얼마나 좋아하고 즐길 수 있는가'를 먼저 고려해야 한다. 작은 것부터 시작해 시간을 두고 꾸준히 한다면 내 삶을 윤택하게 해주면서 돈까지 벌어주는 '황금알을 낳는 거위'가 되어줄 것이다.

만일 단시간에 일확천금을 거머쥘 수 있는 재테크에 관심이 있다면 미술 작품보다는 주식이나 부동산에 투자하는 것이 오히려 나을 수도 있다. 어느 정도의 수수료만 지급한다면 차고 넘치는 그 분야의 전문가들이 당신을 성공적인 투자로 이끌어줄 수 있을 것이다.

어느 갤러리스트에게 들은 이야기에 따르면, 그의 고객 중 한 사람이 그림을 사서 집에 가져가지 않고 갤러리 창고에 보관하는데, 그 이유가 남편이 그림 사는 것을 싫어하기 때문이라고 한다. 그는 실제로 갤러리스트의 말만 듣고 그림을 샀다가 소장은 하지 않은 채 시세차익을 좀 남기고 되파는 일을 반복한다고 한다. 과연 그런 사람을 '진짜 컬렉터'라고 할 수 있을까. 나는 미술 작품을 즐기거나 소장할 마음 없이 오직 재테크 목적으로만 작품을 사고파는 사람은 '가짜 컬렉터'라고 생각한다.

새로운 작가를 알아가는 기쁨, 유일무이한 작품을 독점적으로 소

유하는 쾌감, 작품을 감상하며 누리는 정신적 만족은 아트테크를 하는 컬렉터들이 얻을 수 있는 가장 큰 '무형의 가치'이자 '투자 수익'이라 할 수 있다. 금전적 보상은 그에 비하면 오히려 부수적인 것에 불과하다. 나는 재테크 차원에서만 접근하는 컬렉터들보다 미술 작품 자체를 즐기는 컬렉터들의 투자 수익률이 월등히 높은 경우를 옆에서 많이 지켜보았다.

또한 컬렉팅을 할 때는 작품을 보고 느끼고 감동하는 단계를 거친 후에 '수집'의 단계로 넘어가야 한다. 그래야 작품을 보는 안목을 키울 수 있기 때문이다. 작품에 대한 안목 없이 무턱대고 수집만 하는 것은 스스로 '물고기 잡는 법'을 모른 채 다른 사람이 잡아준 물고기에 의존하는 것과 같다. 미술 작품을 좋아하고 즐길 줄 아는 사람일수록 높은 안목을 지니게 되고, 높은 안목을 지닌 사람일수록 더 큰 금전적 보상을 돌려받는다는 점을 잊지 말자.

만약 이 책을 읽고 나서도 여전히 컬렉팅을 시작하는 것이 두렵다면 일단 '작품을 많이 보는 것'부터 시작하라고 권하고 싶다. 굳이 사지 않더라도 보는 것만으로도 미술이 당신에게 많은 것들을 가져다줄 것이기 때문이다.

그런 측면에서 마음이 맞는 미술계 사람들과 모임을 하는 것도 또 다른 방법이 될 수 있다. 나 역시 젊은 컬렉터들이 모인 미술계 모임에서 꾸준히 활동한 것이 많은 도움이 되었다. 내가 활동하는 모임은 매달 일정한 금액을 회비로 모아 주목받는 신진 작가의 작품을 사되 반드시 작가를 실제로 만나보고 사는 것을 원칙으로 한

다. 순서를 정해 30~50호의 그림을 구매하고 소유권은 해당 순번의 사람이 온전히 가지되, 계원끼리 그림을 교환하는 것은 허용하고 있다. 또한 한 달 단위로 돌아가며 전시회 소식을 수시로 공유하고, 뛰어난 안목을 가진 갤러리스트들에게 조언을 구하고 작가를 소개받기도 한다. 그렇게 공을 들여 소장하게 된 작품은 사실 애정도 남달라지게 된다.

그래서 마지막으로 권하고 싶은 것은 재테크만을 목적으로 하지 않는, 미술을 함께 즐기고 배우는 것이 목적인 모임을 만들라는 것이다. 함께 그림을 감상하고 저녁을 먹으며 그 가치를 논하고 어떤 작품을 살지 의논하는 과정을 즐기면서 같이 성장할 수도 있다. 또 모임을 통해 여러 사람의 공인을 거칠 수 있기 때문에 리스크를 극도로 회피하고자 하는 성향의 사람에게는 마음의 안정을 얻을 수 있는 방법이기도 한다.

한국의 미술 시장에는 천재적인 작가도 있고 대범한 아트딜러도 있지만 모범적으로 성공한 컬렉터는 그리 많지가 않다. 나는 미술 작품을 진심으로 좋아하는 컬렉터로서, 아트테크를 하면서 겪은 시행착오와 성공의 경험, 그리고 그 과정에서 배운 소소하지만 중요한 정보들을 이 책에 최대한 담으려고 애썼다. 이 책을 읽는 누군가가 씩씩하고, 때론 대범하게 '진정한 컬렉터로서의 모험'을 떠나보기를, 그리고 이 책이 그 여정에 길잡이가 되어줄 수 있기를 고대해 본다.

부록

미술 투자 전 알면 좋은 세금 상식

1. 미술품 거래를 둘러싼 세금 문제들

많은 사람들이, 심지어는 아트테크를 하는 미술 투자자들도 '미술품'은 다른 투자 상품이나 일반 공산품과는 다른 성격을 지니고 있다고 생각하는 듯하다. '미술'은 돈과는 거리가 멀어 보이는 예술의 영역이고, '미술품'은 공공재로서의 성격이 강하다는 인식이 작용하고 있는 것이다. 이런 인식을 갖고 있는 사람들에게는 미술품의 매매, 상속 및 증여가 이루어질 때 세금을 부과하는 것은 왠지 이치에 맞지 않는 일처럼 여겨질지도 모른다. 하지만 미술품에 세금을 부과하지 않는다면 "소득이 있는 곳에 세금이 있다"라는 세법의 기본 원칙에 어긋나는 문제가 발생한다. 바로 이러한 고민에서 미술품에 관한 세금 체계가 발전해왔다.

개인 컬렉터에게 부과되는 양도세는 1990년대부터 그 적용 여부에 관한 논의가 시작되었지만, 미술계의 강한 저항으로 2013년에 이르러서야 "작고한 작가의 작품으로 작품 가격이 6,000만 원 이상일 경우에 한해 '기타소득'으로 분리과세한다"는 현재의 법체계가 마련되었다. 그러다 2019년 11월에 기획재정부 장관이 국정 감사에서 "미술품의 양도차익에 대해 기타소득과 사업소득 중 어떤 기준을 적용할지 명확히 하기 위해 소득세법 개정이 필요하다"라고 언급하면서 다시금 미술품 거래 관련 세금 문제를 둘러싼 논란이

시작되었다.

기획재정부는 "개인 소장가가 미술품을 수차례 판매했을 경우 이는 판매 사업을 한 것으로 해석하여 기타소득이 아닌 사업소득으로 볼 수 있으며, 과세 관청에서 그 사실관계를 파악하여 판단할 사항"이라고 법리 해석을 발표했다. 이를 두고 한국화랑협회는 즉각적으로 "미술품의 양도차익에 대해 사업소득세를 과세하는 것에 반대하는" 탄원서를 제출했다. 한국화랑협회는 탄원서에서 기획재정부의 법리 해석을 두고 "안 그래도 위축된 미술 시장을 고사시키는 해석으로서 미술품의 양도차익을 사업소득으로 종합과세할 경우 현재와 달리 최고 세율 46.2퍼센트가 적용될 수 있다"라며 적극적으로 반대 의사를 표명했다. 2013년 양도세 부과 법안이 통과된 이후 이번에 처음으로 미술계 세금 이슈와 관련된 탄원서가 제출된 것이다.

미술품의 양도차익에 대한 사업소득세 부과와 관련해 미술계의 우려가 확산되자 정부 관계자는 "당장 관련 법 개정을 추진하는 것은 아니다"라고 밝혔다. 하지만 이 세금 문제는 여전히 미술계 안팎에서 첨예하게 대립하고 있는 민감한 사안으로 남아 있다.

나는 컬렉터이면서 동시에 변호사로 일하고 있어서 주변의 잘 아는 갤러리스트와 작가, 컬렉터가 간혹 법률 상담을 의뢰하곤 하는데, 대부분은 세금과 관련된 것들이다. 나는 그들과 이야기를 나누면서 성공적인 아트테크를 위해서는 미술품 거래와 관련된 세금을 잘 알아둘 필요가 있다는 점을 더욱 절감하게 되었다. 세금을 알면

미술품을 사고파는 것에 대한 막연한 두려움이 사라져 컬렉팅을 더욱 적극적으로 할 수 있다는 이점도 얻게 된다.

그러면 아트테크를 하는 사람들이 꼭 알아두어야 할 미술품 관련 세금에 대해 핵심만 살펴보기로 한다.

2. 미술품 거래와 관련된 세금들

세금은 크게 '국세'와 '지방세'로 나뉘는데 2020년 2월을 기준으로 미술품을 취득하거나 보유할 때는 부동산을 취득하거나 보유할 때와는 달리 지방세의 일종인 취득세나 보유세, 재산세가 전혀 부과되지 않는다. 미술품과 관련해서는 오직 국세[1]만 부과된다.

'미술품 거래'와 관련하여 세법상 과세 문제가 발생하는 영역은 크게 4가지이다.

첫째는 미술품의 양도(작가에서 아트딜러로, 아트딜러에서 컬렉터로, 컬렉터에서 또 다른 컬렉터로 등)에 따라 발생한 소득에 대해 부과하는 '(양도)소득세'이다. 둘째는 미술품 거래 시 발생하는 부가가치(중

1 국세에는 ①소득세, ②법인세, ③상속세/증여세, ④종합부동산세, ⑤부가가치세, ⑥개별소비세, ⑦교통 에너지 환경세, ⑧주세, ⑨인지세, ⑩증권거래세, ⑪교육세, ⑫농어촌특별세가 있다.

개수수료 등)에 대해 부과하는 '부가가치세'이고, 셋째는 미술품을 상속받거나 증여받을 때 발생하는 '상속세·증여세'이다. 마지막으로, 법인이 미술품을 소장하거나 팔 때 발생할 수 있는 '법인세'가 있다.

[소득세의 종류와 내용]

우선 소득세는 크게 개인의 소득에 대하여 부과하는 '개인소득세(Individual Income Tax)'와 법인의 소득에 대하여 부과하는 '법인소득세(Corporate Income Tax)'로 나뉜다. 일반적으로 개인소득세를 '소득세', 법인소득세를 '법인세'라고 부른다.

소득세는 개인 소득을 과세 물건으로 하여 소득의 크기에 따라 부과하는 세금이다. 소득세법은 반복적이고 계속적인 소득을 구체적으로 열거하여 이에 한정하여 과세하는 것을 원칙으로 하고 있지만, 일시적이고 우발적인 소득이나 은혜적인 소득도 법률에 규정되어 있는 한 과세 대상이 된다. 이때 각 개인의 소득은 일정 기간 합산하여 '종합과세'를 하되, 일부 소득에 대해서는 '분리과세' 또는 '분류과세'를 한다.

'종합과세'는 소득 종류에 관계 없이 과세 기간별로 ①이자소득, ②배당소득, ③사업소득, ④근로소득, ⑤연금소득, ⑥기타소득을 합산하여 과세하는 것이다. 퇴직소득과 양도소득은 '종합과세'가 아닌 '분리과세' 대상이다. '분리과세'란 다른 소득과 합산하지 않고 소득을 지급할 때 소득을 지급하는 자가 소득세를 원천징수함

으로써 과세를 종결하는 것이다. 종합과세의 대상이 되는 6가지 소득 중에서 일부는 분리과세의 대상이 될 수 있다. 세금을 내는 입장에서는 누진세율이 적용되는 종합과세보다 분리과세가 더 유리하다고 볼 수 있다.

미술품의 양도와 관련하여 발생한 소득의 경우 다음 표에서 보듯이 양도 주체에 따라 그 과세 기준이 다르다. 미술품을 양도하는 주체는 크게 ①작가, ②아트딜러, ③(개인) 컬렉터가 있을 수 있다. '법인'도 미술품의 양도 주체가 될 수 있으나 이 책에서는 다루지 않기로 한다.

[양도 주체에 따른 양도소득세 과세 유형]

양도 주체	거래 방법	과세 유형	비고
작가	미술품 판매	사업소득 (종합소득으로 종합과세)	–
아트딜러	거래 중개 혹은 미술품 판매	사업소득 (종합소득으로 종합과세)	–
(개인) 컬렉터	소장품 양도	기타소득 (종합소득으로 분리과세)	사망 작가의 작품으로 양도가액 6,000만 원 이상일 경우에만 과세하며, 생존한 국내 원작자 작품은 제외된다.

가. 작가가 창작품을 판매할 때 부과되는 세금

예술가인 작가가 창작품을 판매해 소득이 발생한 경우, 그 소득은 소득세법에서 규정하고 있는 '예술, 스포츠 및 여가 관련 서비

스업에서 발생하는 소득'으로 보아 그 대가를 지급하는 자가 원천징수해야 한다(소득세법 제19조 제1항 제17호). 또 "국내에서 거주자나 비거주자에게 소득을 지급하는 자는 소득세를 원천징수해야 한다"는 '원천징수의무'에 대해 밝히고 있다(소득세법 제127조 제1항).

일반적으로 사업소득은 원천징수의 대상이 아니므로 사업소득을 취득한 자가 총수입금액에서 필요경비를 공제하여 산출한 사업소득 금액 전액을 종합소득에 합산하여 신고하는 것이 원칙이지만, 일부 사업소득은 예외적으로 원천징수의 대상이 된다. '인적 용역'에 해당하는 미술품 창작에 따른 사업소득도 이에 해당된다. 즉 작가가 미술품을 판매한 경우 그 미술품을 구매한 자가 대가를 지급할 때 구매가의 3퍼센트를 원천징수해야 한다. 가령 개인 컬렉터가 작가에게 직접 5,000만 원짜리 작품을 구입할 경우 구입가의 3퍼센트에 해당하는 금액 150만 원에 대해 원천징수의무가 발생하게 되고, 컬렉터는 작가에게 5,150만 원을 지불하게 된다. 원천징수를 하더라도 분리과세가 아닌 종합과세 대상이므로 작가는 반드시 매년 5월에 종합과세 확정신고를 하여 정산을 해야 한다.

이때 작가가 창작품 판매를 '사업'으로 하는지가 중요한데 소득세법에는 사업에 대한 정의가 없어 '판례'를 기준으로 판단해야 한다. 2001년 4월 24일 선고된 대법원 판례(99두5412판결)에 따르면 "사업으로 볼 수 있을 정도의 계속성과 반복성이 있는지 등은 사회통념에 따라 판단"해야 하며 "영리를 목적으로 자기의 계산과 책임 하에 반복적, 계속적으로 행하는 활동"이라면 사업성이 인정된다.

즉 내가 일시적으로 그림을 그려 지인에게 돈을 받고 팔았다 하더라도 '사업' 행위를 한 것으로 보지 않기 때문에 그 소득은 사업소득으로 간주하지 않는다. 반대로 전업 작가가 자신의 작품을 양도하여 받은 대가는 어떠한 경우라도 기타소득이 아닌 사업소득으로 간주된다.

나. 아트딜러에게 부과되는 세금

아트딜러가 작품을 구매하여 소장하고 있다가 팔 수도 있고, 단순히 작가와 컬렉터의 매매를 중개하는 역할을 할 수도 있다. 먼저 딜러가 작가에게 작품을 구매하는 경우에는 작품 가격의 3퍼센트를 원천징수하고 세후 금액을 작가에게 지불해야 한다. 일반 컬렉터가 작가에게 작품을 사는 것과 동일하게 보는 것이다. 반대로 아트딜러가 소장하고 있던 작품(일명 갤러리 소장품의 경우)을 판매할 때는 '사업소득'이 발생한 것으로 보아 종합과세의 대상이 된다. 또한 아트딜러가 작가 혹은 컬렉터로부터 의뢰를 받아 미술품 매매를 중개하고 받는 '중개수수료'에 대해서도 사업소득으로 간주하여 과세를 한다(소득세법 제19조 제1항 제7호).

또 부가가치세법 제26조에 따라 미술품 경매회사를 통해 낙찰받는 경우 낙찰자는 작품 낙찰가 외에 낙찰가의 약 15~19퍼센트에 해당하는 '수수료'와 수수료의 10퍼센트에 해당하는 부가가치세를 함께 지불해야 한다. 미술품의 판매에 따른 부가가치세는 면제이지만, 경매회사가 받는 수수료는 부가가치세 과세 대상이기 때문

이다.

다. 컬렉터가 작품을 양도할 때 부과되는 세금

2013년 1월 1일부터 개인이 소장하고 있는 미술품을 타인에게 양도할 때 발생하는 차익에 대해 과세를 하고 있다. 이에 대해서는 여전히 논란이 분분하다. 개인의 미술품 양도에 따른 시세차익에 대해 과세해야 한다는 입장은 "소득이 있는 곳에는 과세가 있다"라는 조세형평주의 관점을 취하고 있다. 반면에 비과세를 주장하는 쪽에서는 미술품 거래의 음성화와 더불어 국내 작품이 조세가 없는 해외에서 더 많이 거래되는 등의 부작용으로 인해 미술 시장의 불황이 심화될 것이라는 우려를 나타내고 있다.

한국미술협회와 한국화랑협회는 정부의 과세 방침에 반대를 하면서 오랫동안 줄다리기를 해왔고, 이에 따라 '개인의 미술품 거래에 대한 양도세 부과'는 반복적인 유예·연기를 거쳐서 2013년에 이르러서야 시행이 되었다. 과세 대상은 6,000만 원 이상의 미술품에 한정되며, 양도일 기준으로 생존해 있는 국내 원작자의 작품은 무조건 과세 대상에서 제외된다. 즉 컬렉터가 양도세를 납부해야 하는 경우는 '6,000만 원 이상의 미술품 거래 중 사망한 원작자의 작품을 거래하는 경우'만 해당된다. 소득세법 제21조에 따라 컬렉터가 작품을 양도할 때 발생하는 소득은 종합소득에 해당하는 '기타소득'으로 분리과세하게 되고, 미술품을 구매한 양수자가 과세 대상의 거래라면 원천징수하여 세금을 납부하게 된다. 따라서 종합소

득세 신고는 불필요하다.

구체적으로 양도가액에서 '취득가액' 혹은 '추정필요경비'를 공제한 양도차익에 대하여 그 돈을 지급한 구매자(양수인)가 20퍼센트의 세율로 원천징수한 후 그 징수일이 속하는 다음 달의 10일까지 납부해야 한다. 여기에서 '취득가액'이란 말 그대로 해당 작품을 취득하기 위해 지불한 구입 가격을 말하며, '추정필요경비'란 실제로 발생한 필요경비와 총수입금액의 70퍼센트 중 더 큰 금액을 말한다. 골동품의 경우 80퍼센트로 인정하고 있는데, 만약 보유 기간이 10년 이상인 경우 90퍼센트까지 인정된다.

원천징수 세액 = 기타소득 금액 × 20%
　　　　　　　(총수입금액 - 취득가액 혹은 추정필요경비)

예를 들어서 이우환 작가의 〈조응〉 시리즈를 2000년 1월 3,000만 원에 사서 2020년 1월 3억 원에 팔았다면 양도차익은 2억 7,000만 원에 이른다. 이때 세금은 얼마를 내게 될까. 이우환 작가는 생존 작가이기 때문에 컬렉터가 내야 할 세금은 0원이다.

한편 김환기 작가의 사위이기도 하고 단색화의 거장인 윤형근 작가의 〈무제〉를 2000년 1월 3,000만 원에 사서 2020년 1월 3억 원에 팔았다면 세금은 어떻게 될까. 윤형근 작가는 2007년에 작고했으므로 기타소득으로 분리과세된다. 총수입금액에서 취득가액을 제하거나 추정필요경비를 제하고 20퍼센트를 곱하면 원친징수 세액

이 되는데, 각각을 계산해서 비교해보도록 하자.

― 취득가액을 공제할 경우 :
　(3억 - 3,000만) × 20% = 5,400만 원
― 추정필요경비를 공제할 경우 :
　(3억 - (3억×70%)) × 20% = 1,800만 원

둘 중에 유리한 후자를 선택한다면, 3,000만 원에 산 그림으로 2억 7,000만 원을 벌고 1,800만 원 정도의 세금을 내는 것인데, 부동산 투자나 주식 투자를 할 때와 비교하면 세율이 좋은 편이라는 점을 부인하기 어렵다.

[상속세 및 증여세]

"보통 부모들이 자식에게 물려준다고 그림을 사는 경우가 많은데, 보형 씨는 물려줄 자식도 없으면서 왜 그림을 수집하세요?"라는 질문을 받은 적이 있다. 많은 컬렉터들이 상속 및 증여를 염두에 두고 그림을 구매하고 있다는 점은 부정할 수 없는 사실인 듯하다.

상속세및증여세법 제60조에 따라 상속세나 증여세가 부과되는 재산의 가액은 '상속개시일 또는 증여일'의 '시가'에 따른다. '시가'는 불특정 다수가 자유롭게 거래하는 경우 통상적으로 성립된다고 인정되는 가액으로서 "수용가격, 공매가격 및 감정가격 등 대통령령으로 정하는 바에 따라 시가로 인정되는 것을 포함한다"라

고 규정하고 있다. 또한 미술품 시가를 산정하기 어려운 경우에는 해당 재산의 종류, 규모, 거래 상황 등을 고려하여 '대통령령이 정하는 방법'으로 평가한다고 규정하고 있다(상속세및증여세법 제62조 제2항). 여기에서 '대통령령이 정하는 방법'이란 미술품을 '판매용'과 '판매용이 아닌 경우'로 구분해 규정하는 것을 말한다.

'판매용 미술품'은 처분할 때에 취득할 수 있다고 예상되는 '재취득가액'으로 하되, 그 가액이 확인되지 않으면 '장부가액'으로 한다. 한편 '판매용이 아닌 미술품'은 전문분야별 2인 이상의 전문가가 감정한 가액의 평균액을 그 기준으로 하되, 그 가액이 국세청장이 위촉한 3인 이상의 전문가로 구성된 감정평가심의회에서 감정한 감정가액에 미달하는 경우에는 그 감정가액에 의한다.

이렇게 재취득가액 혹은 장부가액, 평가가액을 과세표준으로 하여 과세표준액에 따라 달리 적용되는 누진세율을 적용하여 상속세나 증여세를 부과한다. 즉 일반 사람들의 통념과 달리 그림도 상속 혹은 증여가 이뤄지면 '상속세및증여세법'에 따라 세금이 부과된다. 그런데 가치 산정이 어렵고 개인 간 거래는 노출이 되지 않는다는 점, 부피가 작아 거래 사실을 은폐할 가능성도 높고 거래 가액의 조작이 쉬워 탈세의 수단이 된다는 점에서 상속 및 증여에 활용되기도 하는 것이다.

한편 금전(돈) 이외의 재산으로 조세채무를 이행하는 것을 '물납'이라고 하는데 우리나라의 경우 부동산과 유가증권에 한정하여 물납을 허용하고 있고, 미술품에 대해서는 물납을 허용하고 있지

않다. 유명 화가가 작고하여 많은 작품을 남기면 후손들은 오로지 돈으로만 유작에 대한 상속세를 내야 하는 것이다. 반면 프랑스, 미국, 일본 등은 미술품에 대한 물납을 인정하고 있다.

한국에서는 원로 작가가 작고하고 나면 그 후손들이 상속세를 감당하지 못해 그림을 싼값에 팔거나 그림을 맡기고 돈을 빌리는 경우가 많은데, 이로 인해 문화유산이라 할 만한 소중한 작품들이 훼손되거나 외국에 유출되는 상황이 발생한다. 미술품을 사랑하는 컬렉터로서 우리나라에도 미술품으로 물납을 할 수 있는 제도가 도입되었으면 하는 바람을 가져본다.

3. 미술품에 대한 관세

2020년 현재 미술 시장의 중심은 여전히 뉴욕, 런던, 홍콩이다. 그런데 왜 이 세 곳이 미술 시장의 중심지가 되었을까? 오히려 파리나 도쿄, LA가 예술가들에겐 더 잘 어울리는 것 같기도 한데 말이다. 사실 그 이면에는 '세금' 이슈가 있다. 뉴욕, 런던, 홍콩이 다른 어떤 도시보다 세금 측면에서 파는 사람과 사는 사람 모두에게 유리하기 때문에 미술 시장의 중심지로 자리를 잡은 것이다.

레오나르드 다 빈치의 〈살바토르 문디〉를 예로 들어 미술품에 대

한 '관세'에 대해 구체적으로 살펴보자. 이 그림은 2017년 11월 15일 '뉴욕 크리스티 이브닝 경매'에서 4억 5,030만 달러라는 인류 역사상 최고가에 낙찰되었다. 그런데 사실 이 그림의 순수 낙찰가는 4억 달리이다. 나머지 5,030만 달러는 중개수수료 및 세금인 것이다. 뉴욕 크리스티의 경우 낙찰가가 200만 달러 이상인 작품에는 12퍼센트의 중개수수료를 부과하고, 미국은 미술품의 수출·수입에 대한 세금이 아예 없는 대신 판매세가 주(州)마다 다르게 부과된다. 뉴욕주의 경우는 4퍼센트의 판매세를 부과하고 있다.

만약 이 그림이 '런던 소더비 경매'에서 낙찰되었다면 낙찰자는 얼마를 내야 할까. 이 작품을 미국에서 영국으로 수입해 경매를 진행했다면 수입에 대한 부가가치세 5퍼센트가 부과되었을 것이다. 여기에 중개수수료가 붙고, 또 중개수수료에 대한 20퍼센트를 부가가치세로 부과한다. 또한 유럽연합은 작가나 그 후손에게 지급하는 추급권[2]비용이 필수로 추가된다. 즉 낙찰자에게는 미국 뉴욕 경매에서 낙찰받는 것이 세금 절약 측면에서 훨씬 유리한 것이다. 세계 미술 시장은 보통 런던과 뉴욕으로 양분된다고 하는데 뉴욕이 런던보다 유리한 측면이 많다. 하지만 유럽연합 내에서는 런던이 가장 유리하다.

2 추급권(追及權)은 '재판매권(resale right)'이라고도 불리는데, 미술품 재판매에 대한 보상청구권의 일종으로 미술품 원본의 소유권을 작가가 컬렉터에게 양도한 후에도 후속적으로 이루어지는 매매에 따른 수익에 대해 일정한 비율로 그 수익을 나눌 것을 주장할 수 있는 권리를 말한다. 1920년대 프랑스의 화상 앙브루아즈 볼라르(Ambroise Vollard)에 의해 프랑스에서 최초로 도입된 후 현재 90여 개 국가에서 시행되고 있으며 미국의 경우에도 도입을 위한 논의가 진행되고 있다.

만약 〈살바토르 문디〉를 그리스의 아트딜러가 수입하여 그리스인 컬렉터에게 판매했다면 어떻게 될까. 그리스는 미술품 수입 시 13퍼센트의 부가가치세를 부과하고, 자국에서 판매될 경우 추가로 23퍼센트의 판매세를 부과하고 있다. 같은 유럽연합이지만 영국에서 그림을 수입하느냐 그리스에서 그림을 수입하느냐에 따라 딜러가 내야 할 세금이 크게 달라지는 것이다. 그림 가격이 수백억대라면 세금만으로 수십억을 절약할 수도 있는 셈이다. 상황이 이러하니 미술품을 수입할 때 부과되는 부가가치세가 상대적으로 낮은 영국이나 프랑스가 유럽연합 내에서 미술 시장의 우위를 점할 수밖에 없을 것이다. 다만 유럽연합은 유럽 내의 미술품을 유럽 밖으로 수출할 때 반드시 '정부공인 수출입면허'가 있어야 하고 세금도 내야 한다.

그렇다면 급부상하고 있는 미술 시장인 홍콩은 어떨까. 홍콩에서는 미술품에 대해 수입세와 수출세는 물론이고 부가가치세도 부과되지 않는다. 홍콩에서 그림을 사고파는 것에 대한 세금은 0원이다. 홍콩이 아트딜러와 컬렉팅들의 천국으로 급부상하고 있는 이유이다.

이렇게 세금을 어떻게 하느냐에 따라 미술 시장에서 한 도시가 세계적으로 주목을 받기도 하고 활성화되기도 한다. 한국의 경우 미술품에 대한 수입세와 수출세, 즉 '관세'가 붙지 않는다. 만약 뉴욕 갤러리에서 로이 리히텐슈타인(Roy Lichtenstein, 1923~1997)의 판화를 구입한다면, 뉴욕 갤러리에 작품 대금만 지급하고 한국에서

는 따로 수입세를 내지 않아도 되는 것이다. 물론 이렇게 외국에서 미술품을 구입할 때는 세금과는 별개로 외국환 신고를 해야 한다.

|참|고|문|헌|

— 〈아트나우〉 18호, 노블레스, 2017

— 〈노블레스〉 2018년 1월호, 노블레스, 2018

— 홍기훈, 국내 미술금융 활성화 전략 및 활용방안, KIF, 2016

— 김구림, 《서양판화가 100인과 판화 감상》, 미진사, 2014

— 김구림, 《판화 COLLECTION》, 서문당, 2007

— 김순응, 《미술 시장의 봄 여름 가을 겨울》, 아트북스, 2010

— 론 데이비스, 최리선 옮김, 《론 데이비스의 미술투자 노하우》, 아르타, 2008

— 마이클 윌슨, 임산·조주현 옮김, 《한 권으로 읽는 현대미술》, 마로니에북스,
2017

— 미야쓰 다이스케, 지종익 옮김, 《월급쟁이, 컬렉터 되다》, 아트북스, 2016

— 박수강·주은영, 《아트마켓 홍콩》, 아트북스, 2015

— 박은주, 《컬렉터: 취향과 안목의 탄생》, 아트북스, 2015

— 박은하·김남경·김수진, 《원데이 아트 트립》, 길벗, 2017

— 박지영, 《아트 비즈니스》, 아트북스, 2014

— 알랭 드 보통·존 암스트롱 공저, 김한영 옮김, 《영혼의 미술관》, 문학동네,
2013

— 엘링 카게, 주은정 옮김, 《가난한 컬렉터가 훌륭한 작품을 사는 법》, 디자인
하우스, 2016

— 이규현, 《그림쇼핑 2》, 앨리스, 2010

— 이규현, 《미술경매 이야기》, 살림, 2008

— 이대원, 《혜화동 70년》, 아트팩토리, 2005

— 이상정, 《미술과 법》, 세창, 2009

— 이영선, 《프랑스 미술관 산책》, 시공사, 2016

— 이지영, 《아트마켓 바이블》, 미진사, 2014

— 이진숙, 《시대를 훔친 미술》, 민음사, 2015

— 이호숙, 《미술 시장의 법칙》, 마로니에북스, 2013

— 이호숙, 《미술투자 성공전략》, 마로니에북스, 2008

— 전원경, 《예술, 역사를 만들다》, 시공사, 2016

— 찰스 사치, 주연화 옮김, 《나, 찰스 사치, 아트홀릭》, 오픈하우스, 2012

— 최종고, 《법과 미술》, 시공사, 1995

— 캐슬린 김, 《예술법》, 학고재, 2013

— 캐서린 하킴, 이현주 옮김, 《매력 자본》, 민음사, 2013

— 케네스 클라크, 엄미정 옮김, 《그림을 본다는 것》, 엑스오북스, 2012

참고문헌에서 단행본은 《 》, 잡지는 〈 〉로 표기했습니다.

이미지 출처

나는 샤넬백 대신
그림을 산다

초판 1쇄 2020년 3월 16일
 8쇄 2022년 6월 17일

지은이 | 윤보형

대표이사 겸 발행인 | 박장희
제작 총괄 | 이정아
편집장 | 조한별
책임 편집 | 최민경

사진 | 박종근
이미지 제공 | 윤보형, Shutterstock, Wikimedia Commons
디자인 | Design co*kkiri

발행처 | 중앙일보에스(주)
주소 | (04513) 서울시 중구 서소문로 100(서소문동)
등록 | 2008년 1월 25일 제2014-000178호
문의 | jbooks@joongang.co.kr
홈페이지 | jbooks.joins.com
네이버 포스트 | post.naver.com/joongangbooks
인스타그램 | @j__books

ⓒ 윤보형, 2020

ISBN 978-89-278-1095-7 03600

중앙북스는 중앙일보에스(주)의 단행본 출판 브랜드입니다.